歐洲名人

The Grand Literary Cafés of Europe

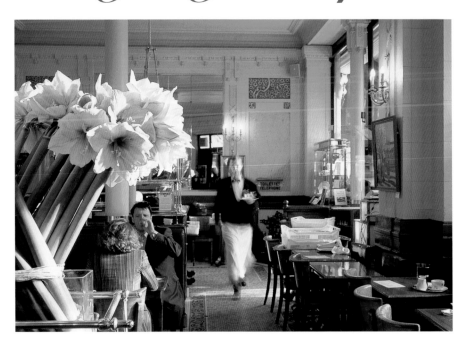

歐洲名人咖啡館

The Grand Literary Cafés of Europe

作者◎諾兒‧莉蕾‧費茲(Noël Riley Fitch)

攝影◎安德魯‧米格雷(Andrew Midgley)

譯者◎莊勝雄

太雅生活館

歐洲名人咖啡館　　LifeNet 世界主題之旅039

作　　者　諾兒‧莉蕾‧費茲(Noël Riley Fitch)
攝　　影　安德魯‧米格雷(Andrew Midgley)
譯　　者　莊勝雄
總 編 輯　張芳玲
書系主編　林淑媛
特約編輯　許絜嵐
美術設計　陳淑瑩

TEL：(02)2880-7556　　FAX：(02)2882-1026
E-mail：taiya@morningstar.com.tw
郵政信箱：台北市郵政53-1291號信箱
網址：http://www.morningstar.com.tw

發 行 所　太雅出版有限公司
　　　　　台北市劍潭路13號2樓
　　　　　行政院新聞局局版台業字第五○○四號
印　　製　知文印前系統公司 台中市工業區30路1號
　　　　　TEL：(04)2359-5820
總 經 銷　知己圖書股份有限公司
　　　　　台北分公司 台北市羅斯福路二段95號4樓之3
　　　　　TEL：(02)2367-2044 FAX：(02)2363-5741
　　　　　台中分公司 台中市工業區30路1號
　　　　　TEL：(04)2359-5819 FAX：(04)2359-5493

郵政劃撥 15060393
戶　　名　知己圖書股份有限公司
初　　版　西元2007年03月10日
定　　價　350元
(本書如有破損或缺頁，請寄回本公司發行部更換；或撥讀者
服務部專線04-2359-5820分機230)

ISBN 978-986-6952-30-2
Published by TAIYA Publishing Co.,Ltd.
Printed in Taiwan
國家圖書館出版品預行編目資料

歐洲名人咖啡館 / 諾兒‧莉蕾‧費茲作；
莊勝雄譯. -- 初版. -- 台北市：太雅, 2007
[民96]
面；公分. -- (世界主題之旅；39)
含索引
譯自：The grand literary cafés of Europe
ISBN　978-986-6952-30-2 (平裝)

1. 咖啡館 - 歐洲

991.7　　　　　　　　96002218

目錄

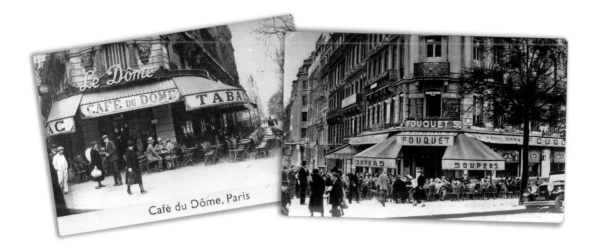

Café du Dôme, Paris

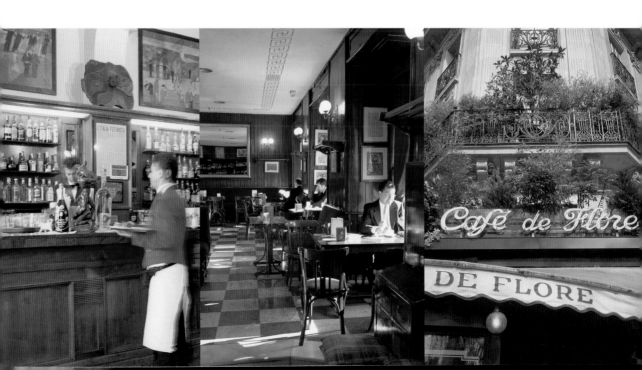

咖啡館傳統

「咖啡杯兒舉到唇，煩惱消失盡如塵。」
阿伯達爾－卡迪爾（SHEIK ANSARI DJEZERI HANBALL ABDAL-KADIR，1597年）

咖啡館就能像讓朝聖者一度恢復體力的路邊教堂：咖啡，這種芬芳的阿拉伯黑色靈藥，倒入純白小杯子，放在大理石圓桌上；苦苦的、難以抗拒的滋味留在舌尖；也許還會看到自己的影像出現在牆上的鏡子裡。法國作家、女權運動創始人西蒙・波娃(Simone de Beauvoir)獨自坐在巴黎雙叟咖啡館(Les Deux-Magots)的玻璃門後，一面沉浸在白色小杯子的香氣中，一面寫下她濃濃的思緒，流動的咖啡似乎不停地刺激她的墨水在白紙上輕寫。

在咖啡館裡，如詩的味覺會喚醒過往快樂的回憶和明亮的色彩，以及生活中的點點滴滴。咖啡館就像一幢能帶來歡愉的圓頂建築，不管是獨自一人坐在桌邊獨享，或是因為有人作伴，都會更增歡樂。

咖啡的科學與魔力，咖啡館的詩情畫意

當水蒸汽或熱氣強行穿過咖啡粉，凝結成濃縮咖啡液，這時，杯底的空氣上升到表面，形成乳脂狀的泡沫。這種蒸汽會使咖啡中的糖分子熔化而變成焦糖，再轉而形成一大片含有揮發性芳香分子的泡沫和小氣泡，漂浮在咖啡表面。化學家皮耶・拉茲洛(Pierre Laszlo)說，這種小泡沫會散發出短暫和難以捉摸的風味。我們無法品嘗咖啡液中的揮發性芳芳，只能察覺飄浮在咖啡上方大氣中的風味，這些難以捉摸的芳香分子，會上升、飄散，送進我們的鼻子。為了能夠讓人體會得到，任何香味──不管是咖啡或香水──都得是揮發性的或是能夠形成蒸汽，才能進入空氣中，而被我們呼吸到。即使這些香氣很快就會消失，但我們仍然可以分辨出2,000到4,000種不同香氣。這就是為什麼香水如輕霧般噴灑時的效果最好；以及為什麼真正好喝的濃縮咖啡(espresso)表層，一定要有一層氣泡或泡沫──也就是義大利人說的克麗瑪(crema)。

第一口一定要馬上品嘗，因為這時候的揮發分子仍被包覆在小氣泡中，在氣泡破裂之前，香氣依然被保留在氣泡中。咖啡因，是使得咖啡之所以成為偉大神奇的創意靈藥的首要、同時也是唯一的一種成分，這是一種無臭無味、帶點苦味的生物鹼，也可以在茶、可可和可樂豆(kola nut)中發現。它也可以用尿酸人工合成。咖啡因會增加心跳速度，並影響循環系統、刺激膀胱和大腦。一年平均有110億磅咖啡豆加速無數人的心跳，並且替神經原加添更多的創意精力。

以上這些是與咖啡有關的科學性解釋和資料，然而，即使我們已經完全了解這些科學術語，肯定還是無法全面了解咖啡的力量，當然更無法了解那些受人喜愛的咖啡館的魅力何在。喝咖啡時的相關布置和擺設，其實更為重要，如咖啡館裡的大理石桌子，牆上的鏡子，報紙，或是坐在鄰桌的那位討人喜歡的美女或帥哥，所有一切，都像泡沫一般緊貼住個人的咖啡記憶。美國小說家湯瑪斯・伍爾夫(Thomas Wolfe)在小說《時光與河流》(Of Time and the River，1935年)中，對巴黎咖啡館深感著迷，強調他特別喜愛咖啡館裡那種令人沉醉的各類氣味的「淫穢」組合：女士身上的香水、高洛斯(Gauloises)牌香菸、新鮮烘焙的咖啡豆、烤栗子、干邑白蘭地和濃縮咖啡。

毫無意外地，在法國、義大利、奧地利、匈牙利、瑞士、西班牙和葡萄牙，人們在午飯過後，幾乎都無法抗拒地得品嘗一下咖啡那種香甜略苦的滋味。這種看來最普通但其實極不尋常的飲料，可以替任何一餐劃上圓滿的休止符，它的蒸汽液體能夠終結舌尖的糖與鹽的餘韻。就像是一種午後儀式，大大地提高了一個人在咖啡館內與朋友對話或自我沉思的樂趣。

古代世界將咖啡稱為「阿波羅的酒」(wine of Apollo)。不管在歐洲或其他各地，它都被視為是思想、交談與夢想的飲料。因此，咖啡與咖啡館的結合，就產生了一種共生關係，吸引眾多作家和藝術家上門，這些人都曾在本書所介紹的著名咖啡館中得到支援和滋養。

咖啡館是休閒、抽菸、和交談的場所——雖然作家大可以在私底下獨自磨練他們的寫作技巧，但咖啡館仍是一些作家每日必定報到之處。這兒提供了乾淨、明亮的空間，讓他們得以離開冰冷、陰暗的城市公寓；這兒如暴風雨中的乾爽天堂，可以坐擁一張舒服的咖啡桌，和老朋友談天說地。只要花一杯咖啡的錢，作家就可以得到他需要的一切：飲料、香菸、廁所、報紙、電話、暖氣和燈光、一張桌子和一把椅子。咖啡館也是編輯和出版商交換文學意見的地方，更是一天開始和結束的地方——因此，咖啡館的營業時間都很長。

所有這些因素，使得咖啡館不同於酒吧、酒館、餐廳或俱樂部。咖啡館比酒館更適合交談，比餐廳更平民化，當然比俱樂部更民主，因為俱樂部有階級意識，而且是不平等的。咖啡館是以休閒消費為目的，所以，它的裝潢擺設——至少，以具有歷史傳統的咖啡館為例——就是燈光、鏡子、窗戶和樹枝形吊燈。它的主要商品仍然是咖啡。除了咖啡之外，有人可能還會認為，咖啡館提供了一種安全感：在這樣的場合裡，客人都是熟面孔，彼此相互支持，傳達出一種實質與心理上的社區共同感。

咖啡館比粗俗的酒店更有中產階級味道，更適合交談，更彬彬有禮，更博學和更有學術味。作家、哲學家、政治家和自由派貴族，在這兒會面與交遊。《格列佛遊記》作者、英國知名文學家斯威夫特(Jonathan Swift)在1722年說過，「咖啡讓我們變得嚴厲、認真，和更有哲學味。」咖啡館因此逐漸成為文學沙龍的先驅。

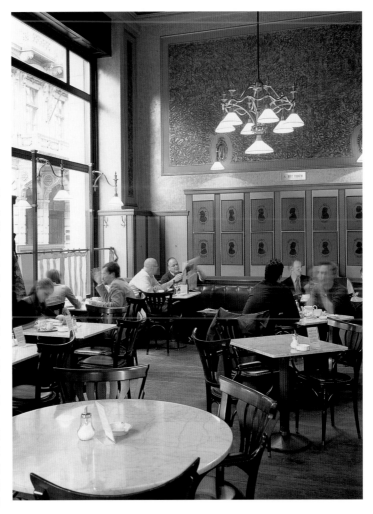

上圖 大理石桌面的桌子和大窗戶，照亮了匈牙利布達佩斯的中央咖啡館（Central Kávéház，1887年開始營業），經常有作家來到這兒，像是佐譚．塞克(Zoltan Zelk) 和佛萊德里奇．卡林泰(Friedrich Karinthy)等人。

幾世紀以來，維也納、布拉格、巴黎和佛羅倫斯一直是都會文化和藝術生活的中心，時至今日，它們仍然是拉丁文化與地中海地區文化的中流砥柱。在英國本島，自英國政府從殖民地印度大量進口茶葉後，喝茶即取代了咖啡文化；在德國和波羅的海這些氣候較為寒冷的地區，酒精類飲料則占上風。然而，到了20世紀末，咖啡卻突然在這些地區盛大地復甦。

激發創造力：咖啡館如工作室

有數不清的回憶錄和傳記，記錄了在咖啡館中創作出來的文章和畫作。1875年，亞瑟·西蒙斯(Arthur Symons)在雙叟咖啡館寫下〈苦艾酒飲者〉(Absinthe Drinker)。1898年某日，法國文學家和戲劇家左拉(Émile Zola)在杜蘭德咖啡館（Café Durand，目前已不存在）寫下為德雷福斯冤案(Dreyfus)辯護的歷史性文件〈我控訴〉(J'Accuse)，第二天，刊出這篇文章的報紙被裝裱在這家咖啡館的木架上展示──巴黎另外59家咖啡館也起而效尤。某個週日下午，卡夫卡(Franz Kafka)在布拉格的史蒂芬咖啡館（Café Stefan，目前已不存在）裡面房間大聲朗讀巨著〈蛻變〉(The Metamorphosis)的第一份草稿。列寧和托洛斯基(Leon Trotsky)經常在巴黎蒙巴赫那斯(Montparnasse)的圓頂屋咖啡館(Rotonde)的角落桌邊喝咖啡和下棋。西班牙詩人和戲劇家羅卡(Federico Garcia Lorca)都和朋友約在馬德里的希洪咖啡館(Café Gijón)見面。

在巴黎，畫家莫內、竇加、雷諾瓦，有時還加

下圖　托洛斯基(Leon Trotsky, 1897～1940)，俄國布爾什維克革命領導人之一，經常在維也納、蘇黎世和巴黎的咖啡館裡下棋。

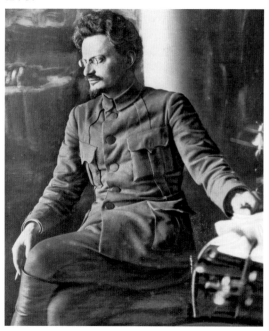

上左拉、畢沙羅(Camille Pissarro)和塞尚，連著多年都在咖啡館裡聚會，先是在蓋布瓦咖啡館(Café Guerbois)，後改在新雅典咖啡館（Nouvelle Athènes，以上兩家咖啡館目前都已經不在）。佛洛依德則在維也納最漂亮、最優雅的蘭特曼咖啡館(Café Landtmann)喝咖啡。1920年代中期，海明威(Ernest Heming Way)在巴黎丁香園咖啡館(La Closerie des Lilas)的咖啡桌上寫下〈大雙心河〉(Big Two-Hearted River)，以及改寫《太陽依舊升起》〔The Sun Also Rise，同名電影被譯為《妾似朝陽又照君》〕。

許多作家生動地描寫他們在咖啡館寫作的情景。德國文學評論家華特．班傑明(Walter Benjamin)在一篇名為〈綜合醫院〉(Polyclinic)的文章中，將作家坐在咖啡館中寫作，比喻成是置身在手術房的外科醫師：「作家將點子攤開在咖啡館的大理石桌面上。接著，他陷入長考，因為他必須善用咖啡送上來之前的這段時間。這時，他會戴上眼鏡，好好檢視他的病人。然後，他很小心地拿出工具：鋼筆、鉛筆、煙斗。」其他的咖啡客人則成為觀看他動刀的實習醫師，咖啡就像「用氯仿麻醉他的思緒」。拿起筆，作家劃下他的「第一刀（筆），撥開一些內臟（不必要的雜念），快速整理急湧出的字句」，直到字句「全都用標點符號縫合起來，最後，他掏錢付給侍者（開刀助手）」。

1922年，某個寒冷的下雨天，浪跡天涯的美國作家海明威離開公寓，在聖米歇爾廣場(Place Saint-Michel)的一家咖啡館找到一處暖和的場所寫作。侍者送上牛奶咖啡(café au lait)後，海明威拿出筆記本和鉛筆開始寫作。「我寫的場景是密西根州，巴黎當天是寒風凜冽的下雨天，跟我小說中所描述的完全不同，」他在《流動的饗宴》(A Moveable Feast)中如此回憶著。由於小說中的男士們正在飲酒，讓他覺得口渴，於是點了一杯聖詹姆斯蘭姆酒，再繼續寫下去，「感覺到蘭姆酒溫暖了全身和靈魂」。這時，一位「被雨水滋潤了皮膚」的美麗女孩走進咖啡館，使他心情為之一亮，暫時分了心，於是他開始削鉛筆，把鉛筆屑掃進小碟子裡，然後在極度熱情中繼續寫作，完全沉浸在故事情節中。「最後，小說寫完了，我感到疲累。我讀完最後一段，抬起頭，想找出那位女孩，但她已經走了。我希望她是跟著一位好男人一道走的，我心裡這麼想。但我卻帶著傷感離開。」

講究科學、理性的德國人和浪漫的美國人之間的差別，也許可以用他們的國籍或天氣來加以解釋：班傑明在動他的「手術」時，是否再在晴朗的豔陽天？海明威是否一定需要藉著陰雨霏霏的憂鬱和一位文藝女神來滋潤他的靈魂？我們對這些不同點其實並不感興趣，我們較感興趣的是他們寫作時的共同場所——咖啡館，這是個很適於創作文學作品的環境。

一位細心的觀察家指出，咖啡館可以使流動的時光暫時停止。作家可以和自己的創作主宰保持著若即若離的態度，因為他的四周正有豐盛的生命力流動著，各種聲音也紛沓來去。事實上，咖啡館對作家的吸引力，即是在一間舒適房間內，一邊是個人親密的隱私圈子，另一邊則是圍繞在這個圈子四周的流動資訊（這些資訊或許還可運用），而這兩者之間則似乎一直存在著緊張關係。

咖啡館所提供刺激與滋潤創作力的功能，以及它在歐洲社會的知識與政治發展歷程中所扮演的中心角色，自然地使人們好奇於咖啡的起源，更想知道這些利用咖啡從事商業活動的咖啡館，究竟是如何出現的。

咖啡的起源

咖啡樹和咖啡豆是何時何地開始栽種的？眾說紛紜不一而足，因為現存的都是一些相互矛盾的傳說。有人認為，咖啡最初是西元675年左右在紅海邊的阿拉伯地區栽種。而大部分的權威人士指稱，咖啡是西元575到850年之間，在衣索匹亞卡法省(Kaffa)地區所「發現」的，當地一種名為Coffea arabica的常綠多年生灌木或矮樹，很可能就是咖啡樹的起源。這種植物會長出芳香的白色花朵，成熟後結為紅色果實（有時稱為櫻果或莓果），裡面有兩粒種子〔若是果實裡只長了一粒豆子，就叫作「圓豆」(peaberry)〕。這些豆子可以變成咖啡豆。有人宣稱，早在西元580年，就有阿拉伯商人將這種非洲豆帶到阿拉伯半島南端，亦即今天的葉門，當地在14世紀之前開始栽種咖啡樹（西元575年就開始種植的說法，並不太可信）。當地的伊斯

右圖　長有果實的咖啡樹枝。每顆櫻果內含兩粒種子，需將這些種子採下、清洗、乾燥和烘焙。每粒種子至少要經過40雙手的處理，最後才能成為咖啡，被裝在杯子裡送上桌。

蘭神祕主義教派「蘇菲派」(Sufi)在進行公眾祭儀時，都會使用到咖啡。

咖啡起源的說法之所以如此混亂，主要是因為直到10世紀，咖啡才出現在文字紀錄中。當時，出生於布哈拉（Bukhara，在今天的烏茲別克）的阿拉伯著名醫生和哲學家阿維森納(Avicenna)，在文獻中讚揚被他稱為bunchum的這種飲料具有醫療效果。而在西元1500年之前，衣索匹亞文學作品裡則完全未曾提及咖啡。

咖啡之名

bica （葡萄牙濃縮咖啡）	**kaffe**（丹麥）
bunchum （早期的阿拉伯名）	**kahvi**（芬蘭）
bunn （阿拉伯語，意指咖啡果，以及用咖啡製成的飲料）	**kava**（葡萄牙、克羅埃西亞、捷克）
	kávé（匈牙利）
	kahave water（早期波斯語）
cava（斯洛伐克）	**kahveh**（土耳其語，最初指的是酒）
joe（美國俚語）	
java（美國俚語）	**kofe**（俄國）
café（法國）	**kawa**（波蘭語，發音為「卡伐」）
caffè（義大利）	
gahwa（阿拉伯語，意指阿拉伯咖啡）	**mocha**（匈牙利）
	turquerie（18世紀歐洲對咖啡的稱呼）

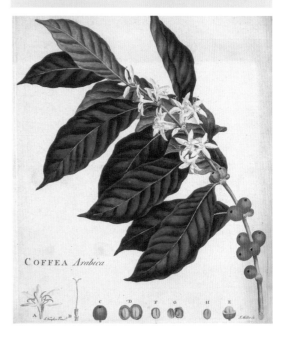

COFFEA Arabica

上圖　德國萊比錫的咖啡樹咖啡館(Kaffeebaum)內的阿拉伯咖啡室（創於1695年）。這家擁有好幾層樓的咖啡館還設有巴黎咖啡室、維也納咖啡室，以及陳列室。

咖啡的歷史悠久，自然也衍生了不少咖啡神話。有些傳說在提到這種神奇物品的來源時，都描述了它的神奇功效。最為人傳頌的說法是，一位僧侶，或是一位毛拉（mullah，伊斯蘭教的高級教士）無意中發現〔也有人說，是一位名叫卡迪(Kaldi)的衣索匹亞牧羊人告訴這位毛拉的〕，咖啡豆具有提神功效，因為他看到一群山羊在啃食某棵植物上的紅色莓果後，便輕快地在小山間奔躍。他拿了一些豆子給其他僧侶吃，驚喜地發現，晚禱時竟沒有任何一位僧侶打瞌睡。

咖啡最初被當作食物，而不是飲料。咖啡豆子被

搗碎，混合動物脂肪揉成球狀，成為一種戰爭或長途旅行期間快速恢復體力的來源，並可減輕婦女生產前的陣痛。也許有人會說，這是人類的第一種「能量食物」。

在西元1000到1300年間，咖啡開始被製成熱飲，當時是將呈青綠色、未經烘焙的咖啡豆製成具有醫療效果、像茶一般的熱飲。後來，又有人用咖啡果的外殼和果肉製成發酵的酒。然而，一旦製成飲料，咖啡就喪失了它的高蛋白質含量。

直到14或15世紀初，才有烘焙的咖啡豆出現，並且發展成現代飲料：將烘焙的豆子磨碎，再用熱水沖泡。烘焙、研磨和萃取的過程不斷改進，由於咖啡因的含量增加，它的提神效果因而大增，也使得這種飲料大受歡迎。人體內的腺甘酸（一種神經傳導物質）會使我們感到疲倦、產生睡意，而咖啡裡的咖啡因成分則會阻斷腺甘酸，因而使我們終結疲倦，並且感到亢奮。這種效果可以作正面的應用，例如用來治療偏頭痛、休克、肺炎和中毒；另一方面，過量攝取咖啡因，也可能會造成易怒、沮喪、胃酸和失眠。

15世紀末至16世紀初，這種提神飲料從麥加和麥地那(Medina)傳到開羅，到了16世紀中，更傳到康士坦丁堡（Constantinople，現今的伊斯坦堡）。土耳其人將它視為一種春藥，男性不斷要他們的女伴供應這種飲料。直到16世紀末，這種飲料雖已成為阿拉伯世界最普遍的飲料（伊斯蘭教律法禁止酒精飲料），但葉門人仍當咖啡是個新鮮玩意兒。

同樣在16世紀，有關咖啡的消息終於傳到歐洲，這些都是由遊歷者所寫下的報導：先後傳到羅馬（1582年）、威尼斯（1585年）、荷蘭（1598年）和英國（1598年）。在此之前，任何關於這種可以抗拒睡意的褐色液體的文獻資料，都是用阿拉伯文或土耳其文寫就。歷史學家哈托斯(Ralph S. Hattox)為我們翻譯了很多這類早期的土耳其和阿拉伯文獻。

到了西元1600年左右，咖啡已經成為商旅路線的重要貨品之一。這些商旅車隊將貨物從鄂圖曼帝國帶往後來成為奧匈帝國的三大中心：奧地利、捷克和匈牙利。威尼斯商人與荷蘭商人分別在1615年與1616年將咖啡引進西歐，接著，就在17世紀內，迅速遍及整個歐洲大陸——最大原因，是它被視為一種不可思議與具異國風情的飲料（當然，茶和巧克力也是一樣）。咖啡在1616年傳到荷蘭，1668年風行北美。

哈托斯說，對16和17世紀的歐洲旅行者而言，近東地區的咖啡味道是有點兒「怪異」。但是，到了17世紀的最後十年，咖啡已經成為追求時髦的上流社會和王室最喜愛的飲料之一。茶、巧克力或咖啡，原本是外國世界的流行玩意兒，現在則據為己有，但又保留了它的異國風味，這種作法十分令人興奮。一開始，喝咖啡是少數人的特權，代表財富、流行和跟得上世界潮流，等到它的價錢變得比較便宜之後，喝咖啡的風氣才逐漸普及。據歷史學家海斯(Ulla Heise)的資料，在1670和1680年代，倫敦的一杯咖啡價錢是一便士，在維也納是一克魯哲(kreuzer)，在巴黎是兩索斯(sous)，在阿姆斯特丹則是一史都佛(stuiver)。18世紀時，只有在德國，咖啡仍被視為奢侈品，部分原因是德國人本來就不太喝咖啡，激不起咖啡熱潮。

咖啡調製與咖啡豆

咖啡的調製與風味，各國不盡相同，但各地的基本處理過程則大致相似：先將翠綠咖啡樹的種子乾燥、烘焙、研磨成粉，再注入熱水。熱氣會和咖啡豆中的基本油脂產生作用，散發香氣和風味。咖啡豆可以烘焙成淡棕色到很深的顏色，像是幾近焦炭的義大利豆。在1885年之前，最常見的咖啡豆烘焙法是使用天然瓦斯和熱空氣；時至今日，用來調製咖啡的機器和理論相當繁多，目的都是為了儘可能保存咖啡的香味。

不管採取哪種方法，影響咖啡味道的主要因素是烘焙時間長短和方法、咖啡豆與水的新鮮度、器具的乾淨程度，以及沒有受到任何外來雜物的污染。可能出現的摻雜物，包括烘焙過程所使用的菊苣、鳶尾根、豆子、米，或是胡蘿蔔、防風草和穀類植物的葉子。調製咖啡的過程，有時甚至比煙斗菸葉

的調製更為複雜。知名的法國美食家布里雅‧沙華林(Brillat-Savarin, 1755-1826)，分別品嘗了磨碎的咖啡豆，以及在泥缽中磨成的咖啡粉，宣稱咖啡粉的味道更美味。

早期有關咖啡調製方法的報告，其中之一來自世界上第一位重要的咖啡歷史學家威廉‧尤克斯(William Ukers)，他是17世紀荷蘭萊登大學(University of Leyden)教授：土耳其人「取來約一磅半的這種果實（咖啡豆），在火上稍微烤一下，然後將它們放進20磅的水中煮沸，直到僅剩一半的水。」

下圖　西班牙巴塞隆納的四隻貓咖啡館（Café Els Quatre Gats，簡稱4Gats），五顏六色的吧台和裝飾華麗的咖啡機，是其著名特色。

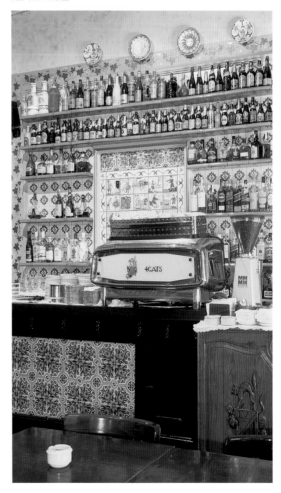

上圖 很多早期的咖啡館都會展示土耳其人和咖啡樹的畫作或雕刻品，用來證明這種飲料的真正來源，圖中的萊比錫咖啡樹咖啡館即為一例。

土耳其咖啡是使用磨得很細的咖啡粉調製，再加入大量的糖，不過選擇直接飲用，大部分的中東人都是這種喝法。西方人則喜歡較為清澈的咖啡。法國人喝的牛奶咖啡(café au lait)，是咖啡和熱牛奶的混合體。有著巧克力餘味的摩卡咖啡(Mocha)，則源自阿拉伯葉門地區。其餘咖啡則以它們的原產地命名：蘇門答臘(Sumatra)、爪哇(Java)，以及哥倫比亞(Colombia)等等。在整個近東和中東地區，咖啡都會加糖與小豆蔻。

全世界第一種滴漏式的咖啡煮法，是在1908年發明的。這位發明家是德國的家庭主婦梅莉塔·班茲(Melitta Bentz)，她利用吸墨紙製成濾紙，將熱水透過濾紙倒進咖啡粉，熱水溫和地浸透咖啡粉後，即可提取出咖啡，整個過程大約4到10分鐘。

濃縮咖啡(espresso)則是義大利人發明的，以高壓讓水和蒸汽通過咖啡粉，再流進杯中，用這種方法萃取出咖啡豆的香味。1901年，魯吉·貝瑞拉(Luigi Bezzera)申請這種煮咖啡機器的專利；兩三年後，迪西德里歐·帕凡尼(Desiderio Pavoni)買下貝瑞拉的專利，並且開始生產這種機器。在接下來的幾十年，源源不斷的創新改進了咖啡煮法的過程和結果。克瑞莫尼西(M. Cremonisi)在1938年發明一種活塞幫浦，能夠強迫尚未煮沸的熱水流過咖啡，去除了帕凡尼機器產生的焦味。1945年，阿奇力·加吉亞(Achille Gaggia)開始量產高品質的高壓萃取活塞咖啡機，能在咖啡表層形成泡沫或克麗瑪。咖啡機的功能進步神速，從最早的一切手動操作，進步到由電動幫浦提供動力，再至全自動的機器：磨豆、打牛奶泡沫，以及流出咖啡，只要一個按鈕，全部搞定。然而，各方認定，義大利對咖啡世界最大的貢獻應該溯及1933年，當時厄尼斯特·伊利博士(Dr. Ernest Illy)成功發明了第一部現代化濃縮咖啡機，他的繼任者使義大利的每個城市，興起了早上必來杯咖啡的熱潮。

即溶咖啡，可說是咖啡狂熱愛好者的剋星。最早是在1867年，由美國伊利諾州的蓋爾·波登(Gail Borden)首次進行商業加工生產（但早在1838年即已進行這方面的實驗）。而美國第一個成功的咖啡粉包裝品牌則是阿里歐沙(Ariosa)，由約翰·阿巴克(John Arbuckle)於1873年在美國市場推出。到了20世紀初，德國生產了一種名為克達法(Kedafa)的無咖啡因即溶咖啡，行銷至整個西方世界。20世紀中期，第二次世界大戰結束後，由於咖啡短缺，使即溶咖啡在美國大受歡迎。目前世界最知名品牌的雀巢即溶咖啡(Nescafé)，最初是根據總部設於日內瓦的雀巢公司(Nestlé Company)所研發的技術，而在巴西生產。

到了1990年代，全球的咖啡需求量一日千里，咖啡公司也如雨後春筍。咖啡豆受到鑑賞家重視的程度，與葡萄不相上下，某些特產咖啡和有機種植咖啡，更受到特定人士所喜愛。

一般來說，有兩個品種的咖啡被用於商業目的：阿拉比加種(Arabica)和羅巴斯塔種(Robusta)。阿拉比加種出自阿拉伯咖啡樹（此為咖啡樹的原始種），被歸類為Coffea arabica（阿拉比加咖啡）。羅巴斯塔咖啡樹則被歸類為坎尼佛拉咖啡(Coffea canephora)，或剛果咖啡(Congo Coffee)，這是不同品種的咖啡，原生長於西非（以及東南亞）熱帶的溼熱森林中，今日則以罐裝咖啡粉的形式出現。

咖啡是勞力最密集的食品之一。一棵年輕的咖啡樹大約要生長五年才會結果，作第一次的採收。在被裝進品嚐者的咖啡杯之前，咖啡豆要經過17道處理程序。一棵咖啡樹，一年大約只能生產一磅的烘焙咖啡！或反過來看，一磅可以沖泡出40杯濃咖啡的咖啡粉，大約需要2,000粒咖啡豆。

今天，咖啡是僅次於石油的最有價值的國際合法交易商品。有幾十個國家，咖啡是其主要的外匯來源；在赤道南北25度內的52個國家裡，咖啡更是一種主要作物。根據格瑞哥里‧迪昆(Gregory Dicum)和妮娜‧魯亭格(Nina Luttinger)所著的《咖啡全書》(The Coffee Book)，全球共有2,000多萬鄉村地區的人民在各地咖啡園裡工作，我們每喝一杯咖啡，就要使用到1.4平方呎的咖啡種植面積。

咖啡館歷史

「咖啡館的歷史比俱樂部更早，也是人類習俗、道德與政治的歷史。」
以撒‧德茲拉里(ISAAC D'ISRAELI)，
《文學軼聞》(CURIOSITIES OF LITERATURE，1824年出版)

16世紀初，鄂圖曼帝國境內開設了第一家咖啡館，接著，麥加（1511年）、開羅（1532年）和康士坦丁堡（1554年）也出現了咖啡館。在這些特殊的場所裡，人們可以下棋、談論時事、唱歌跳舞。需留意的是，這些場所供應的飲料並非只有咖啡。咖啡館被稱為「文明人的學校」，這種讚揚之辭也獲得阿伯達爾－卡迪爾(Sheikh Ansari Djezeri Hanball Abdal-Kadir)的回應：

「哦，咖啡，你為偉人消憂解愁，為在求知道路

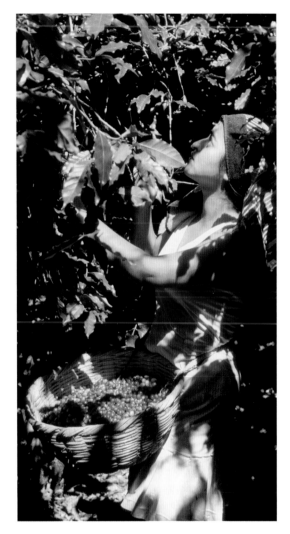

上圖　摘取咖啡豆的情景。一磅咖啡含有4,000顆咖啡豆，大部分都得靠手工摘取。

上迷失的人指點方向。咖啡是上帝友人的飲料，也是祂那些追求智慧的僕人的飲料。」（1587年）

因為咖啡可能經由威尼斯港進口，很多歷史學家因此認為，歐洲第一家咖啡館應該在威尼斯開張，時間約莫在1645年；也有些人說，是在1640到1644年間的馬賽開設；更有人說，應該是在1644年的海牙。但如果把康士坦丁堡的歐洲地理區域也考慮進去，那麼，這個日期將要回溯將近一百年。

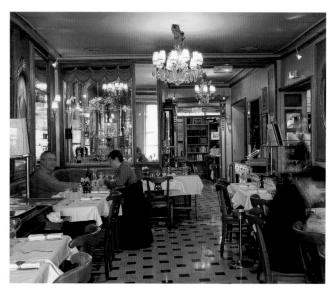

上圖 巴黎的普洛柯普咖啡館,於1686年創立,後來成為文學與政治中心,且為咖啡館室內裝潢的典範,其特色是裝飾鏡子的牆壁和明亮的燈光。

有記錄可考的英國第一家咖啡館位於牛津,時間是1650年或1652年。這家咖啡館名為雅各天使(Jacob of the Angel),牛津學生和教職員經常光顧,入場費和點一杯咖啡的代價是一便士。1652年,巴斯古亞‧羅西(Pasqua Rosée,可能是亞美尼亞人或希臘人)開設了第一家倫敦咖啡館。許多人跟進,至1739年,咖啡館已經增加到551家。送報生帶著當天的重要新聞,在各家咖啡館間遊走。25年來,這些所謂的「一便士大學」(penny universities)越來越受歡迎,以致於造成合法鑄造的一便士硬幣匱乏。於是這些咖啡館自行鑄造自己的硬幣或代幣,使用的材料是紅銅、黃銅、白蠟或鍍金的皮革——上面全都是這些咖啡館的店名。

具有文藝氣息的咖啡館數量,以倫敦最多,並且成就了17和18世紀文學界的主導勢力。例如,威爾咖啡館(Will's Coffee-House)即是文藝才子和詩人經常造訪的場所,常常在此地出入的有知名作家及辭典編纂家約翰生(Samuel Johnson),《格列佛遊記》作者斯威夫特,散文作家、詩人、劇作家和政治家艾迪生(Joseph Addison),散文作家、劇作家、報紙撰稿人和政治人物斯蒂爾(Richard Steele),著名喜劇作家謝雷登(Richard Brinsley Sheridan),劇作家康格列夫(William Congreve)和韋策利(William Wycherley),名劇作家葛史密(Oliver Goldsmith),當時的海軍大臣兼名作家山繆‧佩皮斯(Samuel Pepys),以及桂冠詩人德萊頓(John Dryden)。詩人波普(Alexander Pope)在威爾咖啡館寫下〈摩卡快樂樹〉(Mochas' Happy Tree),同時蒐集了許多流言蜚語,以作為他的詩作素材,最後寫出著名的仿英雄風格長詩《秀髮劫》(*The Rape of the Lock*)。一位史學家認為,英國咖啡館的高水位時期是在1660年和1730年,但另一位史學家則認為是在1652年和1780年。史學家海斯說,在這段時間內,「整個英國文學是住在咖啡館裡」。

歐洲最早的咖啡生產者和咖啡館老闆,都是希臘人、亞美尼亞人、土耳其人、黎巴嫩人、埃及人和敘利亞人——後來再加入身著鮮豔東方服裝、頭戴土耳其帽的歐洲人。倫敦的第一家咖啡館是希臘人所開設,布拉格的第一家咖啡館〔金蛇咖啡館(Goldene Schlange),1714年〕則是敘利亞老闆;在威尼斯,初期的咖啡館都是亞美尼亞人的;而巴黎的第一家咖啡館老闆,則是從威尼斯過去的西西里人。

海斯說,在歐洲咖啡館出現後的半世紀間(1650至1789年),這些咖啡館「對於中產階級的發展提供了很大的推動力」,並且幫助他們「脫離貴族和宗教領袖的統治,獲得自由」。同時,荷蘭和英國——這兩國國內都發生了中產階級革命——也提供此種社會與文化發展的背景。

全歐洲咖啡和咖啡館前進的腳步,一路行來,並非風平浪靜。從西元1500年到18世紀,這些反對咖啡館的力量受到幾項因素的刺激,包括對一般外國產物(或說是特別對阿拉伯產品)的不信任,對國際貿易和金融制度的懷疑,旅館主人、烈酒和葡萄酒業者之間的競爭所引起的敵對態度,以及對政治鬥爭的恐懼(咖啡館被視為「血腥的動亂戰場」)。事實上,1511年在麥加曾經實施第一次短暫的禁令,當時,這個城市的統治者很擔心自己的權威受到威脅。好笑的是,對咖啡館的部分反對力量也來自政府,因為政府擔心咖啡館會導致人民「懶惰和閒散」。

雖然，英國國王查理二世在企圖關閉倫敦的咖啡館時，曾經擔心咖啡館會帶來動亂和造成百姓懶散，但實際上亦有經濟考量，因為當時對進口貨物無法徵收貨物稅。有人在咖啡館裡賭博，偶而也會引來大眾不好的觀感和責難。此外，在某些國家，反對者是醫療人員，不過這些抗議通常只是反映出來自政府或其他反對者的壓力。

17、18和19世紀的咖啡館，正是公民生活戲碼上演的場所，例如，17世紀倫敦保守黨(Tory)與維新黨(Whig)這兩個敵對政黨，各自擁有自己的咖啡館；法國大革命期間，巴黎的普洛柯普咖啡館(Le Procope)和佛伊咖啡館(Café de Foy)，也都各自擁有政黨的支持。咖啡館政治——通常代表對當時政府的政治反對勢力——在19世紀的中歐相當突出，很多陰謀都在咖啡館、餐廳和糕點店裡醞釀：柏林史特希利咖啡館(Café Stehely)的紅廳(Red Room)，年輕的黑格爾派哲學家在此集會；維也納的西伯尼咖啡館(Silbernes Kaffeehaus)；威尼斯的佛羅里安咖啡館（Caffè Florian，無政府主義者卡布拉尼即在此接見他的黨羽）；義大利北部城市帕多瓦(Padua)的佩多奇咖啡館（Caffè Pedrocchi，1848年學生叛亂期間的戰場之一）；以及在柏林動物園裡所謂的「咖啡帳蓬」(coffee-tents)。20世紀的例子包括，1968年學生反抗期間的巴黎咖啡館，以及1989年捷克「絲絨革命」(Velvet Revolution)期間布拉格地區的咖啡館。

19至20世紀的咖啡館

在巴黎「美麗年代」(Belle Époque)期間——這段時期從19世紀末延伸至20世紀初（約是1890年到1914年）——文學和藝術就在咖啡館裡生根。在此之前，咖啡館的藝術家常客以創辦學會和報紙的方式，企圖對中產階級文化作出一些貢獻，但後來在「美麗年代」期間，這些咖啡館的藝術家們卻反對布爾喬亞文學與藝術。很多人在這段政治動盪不安期間，保持著隨波逐流的態度，他們將自己定位成知識分子的次文化群，自許為生活放浪的波希米亞人(bohemians)。

這些波希米亞藝術家——不管是聞名遐邇的、聲名狼藉的、或是沒沒無聞的，全都一個樣——就在咖啡館裡搭起臨時住處，有時乾脆住在裡面〔象徵主義詩人波特萊爾(Charles Baudelaire)就

住在巴黎的里奇咖啡館(Café Riche)，未來派作家馬利內提(Marinetti)則住在羅馬優雅的柯索咖啡館(Corso Café)，就是兩個最佳的例子〕。在歐洲遙遠的另一頭，同樣好客的是莫斯科的俄國詩人咖啡館(Russian Poets' Café)，雖然是間只有桌椅、陳設簡單的小咖啡館，卻是作家和新聞工作者愛倫堡(Ilya Ehrenburg)經常光顧的地方。後來，他移居巴黎，馬上被蒙巴赫那斯區的咖啡館——亦被稱為波希米咖啡館(les cafés de bohème)——深深吸引，尤其是圓穹頂咖啡館(Café du Dôme)，許多德國人也在此落腳。一群未來主義和達達主義作家則在蘇黎世的伏爾泰咖啡館(Voltaire)寫下他們的宣言，時間就在1916年2月8日，達達主義大師查拉(Tristan Tzara)和同伴們發表他們的反戰宣言（「世界大戰的大屠殺，令我們作嘔，所以我們轉而追求藝術……」）。他們以廢物和垃圾創作現代藝術作品，對革命的熱烈擁護，都是在此與巴黎的蒙巴赫那斯咖啡館裡獲得明確有力的表達和滋養。

在咖啡館歷史中，外國移民和流亡者一直扮演著重要角色，最早是來自中東的移民，他們將咖啡引進歐洲，並設立第一家咖啡館。接下來的幾個世紀裡，隨著革命和鎮壓行動的不斷發生，迫使許多人逃離祖國，咖啡館則給與他們援助和支持。

馬克思(Karl Marx)和恩格斯(Friedrich Engels)第一次見面是在巴黎的攝政咖啡館(Café de la Régence)。一位在1830至1831年間逃離波蘭的軍官回憶道,他走在萊比錫的街上,被人一把抓住,將他拖進一家咖啡館,當作神一般款待。在萊比錫,外國移民最喜歡的聚會地點,就是一家三層樓的德國咖啡館(二樓提供住宿),名為咖啡樹。詩人海涅(Heinrich Heine)和馬克思後來逃到法國,獲得法國政府贈與榮譽津貼。馬克思的德國工人聯盟(German Workers' Association)就在布魯塞爾的大道咖啡館(Café des Boulevards)集會。布拉格的中央咖啡館則是新生代的德國與捷克人的雙語集會場所,奧地利裔德國作家里爾克(Rainer Marie Rilke)發表他對這座捷克城市的愛意聲明時,尚且沒沒無聞,當時就把中央咖啡館當作他的家,卡夫卡和布勞德(Max Brod)也是如此。布拉格的亞柯咖啡館(Café Arco,跟中央咖啡館一樣,目前都已不存在),不久便成為中央咖啡館那些常客最喜愛流連的地方,包括卡夫卡和布勞德在內。

咖啡館持續了類似古羅馬與希臘論壇和集會所的功能。一位義大利歷史學家指出,在某些城市,就某種程度來說,咖啡館就像文學工廠、藝術激發者,以及新觀念的孕育場。藝術界的重要人物,不論是當地人或外國流亡人士,都把各地的咖啡館當作是他們的集會所,像是倫敦的皇家咖啡館(Café Royal)、阿姆斯特丹的亞美利加咖啡館(Café Américain)、布拉格的斯拉夫咖啡館(Café Slavia)、蘇黎世的歐迪昂咖啡館(Café Odeon),或是巴黎的菁英咖啡館(Le Sélect)、圓穹頂咖啡館,以及雙叟咖啡館。

咖啡館的傳統類型

歷史學家們似乎全都認定,咖啡館的線性發展史或編年史無從建立。若要將咖啡館的發展視為連續不斷的,倒不如檢視咖啡館的各種類型更來得有用。這些咖啡館的類型,包括維也納式咖啡館、土耳其式咖啡館、旅館或宮殿式咖啡館,以及咖啡糕點店。每種型態的咖啡館都有獨樹一格的特色,例如大小、室內裝潢、燈光、座位、供應的食物和飲料種類,以及文化氣息。

16與17世紀中東地區的咖啡館十分簡單:一間鋪著地毯的木屋,一張開放式帳篷,或僅是一個簡單的一樓房間,裡面擺著木頭長凳。歐洲的咖啡館後來成為創造力和前衛思潮的發源地,但中東的咖啡館一開始只是服務鄉下農民和擁擠城市裡的居民。咖啡豆在炭火上烘烤,磨成粉,然後根據各國情況沖泡或烹煮。以男性為主要顧客的老式土耳其咖啡館,目前大部分都還可以在土耳其、敘利亞、阿富汗、埃及的鄉村地區以及巴爾幹半島的鄉下(包括前南斯拉夫、保加利亞、阿爾巴尼亞)見到。例如,大馬士革的烏馬雅迪德清真寺(Umayyadid Mosque)正對面,仍然有一間老式咖啡館,是一些作家流連之處,一千多年來一直是當地的文學中心。

從17世紀中葉以降,直到18世紀,在歐洲及鄂圖曼帝國的版圖範圍內,第一批開設的咖啡館,與中東的咖啡館十分相似——小小的黑暗房間,或是個可以移動的咖啡攤,開設在每處市場或市集裡,裡面點著蠟燭、油燈或一盆火。

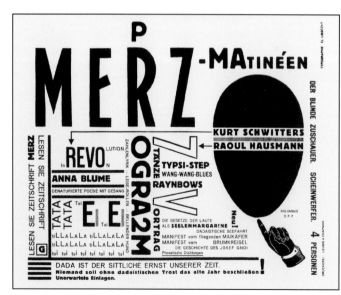

左圖　德國達達主義的雜誌《梅茨》(Merz,1923～1932),由詩人及設計家史茲懷特(Kurt Schwitters)主編,同時,也跟和許多革命運動一樣,都在羅馬咖啡館(Romanisches Café)裡得到很多靈感。

這些早期的歐洲咖啡館的老闆都是外國人，因此就以他們的祖國作為店名：像是「亞美尼亞風格」(Armenian-style)、「波斯」(Persian)或「希臘」。其他場所也賣咖啡，像是義大利的畫室(bottega)、法國的小酒店(taverne)、德國的小餐廳和荷蘭的啤酒館，後來才逐漸把店名改為咖啡館。例如，倫敦的威爾咖啡館，前身是一家名為玫瑰(The Rose)的小旅館。1664年的海牙，賣咖啡的啤酒館改名「咖啡－啤酒館」，義大利的畫室則改稱「咖啡畫室」。

早期的歐洲咖啡館都是光線陰暗的深色木造建築，天花板和牆上綴著小擺飾——有點像是重新裝潢後的荷蘭、德國和義大利客棧。但在義大利，當地的咖啡館則是威尼斯風格：長長的一樓房間，擺著木頭長椅和桌子。咖啡歷史學家尤克斯說，初期的咖啡館「都很低矮、簡單、樸素、沒有窗戶，只靠著搖晃閃爍的朦朧燈光來照明。」18世紀時羅馬的希臘咖啡館(Caffè Greco)看來就是這般模樣。有一幅著名的版畫作品，畫的是約1700年巴黎一家咖啡館的情景：帽子掛在牆上的木釘上，男士們（沒有女性）坐在一張長長的公桌旁，桌面散落著紙張和書寫工具，火爐上擱著燒開的熱水壺，咖啡壺則擺在一旁等著。

咖啡帳篷、咖啡亭或德國的咖啡花園，則是另一種類型的咖啡館，令人回想到咖啡原是來自東方。這些帳篷或涼亭最早出現在17世紀，看來是要模仿東方起居室那種閒散的感覺。在市集或展覽會場，或宮殿空地和大馬路旁，這種土耳其式的咖啡涼亭時時可見。這種露天式的設施顯然是有季節性的，而婦女光顧的機率大過於任何其他型式的咖啡館。一位歷史學家指出，這類19世紀的露天咖啡館的例子，有荷蘭薩安德夫特(Zaandvoort)的波迪加咖啡亭(Bodega Kiosk)、薩爾斯堡的托馬沙利咖啡亭(Café-Kiosk Tomaselli)，以及柏林的泰爾加頓(Tiergarten)咖啡帳篷。1789年，維也納的米拉利咖啡館(Café Milani)在伯格巴斯泰(Burgbastei)開幕時，就是一頂帳篷的形式。今日跟這種形式相同的，就是在火車站、或購物中心中庭賣咖啡的咖

上圖　阿姆斯特丹的亞美利加咖啡館（1882年開幕），有裝飾華麗的高聳拱門和大窗戶，是新藝術(Art Nouveau)風格的美麗作品。後來整修時，更引進了裝飾藝術(Art Deco)風格。

啡帳篷（在奧地利，這種咖啡帳篷稱為「站立咖啡館」）。

這種普羅式的咖啡帳篷，少有史料記載，只有歷史學家史考特·海尼(W. Scott Haine)作過研究，發現這是當時底層百姓僅有的聚會場所，並可能是所有形式的咖啡館中數目最多的。大文豪狄更斯在小說中對它們有所描述；恩格斯亦在這些咖啡帳篷或工人咖啡館裡，和工人交談；法國畫家杜雷(Gustave Doré)的木刻版畫，畫出了這些場所的木頭座位和低矮天花板。今天，這樣的咖啡館還存在於各國的鄉村地區，服務鄉村工人；也存在於大城市的貧苦工業區，經常光顧的都是卡車和計程車司機。

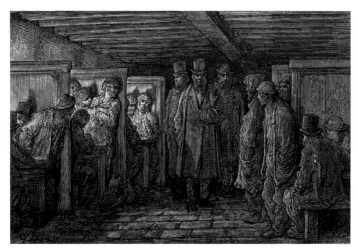

上圖 畫家杜雷的的木刻版畫，畫出倫敦白教堂（Whitechapel）工人階級區的一家咖啡館，生動描繪出這種陰暗、擁擠的早期普羅式咖啡館。

只是，今天它們內部都已換上日光燈和塑膠桌面，不再使用煤氣燈和大理石桌面。在柏林，它們被稱為Kaffeklappen，在巴黎則被稱為petits cafés——從戴高樂時代起，法國政府就一再嚴格削減店家數，目的是想防止工人「怠惰」。

咖啡沙龍(coffee salon)，或稱作大咖啡館(grand café)，擁有許多房間，通常還有幾層樓，在19世紀初大量出現。那些早期陰暗的咖啡館自此面目一新，變得更大、更明亮。這種類型咖啡館的初期典型是巴黎的普洛柯普咖啡館，它的特色是牆上裝著鏡子，以及大理石桌面——這些全都是接收自它前身的浴室，這家浴室是西西里籍老闆法蘭西斯科‧普洛柯皮歐‧柯達里(Francesco Procopio dei Coltelli)於1689年所開設。這種裝潢被其他咖啡館大量模仿，包括那些大型牆鏡，因為這些咖啡館很快就發現，那些裝在牆上的鏡子可以使咖啡館的空間看起來更大，並能滿足客人想要被觀看和觀看的欲望。

在講求畢德邁式裝潢(Biedermeier)的維也納，文學家聚會的場所是伊格納茲‧紐勒(Ignatz Neuner)的西伯尼咖啡館（1824～1848年，西伯尼亦是「銀」的意思）。正如其名，這兒所有的設備和裝潢，從餐具到門把，全部都是如假包換的銀製品。也許最壯觀的咖啡館要屬義大利帕多瓦的佩多奇咖啡館，這是義大利新古典主義的最佳典範。像這一類

的復古式咖啡館，目前還有少數幾家，都位於渡假區，如蒙地卡羅的巴黎咖啡館(Café de Paris)。塞納河右岸富麗堂皇的騎師俱樂部（Jockey Club，始於1865年）裡，包括一間公共咖啡館、一間撞球間、餐廳、四間遊戲房，以及一間健身房。這類能夠繼續存在並邁入21世紀的咖啡館，特色是厚重的銅門把大門、大理石桌面的桌子、老式的室內裝潢，以及詳細羅列的菜單，上面有以咖啡調製的各式飲料與各國客人都鐘愛的巧克力點心——在奧地利，侍者會先端上一杯放在金屬托盤上的開水。

到了19世紀，維也納和巴黎的咖啡館數目及流行程度，遠遠領先歐洲其他國家——因此也就出現了「維也納咖啡館」(Viennese café)和「巴黎咖啡館」(Parisian café)兩種類型的咖啡館，不過，這兩者不論在外表或類型上都沒有太大差別。19世紀初，法國境內的餐廳數目大幅增加，結合咖啡館和餐廳的「咖啡餐廳」也跟著大量出現。其實這種咖啡餐廳早已在奧地利和德國出現，名為Gast-und Kaffeehäuse，因為這兩個國家准許咖啡館也可供應飲食——整個歐洲大陸在1811至1813年曾經禁止咖啡豆進口，造成這些咖啡餐廳收入銳減，為了增加收入，政府才准許它們也可以供應餐點。由於啤酒館傳統上全天都供應食物，所以巴黎的力普啤酒館(Brasserie Lipp)和圓頂咖啡館(La Coupole)都成了咖啡館和餐廳的綜合體，前半部是咖啡館，後半部則是餐廳。19世紀中葉以後，倫敦的皇家咖啡館也是成功咖啡餐廳的一例。

咖啡糕點店(café-confectioner)或咖啡麵包店(café-bakery)，則是歐洲特有的咖啡館型態，19世紀中葉開始出現在德國（當地把這種咖啡館稱作Café-Konditorei）和奧地利（當地稱為Kaffeekonditorei）。這種咖啡館的店主通常是麵包或糕點師父，後來才獲准也可以在店內賣咖啡。這類咖啡館當中，有些裝上煤氣燈和鏡子，呈現出奢華的氣息，並在各種技術上求新求變。巴黎的梅卡尼克咖啡館(Café Mécanique)，透過中空的桌腳，利用機器將摩卡咖啡抽到桌面，直接倒進咖啡杯中。阿姆斯特丹的吉克隆咖啡館(Gekroond Coffyhuys)則有一座咖啡噴泉。

旅館咖啡館(hotel café)，則是19世紀一波中產階級觀光旅行熱潮的產物。歷史學家海斯說，「觀光」這個名詞最早出現在1811年，觀光熱潮造成歐洲各大城市紛紛興建大型旅館。每家旅館都設有一間咖啡館，通常面對街道開一扇門，方便一般大眾進出。這種旅館咖啡館有多種變化，在一些英國和德國旅館裡，咖啡館的陳設相當樸素，只是一間咖啡間和休息室；但在「美麗年代」期間興建的旅館裡，則會有一間華麗的咖啡餐廳。這種大型旅館咖啡館多半設在大城市裡，擁有帝王式的豪奢風格，為了配合這種「宮殿」般的地位，它們往往取名「中央」(Central)、「皇家」(Royal)、「布里斯托」(Bristol)、「維多利亞」(Victoria)或「大陸」(Continental)等等——但遇上了政治事件和戰爭，卻往往會迫使它們改名。

旅館越豪華，它的咖啡館也越是氣派。瑞士巴塞爾的三王旅館(Hôtel des Trois Rois)，其咖啡館的大陽臺俯視著萊茵河，哥德和拿破崙都曾在這兒喝咖啡。柏林的鮑爾咖啡館(Café Bauer)是豪華旅館咖啡館的另一個最佳例子，1883年首先在這兒使用電力，明亮的電燈使咖啡館內大放光明。現在還存在的有阿姆斯特丹的亞美利加咖啡館、巴黎的和平咖啡館(Café de la Paix)、布拉格的歐羅巴咖啡館(Café Europa)、尼斯內格雷斯哥飯店(Hotel Negresco)的巴黎咖啡館(Café de Paris)，以及匈牙利佩啓市(Pécs)的納杜爾咖啡館(Café Nádor)。事實上，納杜爾咖啡館是偉大的鄂圖曼帝國的遺產，相當壯觀，與它對面的清真寺同樣宏偉。全歐洲都應該感謝鄂圖曼帝國引進咖啡。

很多事件改變了咖啡館的本質，其中有兩件特別值得詳細敘述：電力普及和托耐特椅子(Thonet chair)的發明。17世紀末，普洛柯皮歐‧柯達里在巴黎開設了與他同名的咖啡館，店裡同時使用進口大理石桌面的咖啡桌和托耐特曲木椅(Thonet bentwood chair)，後來，托耐特曲木椅即成為全歐洲和美國咖啡館最典型的家具。19世紀中葉，維也納的道姆斯奇咖啡館(Daumsche Kaffeehaus)首次使用這種椅子，椅背是平滑的圓形木條，而圓形木條裡又有另一個圓形木條。麥可‧托耐特(Michael Thonet)設計的第四號曲木椅的座位則是以柳條編成。1899年，亞道夫‧魯斯(Adolf Loos)在維也納設計他的咖啡博物館時，就選擇了托耐特曲木椅，因為「自阿奇里斯（Aeschylus，西元前525~456

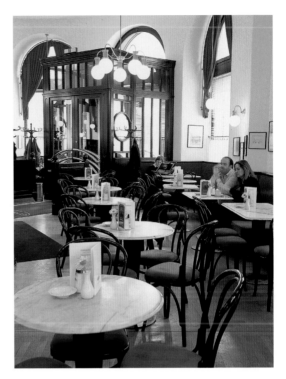

上圖　今天在維也納的格林史泰咖啡館(Café Griensteidl)裡，還可以見到托耐特曲木椅，這種椅子是麥可‧托耐特1849年在維也納發明，並且很快成為全世界咖啡館的標準裝備之一。

年，希臘悲劇詩人）以來，再也沒有比這更經典的作品了。」到了1930年，總共生產了約五千萬張托耐特曲木椅。

經過了一段很長的時間，托耐特曲木椅和其他被廣為接受的家具與室內裝潢，已經傳到咖啡館的原創地：今天，伊斯坦堡的洛提咖啡館(Café Pierre Loti)就使用托耐特曲木椅和大理石桌面咖啡桌，開羅的費斯維咖啡館(Café Fishawy)則採用橢圓形的巴黎鏡子（只有店裡的東方水煙，才會讓人想起中東地區的香味）。

即使咖啡館的類型已經變得普世皆然，但人們喝咖啡的方式還是凸顯出各國民族性的不同。法國人會把他們的可頌麵包浸在咖啡裡；義大利人喝起咖啡好像喝汽油；俄羅斯人則是淺嘗一口咖啡，再大喝一口伏特加；奧地利人喝咖啡時，旁邊有一盤糕點和一杯水；德國人喝咖啡要配餡餅；荷蘭人則搭配優雅的巧克力；大城市的美國人將咖啡當作「精力飲料」，要加入低脂牛奶和其他營養品。

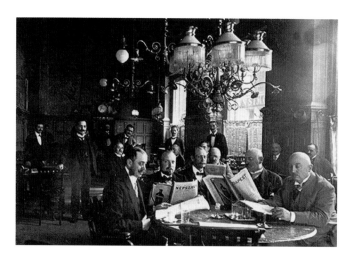
上圖 布達佩斯中央咖啡館的閱覽室裡有各種報紙，讓一早上門的客人有置身圖書館的感覺，並且還可享用咖啡（通常還會附上一杯水）。

所有這些類型的咖啡館都仍繼續存在，就算是古老的土耳其咖啡館，也可以在東歐大部分農村地區發現。即使是在最普通的情況下，仍然可以看出各國咖啡館自成一家的類型：像義大利的咖啡酒吧(caffè-bar)、巴黎的咖啡啤酒館(café-brasserie)、德國的咖啡糕點店(Kaffeekonditorei)、奧地利的咖啡屋(Kaffeehaus)，全都擁有相同的咖啡館文化生命。在此同時，則有新類型的咖啡館出現：像今天的大麻咖啡館、網路咖啡館，以及星巴克(Starbucks)連鎖咖啡館，明顯可見，咖啡館的本質正繼續不斷地改變，用以因應現代生活的複雜性與壓力。

咖啡館的文化貢獻

雖然，到咖啡館坐坐的浪漫氣氛，不管是在維也納或巴黎，仍然如以往強烈，但咖啡館在歷史和文化上的重要性，其實從未曾被充分重視。20世紀的奧地利作家湯馬斯·伯納德(Thomas Bernhard)習慣每天都要上咖啡館，他說，「我把讀書看報當作是每天早上最重要的事情，而在我的知識生涯中，我特別需要閱讀英文和法文報紙。」除了提供個人閱覽室和社交交談實驗室這樣的功能，咖啡館「還催生了社會與文化運動、藝術與政治革命。它像個圖書館，卻不禁止彼此交談，這種獨特氣氛特別能夠助長文學與社會發展。」

一些把咖啡桌當作書桌的作家，通常都會選擇較為隱密、地點偏僻的小咖啡館來寫作。「新天主教」(renouveau catholique)文學運動的領導人喬治·伯納諾斯(Georges Bernanos)聲稱，他就在這樣的隱密地點寫作，「一連好幾個小時，我蜷縮在光線幽微的咖啡館裡，這是我刻意去找來的，因為別人想要在那兒停留超過五分鐘還不會厭煩而死，根本是不可能的。」

在前奧匈帝國那種有許多房間的老式咖啡館裡，通常設有一間閱讀室。一位歷史學家說，維也納的中央咖啡館就是一種「有咖啡服務的圖書館」。咖啡館這種閱讀室與俱樂部的功能可以繼續留存，有時仍然只靠一張桌子。英國的俱樂部和皇家學會(Royal Society)就是這樣開始的。布達佩斯的中央撞球俱樂部(Central Carambol Club)就在精英咖啡館(Café Elite)集會。歷史與政治協會(Historical and Political Association)則是1762年在蘇黎世一家咖啡館裡開會創立。到了19世紀中，德國已經有許多組織在咖啡館裡成立，包括同業公會(Trade Association)和商會(Chamber of Commerce)。1863年，萊比錫的每一家咖啡館至少都有一個文化或閱讀團體在店裡集會。黑格爾學會(Hegel Society)從1885年開始在奧地利的史波爾咖啡館(Café Sperl)集會，而從1895年起開始，同樣在那兒集會的七俱樂部(Siebenerclub)開創了所謂的維也納分離派(Viennese Secession)。像這樣的例子在今天則較少，但巴黎作家們仍然每個月在菁英咖啡館後面角落的咖啡桌上聚會，討論他們的作品。

咖啡館作為交談和社交活動場所的功能，提醒我們，發明不只是單一人的創作，而且可能也是一種社交活動。即使是在看來似乎無交集的情況下，德國批評家華特·班傑明仍然將替他服務的侍者，以及海明威當作是靈感來源。咖啡館提供一個屬於個人的隱私角落，或者，如果個人願意的話，也可以提供一個團體論壇。艾略特(T. S. Eliot)提醒我們，今天的作家是我們文明漫長時代的一部分，並且和「從荷馬以來的整個歐洲文學同時並存」。我們在咖啡館裡與這樣的傳統結合，即使不是實質上的，也是精神上的。

可以這麼說，在個人的咖啡館裡，有三種重要的社會因素結合在一起：家庭、工作場所和社區。因此，咖啡館就是社會學家所謂的「交互作用的基礎」，提供動機、經濟和情感的支持。有很多這樣的故事：身無分文的窮作家呆坐在一大疊空盤子旁，等著看會不會有朋友剛好經過，幫他付錢；以及某位畫家沒錢買單，只好用自己的一幅畫抵帳。咖啡館對藝術家的重要性，芮尼·普瑞沃特(René Prévot)在《波希米》(Bohème，1922年)中說得很清楚：「我記得，愛爾蘭作家喬治·摩爾(George Moore)——或是斯丹達爾(Stendhal)——被問到何為推廣藝術的最佳方法，他提出一個很棒的回答：『開間咖啡館！』」

城市的生命力在於它的社區，而城市社區生活的中心就是咖啡館。這種社區的共同感對藝術尤為重要，最鮮明的例子，即表現在西班牙人於馬德里龐波咖啡館(Café Pombo)和希洪咖啡館裡舉行的「特圖利亞」(tertulias)研討會，所謂「特圖利亞」，就是「文學圈」，意指一種歡樂、隨興的文學討論團體。「（在我的咖啡館裡）我擁有好像是家庭一分子的那種歸屬感，」西蒙·波娃如是說。她是法國知名女作家，同時也是20世紀的女權運動先驅。她一向在巴黎左岸花神咖啡館(Café de Flore)的樓上工作、寫作和校對。在閱讀波娃的日記時，幾乎每一天都會提到在咖啡館裡的集會。她聲稱，第二次世界大戰期間，咖啡館裡的社團保護她「免於受到迫害」。咖啡館當然能夠滋養作家，所以，身兼作家和音樂人的維昂(Boris Vian)才會如此斷言，「如果沒有咖啡館，就絕對不會有沙特(Jean-Paul Sartre)。」在更早的一個世紀前，經常造訪普洛柯普和伏爾泰這兩家咖啡館的大作家雨果，就經常在筆下提到它們的「極度友善」。有幾家咖啡館即以作家之名命名，包括巴黎的柯培咖啡館(Café François Coppée)，和義大利東北部里雅斯德港的托馬塞歐咖啡館(Caffè Tommaseo)，後者是為了紀念義大利大詩人尼可洛·托馬塞歐(Niccolò Tommaseo)。

在絕大多數情況下，幾乎都是由咖啡館老闆來決定店裡的友善程度（不過，在今天，這個角色可能落在店裡的吧台師傅或服務生身上）。在19世紀中葉和末期的巴黎，咖啡館老闆的地位，可以由歷史學家史考特·海尼發表的統計數字看出端倪：在巴黎，咖啡館老闆擔任婚禮證婚人的次數，幾乎占了

上圖　希洪咖啡館一直是馬德里知識菁英的家，這兒的常客包括詩人羅卡、電影製片家布紐爾(Luis Buñuel)，以及畫家達利(Salvador Dalí)，他們經常坐在這家咖啡館的黑白花紋大理石桌旁。

全市婚禮的四分之一。事實上，咖啡館老闆經常就是他的咖啡館社區的國王——有兩個例子，維也納的利歐波·哈威卡(Leopold Hawelka)和以他之名命名的利歐波咖啡館，以及被尊稱為「馬德里咖啡館伯爵」的希洪咖啡館主人「培培」布里托先生(Don 'Pepe' José de Brito)。

在某些城市裡，偉大的文學人物最後會脫穎而出，成為終極的咖啡館人物，若非是因為在一家或多家咖啡館裡，有很多文學團體聚集在他們身邊；就是因為他們經常出入這些咖啡館，在文章裡提到它們，為咖啡館定下基調。1920和1930年代，像這樣的傑出人士有馬德里的詩人哥梅茲·塞納(Ramón Gomez de la Serna)、布達佩斯的卡林泰(Friedrich Karinthy)，以及巴黎的法國詩人里翁－保羅·法格(Léon-Paul Fargue)。

毫無疑問地，在咖啡因的刺激下，這些咖啡館社區都會推出報紙、雜誌和新藝術運動——從百科全書編纂者到印象主義，再到存在主義。事實上，歐洲整個自由藝術的歷史都和咖啡館相繫著。「哄亂」(greguería)，這種西班牙文學中著名的幽默、隱喻的短詩形式，就是在馬德里的龐波咖啡館創造出來。

愛咖啡成癖的文藝大師

「哦，咖啡！你是學者的終極慾望。」

（譯自阿拉伯文）

- 法國哲學家伏爾泰據說一天喝**50**杯咖啡，但**49**杯**8**盎司咖啡的咖啡因含量即足以讓一般人喪命。

- 大詩人波普模仿英雄風格的長詩《秀髮劫》，就是蒐集英國咖啡館的流言蜚語寫就。他並為自己的劇烈頭痛找到治癒的方法，就是吸入咖啡的蒸汽，亦即他所說的「摩卡快樂樹」。

- 作曲家貝多芬時時刻刻想著咖啡，每杯咖啡一定要用**60**顆咖啡豆磨粉，不能多也不能少，特別是有客人在場時。

- 義大利詩人利歐帕迪(Giacomo Leopardi)是那不勒斯平杜咖啡館(Caffè Pinto)和格蘭咖啡館(Gran Caffè)的常客，嗜喝超甜咖啡，要求一杯咖啡至少要加**12**湯匙的糖。

- 法國小說家巴爾札克(Honoré de Balzac)每天自己磨咖啡，並且是將波本(Bourbon)、馬提尼克(Martinique)和摩卡三種咖啡豆混合磨成。目前市面上出售的一些調配好的咖啡，經常是混合了六到十種不同的咖啡豆。

- 瑞典劇作家史特林堡 (August Strindberg)**1909**年接受訪問時說，「我早上七點起床……自己泡咖啡〔因為沒有人可以幫我，只好自己動手，巴爾札克和史威登堡(Swedenborg，18世紀著名科學家與思想家)也一樣〕。不好的咖啡會破壞神經系統。」

- 芬蘭人喝掉的咖啡量，遠超過世界上其他任何一個國家（每人每年平均喝掉**28**磅咖啡）。

德國音樂批評主義的誕生，有一部分可以追溯到作曲家舒曼(Robert Schumann)和大衛同盟(Davidsbündler)的盟友們，定期在萊比錫的咖啡樹咖啡館集會，討論到當時音樂一些可悲的境況。一位歷史學家聲稱，「如果維也納沒有這些咖啡館，維也納可能不會對《世紀末》(fin de siècle)文學有所貢獻，奧地利在世界文學史的地位也不會獲得提升，更不會出現維也納分離派運動。」就某種程度來說，所有這些藝術與文學創作，最初都是在咖啡館裡完成。英國散文作家艾迪生經常造訪位於倫敦羅素街的波頓咖啡館(Button's Coffee-House)，聽取一般大眾對他的雜誌《旁觀者》(The Spectator)的意見，而這本雜誌最早就是誕生於這

家咖啡館，同時咖啡館也替他創辦的雜誌徵稿。斯蒂爾和艾迪生一起創辦雜誌，充分反映出當時的文化思潮，特別在他的《閒談者》（Tatler，1709～1711年）雜誌中開闢專欄，介紹多家咖啡館。在這些年裡，倫敦最著名的第三本刊物就是《衛報》(The Guardian)，一開始，它只是波頓咖啡館的內部刊物，主要反映出咖啡館、新聞記者和大眾意見的互動關係。艾迪生將他稱之為「讀者信箱」的獅頭雕像擺在咖啡館裡，並且每周在名為「獅子吼」(Roaring of the Lion)的專欄親自回答信箱裡的每一封信。

看到艾迪生的《旁觀者》發揮如此成功而鉅大的影響力，義大利咖啡館學會(Italian Società del Caffè)——成員包括經濟學家維里(Pietro Verri)、法學家和哲學家貝卡里亞(Cesare Beccaria)——也發行了報紙《咖啡館》(Il Caffè)，時間是從1764到1766年。這份反對派報紙受到當時耶穌會強力檢查制度的百般刁難，卻帶動了當時義大利啟蒙運動的風潮。定居在蘇黎世，同樣也致力於中產階級啟蒙運動的富思禮(Johann Heinrich Füssli)還特別把《咖啡館》上的文章翻譯出來。

不出所料，咖啡館果然成為每日新聞的傳播場所。18世紀末和19世紀初，特別是在漢堡、萊比錫和維也納，在咖啡館裡，顧客每天都有很多報紙可閱讀。1913年在蘇黎世的歐迪昂咖啡館，客人可以坐在店裡閱讀《新蘇黎世報》(Neue Zürcher Zeitung)，且這份報紙一天出刊六次。在布拉格和維也納的咖啡館裡，閱讀當天報紙的風氣盛行，甚至已經將咖啡館變成了閱報室。諷刺的是，在英國，報紙的創立，反而是造成咖啡館衰退的主要原因之一，因為這時已經沒有必要為了想要知道最新消息而上咖啡館。然而，在一些重視傳統的城市，像是巴黎和維也納，仍有一些人，只要有閒暇時間，就會到咖啡館裡坐坐，閱讀所有的報紙，坐上好幾個小時。

在20世紀，海明威說，咖啡館裡每天的流言蜚語，「在專欄作家眼中，全都是不朽的傳頌之作」。1920年代初始，一群學生在佛羅倫斯的紅外套咖啡館（Caffè Giubbe Rosse，Giubbe Rosse是紅夾克之意）創立了極具影響力的前衛雜誌《索拉里亞》(Solaria)。具有諷刺意味的德國雜誌《極簡》(Simplicissimus)，則是1896年在慕尼黑的魯特波咖啡館(Café Luitpold)創刊。

在以一個大城首都為中心的
國家，像是巴黎或倫敦，那些
主要的咖啡館往往都曾是影響
力的中心。曾經有人這麼說，
如果沙特打噴嚏，整個法國都
要感冒了；但很少有幾家咖啡
館的影響力比得上希臘咖啡
館，這是兩百年前羅馬居民的
一處集會所。

特別是在兩個時期裡，咖啡
館文化的影響力已經遠遠超越
任何單一藝術運動，它的影響
力也不只限於個別的幾位作
家。歷史學家海斯說，就更廣
泛的範圍來說，英國和法國的
啟蒙運動，以及歐洲的「世紀
末」運動，全都是在咖啡館裡
成形的。

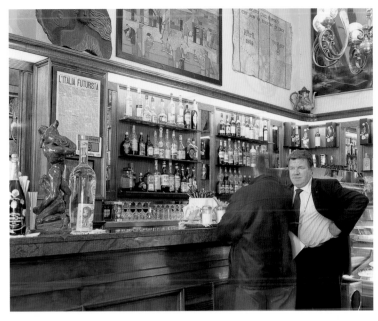

依照文化史學家夏杜克(Roger Shattuck)的說法，
因為咖啡館是「語言舞台」，所以，它們已經成為
民主沙龍，是革命——包括藝術和政治革命——的
發源地。早在1585年，馬羅(Christopher Marlowe)
在他的〈喜劇序幕〉(Prologue to a Comedy)中就
已寫出以下的句子：

「剛剛在一間坐滿烏合之眾的咖啡館裡
我直率地問道，哪一張是反叛之桌？」

18世紀中葉，法國小說家普雷佛斯特(Abbe
Prévost)造訪英國，對英國咖啡館印象深刻，「在
那兒，你有權閱讀支持或反對政府的報紙」；他認
為，這使得咖啡館成為「英國自由的根據地」。

法國大革命（這終於把婦女帶進法國的咖啡館生
活中）的觀念誕生於佛伊咖啡館及夏特伊咖啡館
（Café de Chartres，目前改名為維佛大飯店），
同時，一些諷刺性的歌謠則在巴黎的「歌唱咖
啡館」(café chantant)裡傳唱，更助長了革命精
神。最早的「歌唱咖啡館」是盲咖啡館(Café des
Aveugles)，就在義大利咖啡館(Café Italien)的地下
室。

一位智者半開玩笑地說，在無聊、咖啡因和華麗
裝潢的刺激下，巴黎的咖啡館推出了最偉大的著
作和理念，其中包括立體派、達達主義、超現實主

上圖　在紅外套咖啡館（創立於1881年）裡，店裡的經理和
客人站在吧台前討論當天的新聞。在20世紀的前十年，這兒
是義大利未來派畫家最主要的聚會地點。

義、和存在主義。查拉、里茲特(Hans Richter)、阿
普(Hans Arp)和翰寧斯(Emmy Hennings)在蘇黎世
的伏爾泰咖啡館創立達達運動；沙特和他的朋友在
巴黎的花神咖啡館確立存在主義。這些藝術和政治
運動的潮起潮落，連帶改變了很多咖啡館的顧客面
貌。有人說，咖啡是一種激進飲料，因為它的作用
就是要人們思考——而當人們開始思考時，他們就
會對現狀構成危險。

由於具有娛樂、社交和教育等功能，咖啡館催
生了第一批的社交俱樂部和其他社會機構，像是
英國的皇家學會，它的前身最早可溯及1655年，
學生們在牛津成立牛津咖啡俱樂部(Oxford Coffee
Club)，並在牛津提雅學院(Tillyard)的聚會。倫
敦的洛伊德保險公司(Lloyd's)一開始只是一家咖啡
館，客人都是商人和船員，店裡會貼出船班表和航
海資訊，並有保險掮客在店裡拉保險。目前，洛伊
德已是全球最大的保險公司之一，它的員工仍自稱
是「服務生」。據說，蘇富比(Sotheby's)和佳士得
(Christie's)這兩家拍賣公司，最初也只是附屬於咖
啡館內的拍賣室。

倫敦的希臘咖啡館〔Grecian Coffee-House，即今日的迪福留庭院旅館(Devereau Court Hotel)〕所發生的一件事，正可以用來說明咖啡館對實證科學(empirical science)的重要性。特別是在1700年左右，當時的學術路線轉向專業化，而通識性的學問路線則開始消退。在此一事件中，漢斯·史隆內（Hans Sloane，英國博物學家、博物館的館藏收藏家）、哈雷(Edmond Halley)和牛頓(Isaac Newton)就在這家咖啡館裡，當著一群熱心的民眾面前，解剖一頭在泰晤士河裡捕捉到的海豚。17世紀的英國咖啡館，和18世紀荷蘭及法國的咖啡館，全都提供了很好的環境，可以用來從事這種先進的科學、文學與政治實驗，並充當教育場所，今天，所有這一切功能已經可以由大學或研究來負責。

今日的咖啡館

全歐洲的兩層或三層樓豪華咖啡館〔像是都柏林的布雷咖啡館(Bewley's Coffee-House)〕的數目，過去60年來已經大為減少。原因包括各式餐廳的出現、電視與報紙的普及、居家環境和家用咖啡機的大幅改良，以及城市裡大量興建公用電話和公共廁所。經濟壓力也威脅到咖啡館的生存，有些客人只

下圖　巴黎蒙巴赫那斯區的藝術家們在圓頂咖啡館聚會，時間約是在1930年。

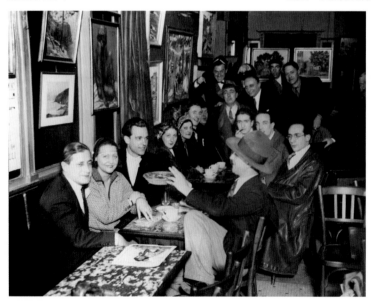

會點一杯開水，在咖啡館裡一坐便是好幾個小時，看了好幾份報紙。咖啡館的收入，往往連店面的租金都付不起，咖啡館的老闆越來越難以和速食連鎖店競爭。

然而，雖然隨著生活步調加速，造成咖啡館的規模越來越小，但在歐洲還是有一些老式的大咖啡館生存下來——包括羅馬的希臘咖啡館、威尼斯的佛羅里安咖啡館、馬德里的希洪咖啡館和佛羅倫斯的紅外套咖啡館。它們之所以能夠生存，是因為擁有一群將它們視為社區中心、以及重視休閒品味的顧客；另一個原因，是因為它們的建築優美，並且對所在城市及國家的歷史和文學發展極具重要性。巴黎的富格咖啡館(Fouquets)、里斯本的巴西女人咖啡館(Café A Brasileira)，以及羅馬的希臘咖啡館，都被列為受到保護的國家遺產，以維護這些城市的文化歷史，以免新任老闆為了追求更大利益而改變這些咖啡館的經營。今天，巴黎可能擁有數目最多的重要知名文學咖啡館，這些咖啡館為了繼續滿足客人的需求而進行的改變，對它們所珍愛的傳統當然會產生影響。但根據社會學家奧登伯格(Ray Oldenburg)的看法，想要繼續維持一家咖啡館的精神和生命力，必須取決於「它迎合今天客人需求的能力，以及不會對歷史過度浪漫化」。因此，我們目前擁有網路咖啡館、酒吧咖啡館、爵士咖啡館、俱樂部咖啡館、歌唱咖啡館、摩卡咖啡吧、閱讀咖啡館、喜劇咖啡館和大麻咖啡館。

然而，儘管今天的咖啡館已經出現新的類型，過去咖啡館擁有的真實或想像的經驗、回憶和期望，都已經使得本書介紹的這些咖啡館成為完美藝術生活的寶庫，記錄了所有的歡樂和喜悅。難怪，書中以文字和圖片介紹的這些咖啡館，全都持續散發出如神話般的強烈氣息。

在目前這個依靠行動電話和電腦進行溝通的時代，想要坐下來和人面對面交談，已經變成是奇妙的生活樂趣，不再是每天都會碰到的平凡活動。就那種程度來說，咖啡館已經成為一個神奇的場所，它們的前途也因而獲得保障。

挪威
奧斯陸

聖彼得堡

俄 羅 斯

莫斯科

丹 麥
哥本哈根

英 國

荷 蘭

倫敦

阿姆斯特丹

柏林

萊比錫

德 國

捷克
布拉格

慕尼黑

維也納

布達佩斯

巴黎

蘇黎世

薩爾斯堡

瑞士

奧地利

匈牙利

羅馬尼亞

法 國

布加勒斯特

威尼斯

西 班 牙

佛羅倫斯

葡萄牙

馬德里

巴塞隆納

羅馬

義大利

里斯本

0 500miles
0 500km

和平咖啡館
巴黎，法國

Café de la Paix

12 BOULEVARD DES CAPUCINES
PLACE DE L'OPÉRA, PARIS, FRANCE

18至19世紀巴黎蓬勃發展期間，許多咖啡館就沿著幾條大道興建，而這幾條大道最初是在17世紀末城牆拆除後形成的。和平咖啡館是其中少數至今仍在營業的一家，部分原因應該感謝它位於格蘭酒店(Grand Hôtel)內，並且靠近歌劇院廣場的加尼葉歌劇院(Opéra Garnier)。歌劇院大道(avenue de l'Opéra)的另一頭，就是18世紀的攝政咖啡館，拿破崙曾在那兒下棋。幾步之外則是位於皇宮內的幾家咖啡館，尤其是夏特伊咖啡館（1784年創立），它一度是法國大革命的總部，目前則改名維佛大飯店，是巴黎最富盛名的餐廳之一。餐廳內幾個座位的上方都掛有牌子，用來紀念在此用餐的一些名人，包括拿破崙、法國女文豪柯綠蒂(Colette)，以及詩人柯克多(Jean Cocteau)。

靠近和平咖啡館的義大利大道(boulevard des Italiens)沿線，曾經一度有多家咖啡館，包括巴黎咖啡館（Café de Paris，位於義大利大道24號）、托東尼咖啡館（Tortoni's，22號）、邁森杜里咖啡館（Maison Dorée，20號）、里奇咖啡館（Café Riche，16號）和安格萊咖啡館（Café Anglais，13號）。這一帶是19世紀巴黎咖啡生活的中心——

可以從這幾家咖啡館常客巴爾札克、福婁拜、莫泊桑和亨利‧詹姆斯(Henry James)等人的小說中窺知一二。在杜蘭德咖啡館，左拉寫下為德雷福斯冤案辯護的歷史性文件〈我控訴〉，文章刊出後，同時被瑪德蓮教堂(Madeleine)和共和廣場之間的59家咖啡館張貼在面對馬路的玻璃窗上。

和平咖啡館建於1872年，正與巴黎歌劇院同年，目前是巴黎的精華地段上，最後一家仍繼續營業的大型咖啡館。它是歐洲豪華旅館附設咖啡館的最佳例子，本身既是咖啡館，也是餐廳。它的內部設計師是查爾斯‧加尼葉(Charles Garnier)，亦為加尼葉歌劇院的建築師，這家歌劇院是當時巴黎「美麗年代」的知名室內設計作品：天花板繪著蒼穹與天使，呈現出迷幻的風格，大膽採用金黃色調與大理石石柱。

幾乎每位知名的旅遊家，不管是作家、音樂家、名人、貴族或國王，只要曾在巴黎停留，都一定會光臨這家優雅的右岸咖啡館。這些知名顧客包括王爾德(Oscar Wilde)、卡羅素(Enrico Caruso)、紀德(André Gide)、詩人瓦萊里(Paul Valéry)，以及海明威——還有那些前往歌劇院欣賞表演的人，每當歌劇上演之夜，都會把這兒擠得水洩不通。

對這家咖啡館的最佳描繪，可在許多部以它為背景的小說作品看到，其中包括左拉的《娜娜》(Nana)，以及三本敘述浪跡天涯經驗的美國代表性小說：亨利‧詹姆斯的《美國人》(The American)，伍爾夫的《時光與河流》和海明威的《太陽依舊升起》。

左圖與次頁圖　巴黎「美麗年代」僅存的最後一間大咖啡館，就在格蘭酒店內。19世紀時，巴黎的大道兩旁有許多咖啡館，和平咖啡館的座上客都是當時的文學大師，像是福婁拜、莫泊桑和詹姆斯，在他們的小說中都曾提及這家咖啡館。

GRAND HOTEL PARIS

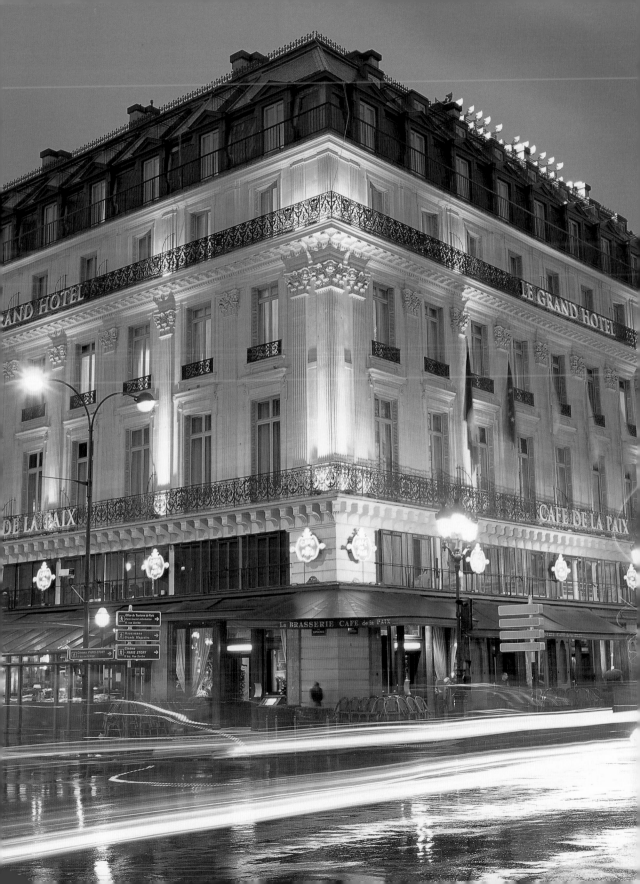

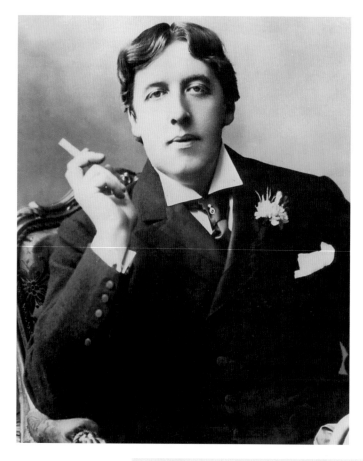

希特勒掌權時期，和平咖啡館成為德國流亡人士的重要聚會場所。第二次世界大戰末期巴黎獲得解放後，戴高樂先在這兒吃了一客煎蛋捲，然後才沿著香榭麗舍大道，一路走到協和廣場。

這家咖啡館和餐廳，以及它上面的格蘭酒店〔亨利‧詹姆斯在這兒和屠格涅夫(Ivan Turgenev)首次私下見面〕，在2002至2003年間曾進行一次大整修。

「他發現他們每天下午都會見面──那一群放蕩不羈的不朽天才，那一群幸運、受到眷愛，不會出錯的藝術家──地點就在大馬路旁的某家咖啡館，或是在某處被他們視為神聖、安靜、優雅的古老地點，就在拉丁區，在蒙巴赫那斯，或是在聖米歇爾大道，或是在蒙馬特區。」

湯瑪斯‧伍爾夫，《時光與河流》（1935年）

上圖　愛爾蘭作家王爾德是法國那些重要文藝人士的好朋友，也是和平咖啡館的常客。他直到1897年才定居巴黎，在此之前，他完成了最重要的作品，包括《不可兒戲》（The Important of Being Earnest，1895年）。1900年，他病逝左岸，葬在拉雪茲神父公墓(Père Lachaise cemetery)。

巴爾札克

巴爾札克聲稱，他只有在寫作時才會喝咖啡，他在《現代興奮劑之論》（Treatise on Modern Stimulants，1852年）中，對於咖啡因對作家所產生那種觸電般的效果，有最好的描述：

「咖啡進入胃裡，立刻引起全身激動。意念就像戰場上的大軍那般開始移動，大戰隨即展開。記得的事情，疾馳而至，快如電風。比喻的輕騎兵展開驚人的衝鋒攻擊，邏

輯的砲兵急速拉來砲車和彈藥，智慧語言如神槍手般神出鬼沒。微笑浮現，紙上滿是墨水；一場激戰就此展開，戰鬥結束時，留下滿地黑水，這是一場展現力量的大戰。」

對巴爾札克來說，咖啡因就是力量，驅使作家去進行一場無聲無息的戰鬥，去組織他的字句和智慧，並在某家咖啡館自創的孤獨空間裡進行他的寫作。

富格咖啡館

巴黎，法國

富格咖啡館是巴黎右岸一家傳奇性的文學咖啡館，座落於喬治五世大街(avenue George V)和香榭麗舍大道的轉角。香榭麗舍大道是巴黎最著名的林蔭大道，如今路面更是大為拓寬。

富格咖啡館創立於1899年。一開始是名為愛麗舍餐廳(Elysées Restaurant)的咖啡館和餐廳，老闆是亞爾薩斯人，這間餐廳目前在咖啡館樓上。1930年代，愛爾蘭小說家喬伊斯(James Joyce)受到吸引，成為富格咖啡館的常客，當時他正在寫小說《芬尼根守靈夜》(Finnegans Wake)：他的家人在這家咖啡館享用晚餐，他則整個晚上都在啜飲亞爾薩斯酒。

Le Fouquet's

99 AVENUE DES CHAMPS-ELYSÉES
PARIS, FRANCE

下圖　自1899年起，富格咖啡館就開在巴黎最熱鬧的大道上，但一般觀客只能在路邊的露天咖啡座上喝咖啡，只有名人才能進到店裡面。

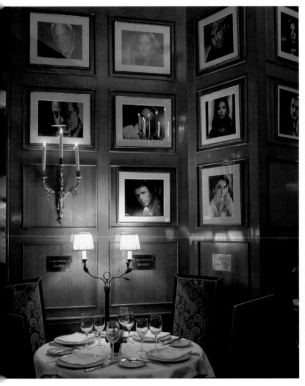
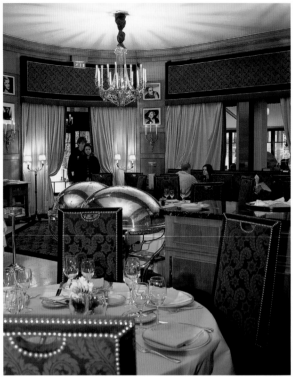

上圖　餐廳在咖啡館樓上，牆上的照片都是使這家咖啡館得以成為重要文化指標的法國藝文名人。

右上圖　「我們常在富格用餐，事實上，幾乎是每天。」愛爾蘭小說家喬伊斯1934年在信中對他兒子如此說。喬伊斯很喜歡這兒的優雅氣氛，也對經常有一批人圍在他身邊感到高興。

愛爾蘭劇作家山繆‧貝克特(Sam-uel Beckett)在一場與喬伊斯家人共進晚餐的餐會中，見到美國藝術贊助人佩姬‧古根漢(Peggy Guggenheim)，他送她回家，兩人上床，來了一場馬拉松式的性愛——佩姬‧古根漢在她的回憶中記錄了這麼一段。

富格咖啡館目前最著名的顧客，都是這家咖啡館俱樂部的會員，以及法國媒體界人士。雖然這家咖啡館的吸引力在於它的某個時代的國際背景，但咖啡館本身的吸引力卻是永恆的。法國作家保羅‧法格(Leon-Paul Fargue)在1930年代說過，「只有在一場徹底的大轟炸之後，富格才會退出流行！」——在目前這個恐怖主義年代，讀到這兩句話真令人膽戰心驚。

建築物兩側各有紅色的大遮雨篷，屋內則是模仿洛可可(Rococo)風格的裝潢，並有一些刻上能吸引觀光客的名人姓名。牆上也掛滿知名顧客的照片，包括馬瑟‧巴紐(Marcel Pagnol)、馬塞爾‧阿夏爾(Marcel Achard)、史提夫‧巴秀(Steve Passeur)和亨利‧金森(Henri Jeanson)。兩邊的陽台一定都是滿座的：靠近喬治五世大街的陽台，為林蔭所包圍，是店裡常客的最愛，今天，這些常客有電影導演、演員和外國記者。文化史學家喜歡在這些顧客名單中加入「間諜」，可能是因為香榭麗舍大道上總是有來自全球的人吧！「這兒已經成了時髦的拳擊場，」1934年7月1日，喬伊斯在信中如此告訴他的媳婦。

1988年，富格咖啡館的租金一口氣漲了九倍，法國文化部長於是指定它為國家財產，以免它被迫關門大吉。富格咖啡館是羅傑‧尼米耶文學獎(Roger Nimier)和費加洛雜誌—富格發現獎(Figaro Magazine-Fouquet's Discovery Prize)的協辦單位，這兩個獎每年都會在富格咖啡館樓上舉行頒獎儀式。

丁香園咖啡館
巴黎，法國

La Closerie des Lilas

171 BOULEVARD DU
MONTPARNASSE
PARIS, FRANCE

丁香園咖啡館本是法國大革命期間，載著貴族出城向南的馬車的一個驛站，歷史悠久，名聲響亮。咖啡館四周一度長滿白色和紫色的丁香花，故而得名。1840年代，更曾吸引數百人來到它的露天舞廳。

這家咖啡館在第二次世界大戰期間歇業，直到1953年才恢復營業。丁香園咖啡館位於蒙巴赫那斯大道和聖米歐爾大道的轉角，距最多外國流亡人士聚集的拉斯派大道(boulevard Raspail)上的圓頂咖啡館、菁英咖啡館和圓穹頂咖啡館，短短不到一公里。雖然現在它的四周仍然被樹木圍繞，但目前唯一看得到的丁香花只有霓虹燈圖案。

下圖 丁香園咖啡館創立於1808年，是歷來象徵主義者、達達主義者和超現實主義者的集會場所，同時也吸引多位在國外遊歷、寫作的美國作家。

上圖　第一次世界大戰前，法國詩人保羅‧福爾每週在這兒舉行詩歌朗誦會。他與多位法國作家和畫家的姓名，全都被裝飾在丁香園咖啡館酒吧的桌子上。

次頁圖　丁香園咖啡館從開幕起就設有用餐區，菜單並印上它的知名顧客的名言，包括法國詩人阿波利奈(Guillaume Apollinaire)和海明威。1990年代，菜單上更有「海明威精選後腿牛排」(Rumpsteak Hemingway)這道名菜。

丁香園咖啡館目前擁有一個規模小了很多的戶外咖啡館，四周種滿常綠樹叢（兼具保護作用）。店內則包括一間啤酒店、一間鋼琴酒吧（桌子上的名牌刻著知名顧客的姓名），還有一間比較正式的餐廳。從1990年代起，就有一座裝著龍蝦的水槽和一架平臺大鋼琴迎接這家店的常客。這地方原來只是一處莊園水塘，現在則已是大都市裡車水馬龍的繁華十字路口，不過，它四周的青綠樹籬倒還能夠提供客人某種程度的隱私。

這家咖啡館的客人十分多樣化，而且都很有名。19世紀時，畫家安格爾、莫內、雷諾瓦、希斯里和惠斯勒都是座上常客。其他客人包括作家，像是夏多布里昂(Chateaubriand)、巴爾札克、波特萊爾，以及後來的史特林堡、王爾德、布萊斯‧桑德拉爾(Vicomte René de Blaise Cendrars)、瓦萊里和紀德。至於音樂家則有薩蒂(Erik Satie)、托斯卡尼尼(Arturo Toscanini)和蓋希文(George Gershwin)。

「詩人王子」保羅‧福爾(Paul Fort)在1903年成為丁香園咖啡館的客人，每週二晚上在這兒舉行詩歌朗誦會，參加者都是同一詩派的知名詩人，包括阿波利奈和薩蒙(André Salmon)。傳說雅里(Alfred Jarry)——知名狂誕諷刺劇《烏布王》(Ubu Roi)的作者——曾經舉起一把左輪手槍，對著一位美麗少婦後面的鏡子開了一槍（幸好，那是空包彈），然後對她說，「Maintenant que la glace est rompue, causons.」（現在誤會已經冰釋，我們來談談吧）。

薩蒙在著作《蒙巴赫那斯》(Montparnasse)中回憶,他覺得很光榮,因為保羅‧福爾邀請他參加丁香園咖啡館晚上的詩歌朗誦會:「福爾不去別家咖啡館,而把丁香園當成是全世界廣大知識分子、詩人和藝術家團結起來的國際中心!」這些聚集在福爾四周的畫家、詩人、無政府主義者和雕刻家當中,有詩人莫雷亞斯(Jean Moréas)和居住在巴黎的美國詩人梅里爾(Stuart Merrill)。

海明威在1920至1956年間成為這家咖啡館的常客,他在回憶錄《流動的饗宴》和小說《太陽依舊升起》中都曾提及這家咖啡館。他並在這兒見到費茲傑羅(F. Scott Fitzgerald)、福特(Ford Madox Ford)和龐德(Ezra Pound)等人;同時寫下他最長的短篇小說〈大雙心河〉。他就住在轉角處,就在咖啡館後面那條香波聖母院路(rue Notre-Dame-des-Champs)上,福特、龐德、美國女詩人米蕾(Edna Saint Vincent Millay),以及更早以前的惠斯勒等人也都住在這兒。

某個晚上,喬伊斯在丁香園和他的愛爾蘭同胞喝酒,稱讚英語是高人一等的語言。海明威有天下午和朋友在這兒討論舊約聖經的章節,並從《傳道書》中發現「The sun also ariseth」這一句,後來就將它作為小說《太陽依舊升起》的書名。

第二次世界大戰結束後,這家咖啡館在1953年重新開幕,從那時起,它就有意識地使自己成為一處文藝場地,擁有很多刻上知名藝文人士姓名的銅牌(不過,酒吧裡卻只有海明威的銅牌),菜單上也印上許多文學詞句。酒吧裡的每張小桌子上都有刻著名字的銅牌,像是瓦萊里、阿波利

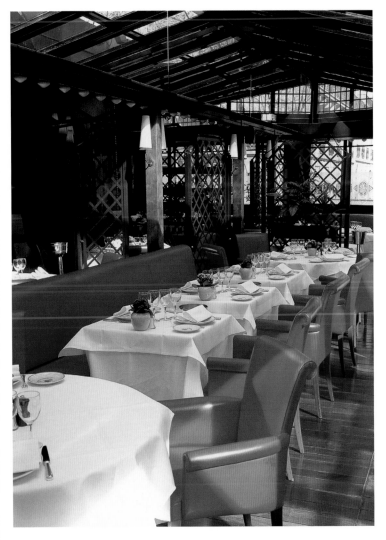

奈、夏卡爾、蘇汀(Chaim Soutine)和寶加——還有,貝克特,直到他死前的幾年,都和他的編輯在這兒見面。

法國小說家莎岡(Françoise Sagan)在1980年寫了〈給沙特的情書〉(Love Letter to Jean-Paul Sartre)後,沙特邀請她到丁香園用餐。他當時已經眼盲,她記得握著他的手,以防他跌倒,「我覺得很害怕,因此說起話來結結巴巴。」

陽台上的咖啡約會,樓下的晚餐,以及樓上的文學團體聚會,都使得這家咖啡館成為歐洲最重要的文學咖啡館之一。

圓穹頂咖啡館

巴黎，法國

Café du Dôme

108 BOULEVARD DU
MONTPARNASSE
PARIS, FRANCE

圓穹頂咖啡館於1897年開幕，最初只是供工人上門的小咖啡館，店裡還放著一張撞球檯。後來，上門光顧的客人有些是雕刻家和畫家，這些人都在14區設有工作室或畫室。20世紀初，圓穹頂和蒙巴赫那斯大道上的其他咖啡館成為吸引藝術家上門的磁石，例如畢卡索，他離開了巴黎北邊的蒙馬特山區，來到南邊的蒙巴赫那斯，尋找較便宜的畫室。這些咖啡館也吸引了很多外來移民，有些是為了逃離祖國國內的大屠殺，有的只是為了追尋新藝術，其中包括來自俄國的夏卡爾、來自立陶宛的蘇汀，和來自義大利的莫迪尼亞尼(Amedeo Modigliani)。不久之後，一些激進的政治流亡人士也加入他們的行列，像是列寧和托洛斯基。

一度出入柏林的浪漫咖啡館(Roman-isches Café)的知識分子，最後都在圓穹頂咖啡館現身，有些是經由維也納的中央咖啡館轉來。阿波利奈在第一次世界大戰爆發前，於《在法蘭西信使》(Mercure de France)雜誌所發表的文章中說，「就在這兒，人們決定德國人應該欣賞那些法國畫家。」在圓穹頂咖啡館裡喝咖啡或喝酒的藝術家，有布拉克(Georges Braque)、藤田嗣治(Foujita Tsugoharu)、德漢(André Derain)、基斯林(Moïse Kisling)和查德金(Ossip Zadkine)等。

1920年之後，圓穹頂咖啡館成為畫家和雕刻家在巴黎最重要的聚會地點，再加上來自美國的多位作家的宣傳，使得這家咖啡館在美洲新大陸相當出名，更增添了它的重要性。陽台上的咖啡桌快速增加，最後不得不擴增到人行道上。美國文學評論家和社會歷史學家馬康姆·科里(Malcolm Cowley)，曾經忠實地記錄下1920年代在巴黎的美國人，也就是所謂的「迷失的一代」(lost generation)，他聲稱，從一種十分美國化的影像來看，圓穹頂咖啡館就像一座「公開市場，進行文學前途的買賣」。文學家的個人前途就在此拍板論定，就如同先前的丁香園咖啡館。到了1929年，根據《巴黎論壇報》(The Paris Tribune)的統計，共有15種語言的50本書中，都提到了圓穹頂咖啡館。

左圖　圓穹頂咖啡館，一開始只是法國工人和餓肚子的藝術家會上門的小咖啡館，卻在兩次世界大戰之間成為藝術家中心，特別是那些來自中歐的流亡藝術家，包括蘇汀、查德金和夏卡爾等。他們的作品及紀念銅牌，現在都掛在圓穹頂咖啡館的牆上。

巴黎的咖啡史

1669年，土耳其大使駐節在路易十四宮廷期間，喝咖啡在巴黎大為流行，彼時，所謂的「土耳其熱」(Turkomania)正當紅——土耳其瓷杯、優雅的咖啡壺、繡上金線的餐巾、靠枕和異國奴隸——全都令最喜歡追求時尚的巴黎人深深為之迷戀。劇作家莫里哀在作品《飛上枝頭做名流》（*Le Bourgeois Gentilhomme*，1670年）中對這種趨勢大加諷刺。儘管法國醫師警告，喝咖啡可能會生病和造成不舉，但咖啡的吸引力還是無人能擋，咖啡館的數目也大為增加。到了1716年，巴黎已經有300家咖啡館，到了1789年更增加到將近900家。

佛伊咖啡館是法國大革命的起點；拿破崙在攝政咖啡館下棋；象徵主義詩人和散文作家馬拉美(Stéphane Mallarmé)、詩人蘭波(Arthur Rimbaud)、魏倫(Paul Verlaine)和高更則在歐笛昂劇院(Odéon Theatre)對面的伏爾泰咖啡館聚會。19世紀的大咖啡館都沿著大馬路設立——普魯斯特小說《追憶似水年華》的男主角史萬(Swann)就在這兒，一家接著一家咖啡館尋找他的奧黛特(Odette)——但到了1920年代，巴黎咖啡生活的重心則移到左岸，直至今日。

1930年代，圓穹頂咖啡館接待了更多自中歐咖啡館轉來的流亡人士，以及年輕的貝克特和美國小說家亨利·米勒(Henry Miller)，他也是蒙巴赫那斯地區咖啡館的常客。米勒在他的《北迴歸線》(*Tropic of Cancer*)中有這樣的描述：「在黎明的藍光下……圓穹頂咖啡館看來好像是被暴風侵襲過的靶場。」

到了1940年，沙特和波娃（她是法國傑出的知名女作家，終其一生與沙特維持伴侶的關係，並且是思想觀念上最佳的夥伴）曾經抱怨，圓穹頂咖啡館裡有太多德國人，於是改而前往聖傑曼大道(boulevard St-Germain)上的咖啡館，很多法國藝術家也跟著到那兒另起爐灶。

蒙巴赫那斯區在1960年代再度熱鬧起來，但在20年之內，圓穹頂咖啡館已經把它的功能轉變成以用餐為主。如今，它的陽台已縮小規模，四周用玻璃圍起，店內則是高級海鮮餐廳，不再是貧窮作家所能負擔得起。咖啡館轉角處是巴黎有名的魚市場，對街則是著名的圓頂餐廳(Bistrot du Dôme)。圓穹頂咖啡館的餐廳仍保留原來的建築型式，並且驕傲地展示它曾經輝煌的文學背景：牆上掛著幾十幅加框的照片和銅牌，紀念著過去的知名顧客和它在文學史上的重要地位。

> 「……你在這兒選擇喝黑咖啡，因為你知道，巴黎本身就像一杯烈酒。」

馬康姆·科里《流放者返鄉—20年代的文學流浪生涯》(*EXILE'S RETURN: A LITERARY ODYSSEY OF THE 1920s*)

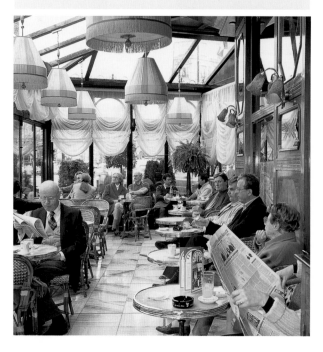

左圖　圓穹頂咖啡館的陽台是由設計巴黎第一家藥房雜貨店的史拉維克(Slavik)裝潢，桃紅色的薄紗使裡面的燈光和玻璃窗變得柔和，同時也替店裡的客人遮擋陽光，客人則低頭看報，或是沉溺於法國人最喜歡的活動：看人。

前頁圖　這家優雅的海鮮餐廳及酒吧，牆上掛著銅牌和照片，紀念那些在圓穹頂咖啡館是工人咖啡館時期經常上門的畫家和雕刻家。

圓頂咖啡館

巴黎，法國

就在蒙巴赫那斯大道南邊，距圓穹頂咖啡館西方只有幾步之遙，正是圓頂咖啡館。在兩次世界大戰之間，這家咖啡啤酒館實際上已成為海外流亡作家和藝術家的餐廳俱樂部。圓頂咖啡館在1927年年底開幕，當時所在位置還是一處木材和煤炭堆放場，但很快地，這家咖啡啤酒館便迅速成長，已經足以餵飽在蒙巴赫那斯區出沒的所有流亡人士。

法國詩人、隨筆作家法格稱它為「人行道學院」(sidewalk academy)。在俄國布爾什維克革命前後，這兒都是俄國流亡人士最喜歡聚集的地點，其中包括托洛斯基和史特拉文斯基(Igor Stravinsky)。詩人和畫家在這兒學習「放蕩不羈的波希米亞式生活，藐視中產階級，追求幽默和學習如何握杯」。

1928年，法國共產黨詩人路易斯·亞拉崗(Louis Aragon)和小說家愛爾莎·特麗奧萊(Elsa Triolet)在這兒見面，展開了長達十年的戀情。

下圖 這家咖啡館和寬敞的餐廳，1920和1930年代曾招待逗留巴黎的外國藝術家，現在則供當地居民和觀光團體用餐和舉行慶祝活動。

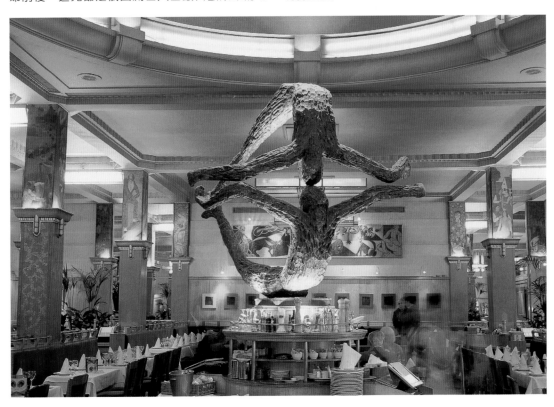

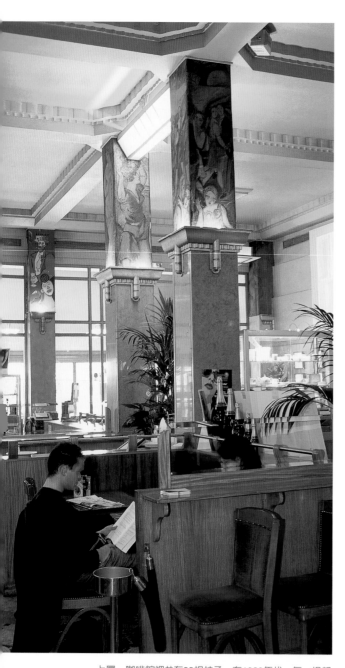

其他常客如貝克特、法國戲劇家安東尼·亞陶(An-tonin Artaud)和拉丁美洲小說家馬奎茲〔Gabriel Garcia Marquez，《百年孤寂》作者〕。《亞歷山大四部曲》(The Alexandria Quartet)的英國作者達雷爾(Lawrence Durrell)，承認他經常在圓頂咖啡館喝得爛醉，他從那兒的陽台，「看到我崇拜的所有英雄人物從面前經過——我當時還很年輕。」他把自己和兩位朋友，亨利·米勒和安娜伊思·寧(Anaïs Nin)稱作「圓頂三劍客」。1954年，當時年方20、正在寫《日安憂鬱》(Bonjour, Tristesse) 的莎岡也成了座上賓。另外還有美國小說家威廉·史泰龍〔William Styron，《蘇菲的選擇》(Sophie's Choice)作者〕則在1960年代加入常客行列。

這家咖啡館的陽台區目前已經用玻璃隔開，在陽台區以外則是一處裝飾藝術風格的寬闊用餐區，可以容納500人。由12根柱子支撐，每一根最初都由馬諦斯、勒澤(Fernand Léger)和佛利埃斯(Othen Friesz)的學生進行彩繪（代價則是請他們免費吃一餐）。瑪莉·華沙利耶夫(Marie Vassallief)畫了一名頭戴絲質高頂禮帽的黑人男子，結果被圓頂咖啡館拿來作為商標。由於圓頂咖啡館已經被指定為具有歷史性的建築物，所以當1988年拆掉重建時，這些柱子全被保存下來，並且再度重新裝上。目前圓頂咖啡館上方是一棟高聳的辦公大樓，它的舞池本來在屋頂的圓形陽台上（這也是當年只有兩層樓的咖啡館取名為「圓頂」的原因），現在則被遷到地下室。一座美麗如畫的海鮮吧台就位在餐廳大門內。圓頂咖啡館一天要供應幾千顆生蠔給川流不息的客人；但在用餐時間之外，一位作家通常都可以在酒吧、陽台或餐廳裡找到一張安靜的桌子。

「我們坐在咖啡館裡，相互依偎。我們走在一起，心手相連。我們覺得半是悲哀，半是愉快。天氣暖和。他聞著我的香水。我看著他英俊的臉孔。我們深愛著對方。」

安娜伊思·寧《亨利和六月：安娜伊思·寧未經刪減的日記》(HENRY AND JUNE: FROM THE UNEXPURGATED DIARY OF ANAÏS NIN)

上圖　咖啡館裡共有33根柱子，在1920年代，每一根都由住在附近的一位藝術家繪畫，具有歷史意義，1988年店內整修時，全部都保存了下來。（圓頂咖啡館一天要供應數千顆生蠔——同時也供應簡單的咖啡給前來閱報的客人。現在舞池也已遷至地下室。）

Le Sélect

99 BOULEVARD DU MONTPARNASSE
PARIS, FRANCE

菁英咖啡館
巴黎，法國

在圓穹頂咖啡館和圓頂咖啡館的對街，就在花文路(rue Vavin)轉角，則是菁英咖啡館，它是這三家咖啡館當中最保留昔日風格的——最典型的法國老式咖啡館，以服務鄰里客人為主。米羅(Joan Miró)、海明威和波娃在成名之前，都曾在這兒喝酒（海明威在小說《太陽依舊升起》中，幾次把這兒當作背景）。1920年代，兩位聲名狼藉的酒徒則是這兒的常客：英國小說家珍·瑞絲(Jean Rhys)，她是小說《四重奏》(Quartet)作者；以及美國詩人哈特·克萊恩(Hart Crane)，作品有《橋》(The Bridge)。克萊恩還曾經因為喝醉和拒絕付帳，而被咖啡館驅逐、毆打和被逮捕。巴塞隆納畫家達利披著披肩，如風一般地捲進咖啡館裡，長而捲曲的八字鬍，是他的註冊商標，絕對不會被人認錯。蘇汀和帕斯金(Julius Pascin)

就在菁英咖啡館裡初次見面，兩人在喝了好幾杯威士忌後，竟然吵了起來。今天，作家和藝術家仍然在菁英咖啡館喝咖啡，並進行私人聚會和公開的讀書會。

咖啡色的牆壁，綠白兩色的遮雨篷，以及一座鍍鋅的酒吧吧台，這些都是法國老式咖啡館的標準裝備。在和煦午後，菁英咖啡館原本都會沐浴在陽光中，但在對街的圓頂咖啡館改建為高聳大樓後，菁英咖啡館就失去了它的午後陽光。今天，在咖啡館後頭有一間溫暖的小房間，可以供文學團體在此聚會；1920年代，俄國流亡人士則最喜歡在磚造的天窗下下棋。

右圖 自1923年起，這家咖啡館便默默接待藝術家，特別是畫家。它的商標是一位畫家腋下夾著畫夾子走進菁英咖啡館。每個月，館內的牆上都會掛上一位新畫家的作品。

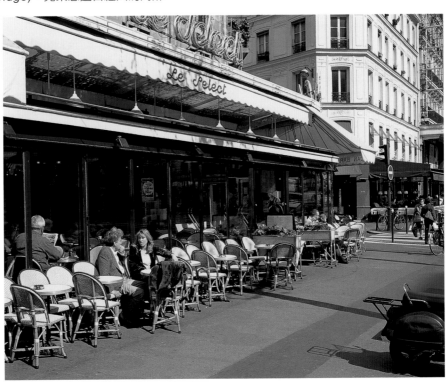

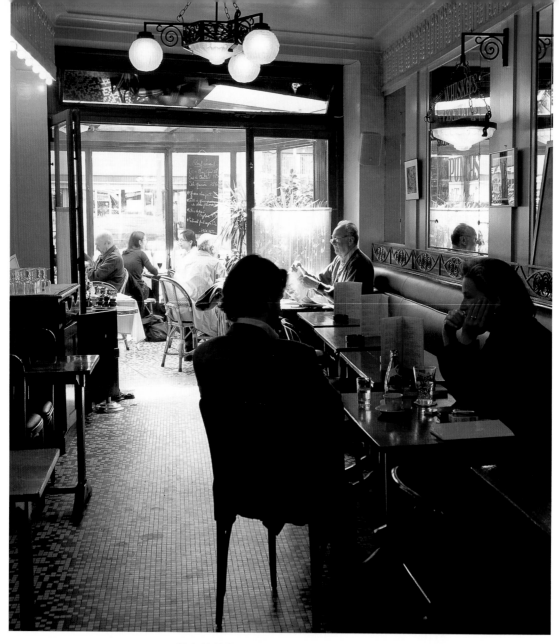

上圖 這家咖啡館的牆上看得見香菸的痕跡，因此，這是一家有靈魂的咖啡館。菁英咖啡館的變遷，比巴黎其他文學咖啡館都來得少，藝術家和小說家仍然在相同的咖啡桌上工作。

　　常客對菁英咖啡館具有很高的忠誠度，他們習慣坐在桌前寫作或繪畫。第二次世界大戰後，這兒成了非裔美國作家最愛光顧的地點，包括詹姆斯·包德溫(James Baldwin)和卻斯特·海姆斯(Chester Himes)。今天，它最受年輕前衛作家和藝術家的歡迎，並且至少在這兒催生了一本文學雜誌。熟客每天都會選擇他們方便的時間來這兒坐，巧妙避開觀光客和喧鬧聲。不過，在每年特定的慶祝活動時，吵鬧是可以被接受的，像是夏至和新年除夕，這時，菁英咖啡館家族的「家人」都會相聚狂歡。

　　目前，菁英咖啡館由普立加特(Plégat)家族第三代擁有，並繼續經營，依舊保留了典型的法國咖啡館風貌。它既不對外宣傳，也不販售咖啡杯和任何紀念品。

普洛柯普咖啡館
巴黎，法國

普洛柯普咖啡館被認定是巴黎最古老的咖啡館（或說是現存最古老的咖啡館），創立於1686年，當時是路易十四在位期間，一位名叫法蘭西斯科·普洛柯皮歐·柯達里的西西里貴族，進口了一袋袋的咖啡到巴黎，並且開設了巴黎第一家大咖啡館，以自己的名字作為店名。兩個多世紀以來，普洛柯普咖啡館的顧客主要是作家、哲學家和演員，使這家咖啡館成了巴黎文學與知識分子生活的中心。

普洛柯皮歐在1670年代從亞美尼亞移民帕斯卡(Pascal)和馬里班(Maliban)那兒學到煮咖啡的技術後，最初擺了一個賣咖啡的活動攤位，但他對這行的野心相當大。普洛柯普咖啡館開幕三年後，法蘭西喜劇院(Comédie-Française)搬到對街，莫里哀和拉辛(Racine)都成了常客，這就註定了普洛柯普咖啡館成功的命運。後來，這條街被命名為傳統喜劇院路(rue de l'Ancienne-Comédie)。

關於普洛柯普咖啡館在咖啡館歷史上的地位，有個經常被忽視的事實，就是普洛柯皮歐買下一間浴室後，將裡面的設備拆下來，裝進他的咖啡館裡：牆上的大鏡子、大理石桌面的桌子，以及很多其他物品，後來都成為全歐洲咖啡館的標準設備。

大文豪大仲馬(Alexandre Dumas)說，咖啡剛被引進巴黎時，當時的名作家賽唯尼侯爵夫人(Madame de Sévigné)十分反對喝咖啡，她預言，咖啡館只是新奇而已，很快就會退流行。但普洛柯普咖啡館卻迅速地變成重要的文學機構，到了18世紀更成為政治中心。法國啓蒙運動期間（1715至1789年），《百科全書》(Encylopédie)就是狄德羅(Denis Diderot)和達朗貝爾(Jean Le Rond d'Alembert)在這兒交談後產生的。伏爾泰後來也成為這家咖啡館的守護聖徒（據說，他每天在普洛柯普咖啡館要喝40杯咖啡和巧克力的混合飲料）。一個世紀後，巴爾札克每天在這兒喝上好幾品脫（1品脫等於568 cc）的咖啡。作家們愛死了這兒免費的報紙、紙張和鵝毛筆。

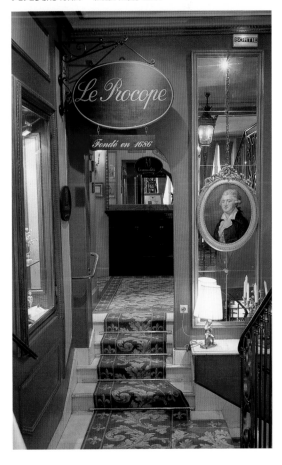

右圖　普洛柯普咖啡館是18世紀理性主義者《百科全書》的誕生地，是狄德羅、達朗貝爾和伏爾泰等人在此交談後激發的構想。伏爾泰也可算是這家咖啡館的守護聖徒，他在這兒見到盧梭，以及法國啓蒙運動的其他人物。

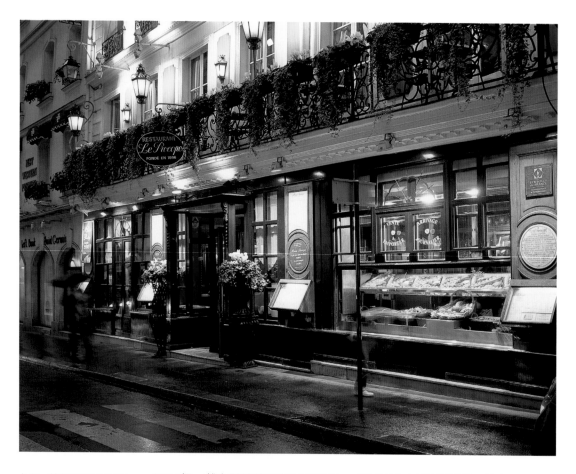

上圖 普洛柯普咖啡館店門的牌子，用來紀念最早期和最知名的貴客。

次頁圖 自1686年起，咖啡館一樓就被用來舉行私人聚會以及較正式的餐會。1698年時，窗外的景觀正好是當時的法蘭西喜劇院。目前樓下主要作為餐廳使用，但仍然象徵性地保留一張大理石桌面的咖啡桌。

　　1774年，就在距歐笛昂劇院不遠的這兒，劇作家博墨謝(Pierre-Augustin Caron de Beaumarchais)坐著等待他的作品《費加洛婚禮》(The Marriage of Figaro)的首演成果（演出相當成功）。20年後，恐怖時期(the Terror)被送上斷頭台的法國大革命領袖丹頓(George Danton)，他也是普洛科普咖啡館的常客，並在這兒會晤另外兩位革命領袖馬哈(Jean-Paul Marat)和羅伯斯皮耶(Maximilien Robespierre)（他的雕像現在昂然挺立在附近的歐笛昂十字路口）。1790年，這家咖啡館最喜愛的美國人富蘭克林去世，咖啡館還因此掛上黑色簾幕。

　　19世紀期間，巴黎咖啡館的數目從3,000家成長到4,000家，普洛柯普咖啡館的客人中包括了雨果、繆塞(Alfred de Musset)、哥提耶(Théophile Gautier)和魏倫——魏倫更在普洛柯普咖啡館中使用伏爾泰以前所用的舊桌子。1894年，200位文學領袖在普洛柯普咖啡館投票選出伏爾泰為「詩歌王子」(Prince of Poets)，與他競爭激烈的最大對手是馬拉美和荷瑞狄亞(José Maria de Hérédia)，三人的票數十分接近。

　　普洛柯普咖啡館目前已不再是政治和文學生活的中心，反而更像是一家專門招待觀光客的餐廳；然而，現在仍可看到店內的水晶吊燈、鍍上金邊的鏡子和著名顧客的畫像，其中有些知名人士的姓名還被列在店門的牌子上。只要加點想像力，彷彿可以穿透眼前的假像，再現這家咖啡館的昔日光彩。

雙叟咖啡館

巴黎，法國

Les Deux-Magots

6 PLACE SAINT-GERMAIN-DES PRÉS
PARIS, FRANCE

有三家知名咖啡館位於巴黎左岸──這處重要的街道、地鐵與巴士路線的交叉路口，同時也是藝廊、出版社和作家公寓的匯集處，使聖傑曼德佩區(Saint-Germain-des-Prés)在20世紀後半葉成為巴黎藝術生活的重心。不過，在此之前很長的一段時間，它一直擁有這種文學特色：花神咖啡館於1865年、雙叟咖啡館於1875年開幕，力普啤酒館則在五年後開張，這三家咖啡館吸引了來自全世界「世紀末」(fin de siècle)的文學界人士。

雙叟咖啡館（原來的店名是Aux Deux-Magots）的名稱，源於店內柱子上方兩尊造形怪異的中國智者(magot)瓷像。魏倫、蘭波和馬拉美這三位法國最偉大的詩人就在此聚會。愛爾蘭才子王爾德自英格蘭流放至此後，每天早上都從附近的旅館走進這兒享用咖啡，直至1900年去世為止。

視覺藝術和文學在雙叟咖啡館的咖啡桌上合而為一。英國詩人、文藝評論家亞瑟‧西蒙斯(Arthur Symons)1875年在這兒寫下〈苦艾酒飲者〉(The Absinthe Drinker)；畢卡索和布拉克在這兒推動立體派畫風；亞拉崗、布荷東(André Breton)和蘇波(Philippe Soupault)在這兒表達超現實主義宣言，同時在場的還有其他超現實主義者米羅、恩斯特(Max Ernst)和曼‧瑞(Man Ray)。至於這兒的美國人常客，則有科里和他的朋友策劃出版了《接班人》雜誌(Succession,1922～1924年)；巴恩斯(Djuna Barnes)訪問了喬伊斯（她是唯一能夠喊他吉姆的女人）；美國作家珍妮‧福藍(Janet Flanner)和海明威身著戰服在這兒見面，談起他們各自的父親的死亡與自戕。

在這段著名的文學咖啡館歲月中，最值得稱頌的一段時期，就是納粹占領期間以及第二次世界大戰剛結束時，當時的法國作家和藝術家都從蒙巴赫那斯區的咖啡館轉到聖傑曼德佩區的咖啡館，以避開德國人。這段時期，存在主義領袖沙特和波娃使得這家咖啡館和花神咖啡館聞名遐邇，現在，咖啡館前方的十字路口就以他們的名字命名。如今，法國的知識分子或多或少放棄了雙叟咖啡館，將它拱手讓給觀光客，並覺得花神咖啡館似乎比較時髦；然而，雙叟咖啡館仍自詡為「文學知識分子的聚會場所」。

前頁圖　法國象徵主義詩人魏倫面前的桌上放了一杯苦艾酒，這是一種翠綠色、有毒的烈酒，是以艾草和其他芳香劑蒸餾而成，嘗起來有點像八角的味道。法國政府直到1915年才禁止販售苦艾酒，但它早已讓魏倫與詩人同伴蘭波的神經系統遭到損壞。

左下、右下圖　雙叟咖啡館擁有左岸最佳視野的戶外露天咖啡座，直到第二次世界大戰之前，它一直都是法國知識分子生活的中心。咖啡館裡面，在兩位中國智者的注視下，沙特和波娃分別坐在自己的桌子前寫作。

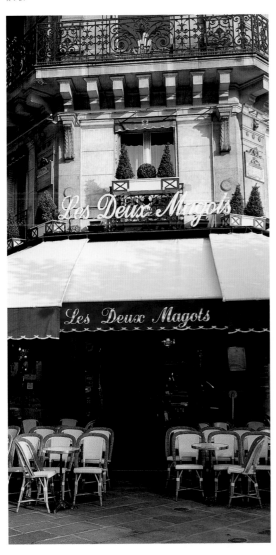

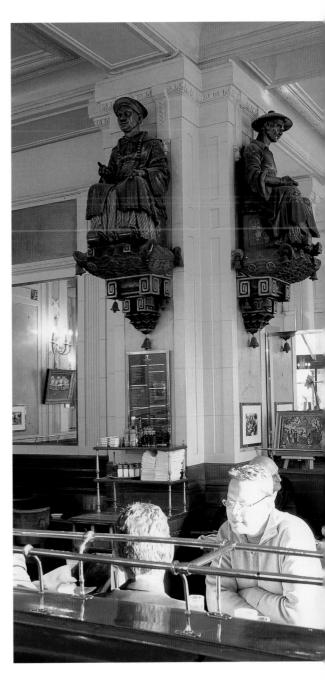

雙叟咖啡館的內部裝潢是穩重的裝飾藝術風格，座位是被稱作鼴鼠皮的棕色皮革（花神咖啡館則是紅色皮革）。但最受歡迎的是經常高朋滿座的露天咖啡座，一排排的桌椅正面對著熱鬧的聖傑曼德佩區的十字路口和教堂，人潮不斷，使得這些露天咖啡座彷若是上演真實戲碼的社會劇院。

花神咖啡館
巴黎，法國

花神咖啡館是座落街角的鄰里咖啡館，且是許多作家、編輯和知識分子最喜歡的早餐地點，如今則更顯與眾不同：有著溫暖、家庭式的內部裝潢，綠白兩色的遮雨篷，與對街的力普啤酒館遙遙相望。花神咖啡館在1865年開幕，位置就在聖傑曼大道和聖貝諾特路(rue Saint-Benoît)的轉角處。它的店名是因為店門外一度擺置著花神與春之母的雕像。現在，每到夏天，這家咖啡館裡裡外外的花兒盛開，仍讓人覺得不虛此名。

花神咖啡館過去的顧客名單，幾乎等於一本法國文學與藝術名人錄。古爾蒙(Rémy de Gourmont)和胡斯曼(Joris-Karl Huys-mans)是19世紀末的知名客人；20世紀初，法國詩人夏爾‧莫拉斯(Charles Maurras)和他的右翼保皇黨團體，將花神咖啡館當成他們的家，莫拉斯還將花神的招牌印在他的回憶錄上。阿波利奈和朋友則在這兒發行雜誌《巴黎之夜》(Les Soirées de Paris)。

在兩次世界大戰之間，花神咖啡
館的內部裝潢呈現出裝飾藝術風
格；1939年後，成了布荷東、法
格、畢卡索、沙特和波娃（此時保
皇黨人士已不復見）等人最喜歡光
顧的咖啡館。當空襲警報響起時，
沙特和波娃就會到樓上寫作，波娃
並在她的回憶中將這兒稱作「我
們的家」：「甚至當空襲警報響起
時，我們也只假裝走到地下室，但
事實上卻是偷偷溜到樓上，繼續寫
作。」因此，最後反倒是花神咖啡
館成了存在主義運動的總部，而非
雙叟咖啡館。

畢卡索在1930年代將畫室遷到
附近後，經常在晚上到花神咖啡館
與同伴畫家夏卡爾見面。兩人一面
聊著政治，一面順手在餐巾紙和紙
板火柴上塗鴉，離開時兩人則經常
互換作品。詩人、劇作家傑克‧布
雷菲爾(Jacques Prévert)也經常在
菜單、衛生紙、和餐巾紙上塗塗寫
寫，戰後，當他的諷刺詩發表，他
便經常在這家咖啡館被愛慕的讀者
和學生包圍，逼得他只好躲到法國
南部。

今天，製片家、出版商和時裝設
計師經常把這兒當作聚會之所：
「所有的電影人物」都在這兒相
聚，丹尼爾‧格林(Daniel Gélin)
如此說。最近幾十年來，知名的
客人包括茱麗葉‧葛瑞可(Juliette
Greco)、波里斯‧維昂(Boris
Vian)、拉岡(Jacques Lacan)、吉安
尼‧安格內利(Gianni Agnelli)和羅
倫‧巴可(Lauren Bacall)等。

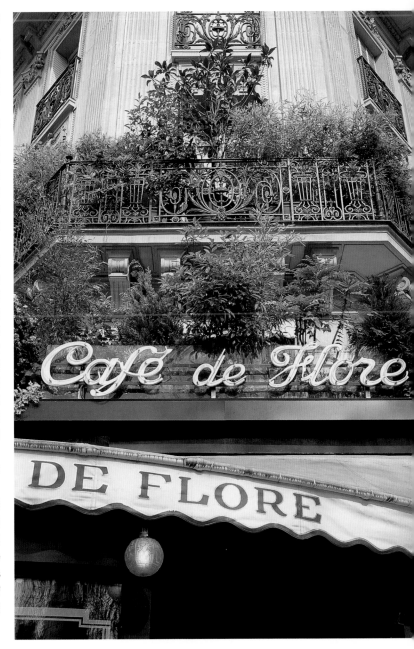

前頁左圖　白天時，作家們可以在二樓靜靜寫作。
前頁右圖　咖啡館裡的第二帝國裝潢風格仍然極其真實，店裡
也總是高朋滿座。「波娃和我，或多或少都把花神當作我們的
家，」沙特回憶他們兩人在第二次世界大戰期間的生活時如此
說。

上圖　為數頗多的花盆，印證了「花神」的美名。這裡是許多
文學家與藝術家最喜愛的咖啡館，包括19世紀末的古爾蒙和
胡斯曼、1900年的拉艾辛‧法蘭西斯(L'Action Française)、
20世紀初的阿波利奈和法格、1930年代的畢卡索和夏卡爾、
1940年代的沙特和波娃，以及1940和1950年代的傑克‧布雷
菲爾。

力普啤酒館

巴黎，法國

Brasserie Lipp

151 BOULEVARD SAINT-GERMAIN
PARIS, FRANCE

力普啤酒館一開始只是一家單純的啤酒館，只供應傳統的啤酒和亞爾薩斯美食。如今，雖然店名還是啤酒館，但這兩樣東西只占了菜單上的一小部分，它現在已是一家餐廳咖啡館。彩繪天花板、銅製大吊燈、大鏡子，以及藍黃相間的精美瓷磚，一度是19世紀的裝潢風格，如今蛻變成裝飾藝術風格，且整幢建築已被指定為法國的歷史紀念建築。店內這種出色的瓷磚，由詩人法格的家族企業製造和裝修。

1870年普法戰爭結束後，倫納德‧力普(Léonard Lipp)居住的省分被德國併吞，倫納德‧力普與妻子跟著很多亞爾薩斯難民移居到巴黎。一開始，他們選擇史特拉斯堡一家有名的啤酒廠名字作為店名，就叫里恩啤酒館(Brasserie des Bords du Rhin)，但在開幕兩年後，因為顧客們總是堅持以老板的名字來稱呼這家啤酒館，所以從善如流改為目前這個店名。

關於力普啤酒館的好評，最讓人垂涎的一段文學描述，可以在海明威的巴黎回憶錄《流動的饗宴》中找到。他以充滿愛意的文字，細細描繪一種名叫「cervelas」的乾臘腸（這是一種大蒜味的豬肉香腸，從縱面切開，上面塗滿芥末），上菜時還附上用橄欖油裡調理過的馬鈴薯，再來一大杯生啤酒。彷彿是為了警告今天那些一心想要減肥的美國觀光客，力普啤酒館室內餐廳的菜單清楚地聲明　「不能單點沙拉作主菜」。

20世紀初，尚‧波朗(Jean Paulhan)和「新法蘭西評論」(Nouvelle Revue Française)團體把這兒當作總部。法格本人也是常客，另外還有多位知名作家，如聖修伯理〔Antoine de Saint-Exupéry，《小王子》作者〕、馬爾羅(André Malraux)、卡繆(Albert Camus)、尚‧惹內(Jean Genet)、霍格里耶(Alain Robbe-Grillet)──以及歷任法國總統，包括龐畢度、季斯卡、密特朗、和現任的席哈克。「很多陰謀和非正式的政府行動都在力普啤酒館裡進行，」新聞記者魯特(Waverley Root)曾如此報導。

次頁圖　力普啤酒館現在已是法國國家指定的紀念性建築之一，店內有著美麗的鏡子，天花板上繪著豐滿嬌媚的裸女，新藝術風格的瓷磚，全都由法國作家法格的父親和叔叔親自設計與燒製。這兒既是政治咖啡館（近代史上的每一位法國總統都是它的客人），亦是附近出版社與時裝公司的創意中心。

左圖　力普啤酒館明亮、現代化的外觀，並不吻合它歷史性、華麗的內部裝潢，以及目前已經很高檔的消費價位。

上圖 力普啤酒館的服務生仍穿著黑色背心和長長的白色圍裙,不過,原來的亞爾薩斯啤酒已經不再那麼受歡迎。客人可以點黑啤酒,就如同當年的海明威和威廉‧史泰龍。新鮮生蠔和香檳十分暢銷。

右圖 西班牙畫家和雕刻家畢卡索的畫室,距力普啤酒館和雙叟咖啡館都很近。他在這間畫室裡完成了名畫《格爾尼卡》(Guernica),內容描繪格爾尼卡村莊被德軍轟炸過後有如煉獄般的慘狀。

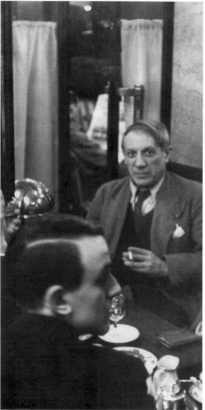

法格也聲稱,「一個星期之內,這些人如果不到力普啤酒館至少待上一個晚上,他們將無法在報紙上寫出三十行文字,也畫不出一幅畫,更無法發表一篇理性的政治評論。」

在海外流浪的美國黑人小說家萊特(Richard Wright)和詹姆斯‧包德溫,在這兒發生過一段著名的爭吵。十年後,威廉‧史泰龍居住在聖路易島(Île Saint-Louis)時,經常與朋友到此用餐。參加知名文學評論家畢佛(Bernard Pivot)所主持的歷史悠久的電視書籍評論節目《撇號》(Apostrophe)的作家們,通常會在節目結束後,和畢佛一起來到力普啤酒館。如今,政府支持者和來訪的電影明星光顧力普啤酒館,只是遵循傳統和慶祝,而不是為了食物。知名哲學家兼作家柏納德‧亨利‧李維(Bernard-Henri Lévy)則是目前力普啤酒館的知識分子與時尚領導人。

「清晨五點,這家小咖啡館裡到處都是滾燙的熱咖啡,香氣逸出窗外。」

卡繆《隨筆,1935-1942》(Notebooks, 1935～1942)

Café
Odeon

LIMMATQUAI 2
ZURICH, SWITZERLAND

歐迪昂咖啡館
蘇黎世，瑞士

莊嚴的歐迪昂咖啡館豎立在蘇黎世湖北岸附近，阿爾卑斯山則成了它遠方的背景。蘇黎世雖然曾經一度是世界金融中心，且是全球第四大股票交易所，但這個國家仍然擁有豐富的文學與政治傳統，熱烈歡迎歐洲的激進分子投入它的懷抱，優雅的歐迪昂咖啡館正是這種傳統的具體象徵。

這幢建築於1912年興建，有著挑高的天花板、大理石柱、鏡牆、舒適的紅皮座椅、鐵質桌腿的桌子、輕盈的椅子和一座流線造型、配有高腳凳的木製吧台。這種室內裝潢如今被定位為裝飾藝術風格。夏天時，店外還會擺上露天咖啡桌。

下圖　歐迪昂咖啡館的門面是典型的裝飾藝術風格，在兩次世界大戰和蘇聯統治中歐期間，這家咖啡館是政治流亡人士的避難所。

下圖　夏天時，咖啡館客人可以在綠色植物和遮陽傘的保護下，閱讀著報紙，或進行愉快的交談。

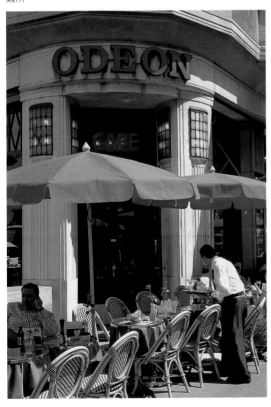

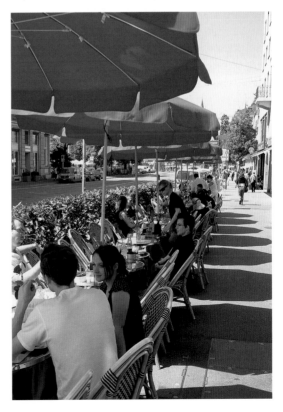

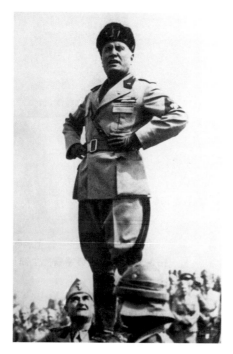

左圖 雖然20世紀的歐洲獨裁者使得蘇黎世的歐迪昂咖啡館成為政治難民的避難所,但墨索里尼本人為了逃避兵役,也曾在瑞士住過一段時間(1902～1904年)。後來,他自己也成了法西斯主義獨裁者,時間是從1928到1943年。

右圖 歐迪昂咖啡館寧靜的內部空間,曾經庇護過尼采、列寧、喬伊斯、美國劇作家索爾頓・懷爾德(Thornton Wilder),以及瑞士本土詩人亞弗列・波爾加(Alfred Polgar),他曾在這裡其中一張桌子寫作。

次頁圖 歐迪昂的流線造型長吧台,夜晚時分特別受到歡迎。

歐迪昂咖啡館座落於一條熱鬧的大街上,這麼多年來,始終流行並受到歡迎,不過,它目前的規模只有最初的一半。早上的客人以生意人為主,接著,藝文界人士和製片家陸續上門。到了晚上,咖啡館的客人換成一批具有異國風味的放蕩不羈人士:穿鼻環、著皮衣的男子,染成一頭白髮、穿著清涼服裝的女孩,散發出某種虛假的法國時髦風。

這是藝術家和作家最常光顧的一家瑞士咖啡館,也是外來移民、政治流亡人士經常出沒的地方。在18、19和20世紀,很多人為了避免受到迫害而逃離自己的國家,來到瑞士——其中有尼采、托洛斯基、墨索里尼、知名女間諜瑪塔・哈里(Mata Hari)、列寧。列寧在第一次世界大戰期間從俄國流亡到瑞士,在這兒喝咖啡、看報紙,夢想發動一場俄國革命,同時宣稱:「瑞士中立是資產階級向帝國主義戰爭屈服的一場騙局和手段。」諷刺的是,當他在俄國獲得勝利時,卻是由那些被推翻的俄國貴族,坐上他在這家咖啡館所坐過的椅子。

第一次世界大戰期間,大批和平主義者群聚瑞士,特別是在蘇黎世的咖啡館裡,並在這兒起草他們的宣言,歐迪昂咖啡館則是他們最常逗留的地方。上門的貴客包括作家魯賓勒(Ludwig Rubiner)、伊凡與克萊兒・高爾(Yvan and Claire Goll)、漢斯和蘇菲・阿爾普(Hans and Sophie Arp)、波爾(Hugo Ball)、法國詩人和隨筆作家查拉,德國詩人拉斯克－許勒(Else Lasker-Schüler)、出生於德國的瑞士傳記作家路德維希(Emil Ludwig)、愛因斯坦,以及逍遙學派的奧地利詩人和小說家史帝芬・茨威格(Stefan Zweig)。這些客人整天閱讀當地的《新蘇黎士日報》(Neue Zürcher Zeitung),以獲取最新的政治新聞(但可能不會把這家報紙每天出刊的六版都讀遍)。

出生於瑞士的美國作曲家布洛克(Ernest Bloch),從美國回到蘇黎世後,每天在歐迪昂和他的朋友見面。1934年,他被瑞士驅逐出境時,向這些朋友道別,並且宣稱:「瑞士庇護流亡人士

的偉大傳統，已經染上空前未見的污點。」
20世紀則兩位著名的流亡人士，其中之一是
德國小說家托瑪斯‧曼(Thomas Mann)，自
1933年起，他一直待在瑞士，後來逃往美國
（1953年又回到瑞士）。另一位則是義大利
小說家席羅內(Ignazio Silone)，從1930年到
1945年都待在瑞士。席羅內接受瑞士心理學
家及心理治療學家容格(Carl Jung)治療。容
格是佛洛依德的學生，後來則成為同事，並
且脫離老師自創學派，即為「分析心理學」
(analytical psychology)，其理論基礎在於容格
所謂的個人與「集體潛意識」的關係。容格聲
稱，所有人類都共同享有一種與生俱來的潛意
識生命，並且透過夢、幻想和神話這些原型符
號表現出來。愛爾蘭小說家喬伊斯後來也向容
格求診。

　　1904年，喬伊斯和妻子諾拉‧巴納克爾
(Nora Barnacle)逃離愛爾蘭羅馬天主教的迫
害和喬伊斯酗酒的父親，曾在蘇黎世短暫停
留。他們於1915年再度回到蘇黎世，發現城
裡「擠滿難民」。替喬伊斯寫傳記的理查‧伊
曼(Richard Ellmann)說，「蘇黎世的實驗氣氛
給了喬伊斯寫作《尤利西斯》(Ulysses)的勇
氣。」1922年，這本小說終於在巴黎出版。
他在幾家咖啡館裡發現了一些文學團體：「喬
伊斯經常造訪的歐迪昂咖啡館，列寧是常客，
據說，兩人曾在那兒見過一次面。」

　　1930年代期間，喬伊斯經常回到蘇黎世，
找醫師診治他的眼疾和女兒露西亞(Lucia)的精
神分裂症。1940年12月，他又回到蘇黎世，
這次的身分是在第二次世界大戰期間逃離德國
統治的難民。抵達蘇黎世後不久，他就病倒
了，於1941年1月13日去世，葬在動物園附近
的福倫敦墓園(Fluntern Cemetery)。

　　奧地利詩人亞弗列‧波爾加因為太想念維也
納的中央咖啡館，在洛杉磯流亡多年後，最後
終於在1950年代搬到蘇黎世，並在歐迪昂咖
啡館靜下心來寫作。喬伊斯和毛姆(Somerset
Maugham)兩位作家的鬼魂則在那兒陪著他。

　　1970年代，經常上門的顧客有畫家夏卡
爾，即使已經高齡83歲，仍為了完成古老的福
勞孟斯特教堂(Fraumünster Church)五扇精緻
的彩繪玻璃窗而忙碌。

托瑪塞利咖啡館

薩爾斯堡，奧地利

Café Tomaselli

ALTER MARKT 9
SALZBURG, AUSTRIA

過去三百多年來，在薩爾斯河岸舊市場的位置，座落著一家咖啡館，莫札特的父親利博(Leopold)是這裡的常客。最早的文件紀錄指出，1700年，兩位義大利人卡里布尼和霍諾(Caribuni and Forno)，以及一位法國人尚·方丹(Jean Fontaine)申請到許可，可以在此地出售咖啡、葡萄干露酒(rosolio)、茶、開胃烈酒、和其他酒精飲料等。因此，這家咖啡館被公認為薩爾斯堡城裡，最古老也最出名的典型維也納式咖啡館。這家咖啡館就座落於目前被稱作莫札特廣場(Mozartplatz)的地點，時間可能在1705年。約50年後，當時的老闆安東·史泰格(Anton Staiger)自我宣傳是「皇家咖啡與巧克力製造家」，同時請人畫了一幅他身穿土耳其大禮服的畫像，為這家咖啡館增添不少色彩和戲劇性。

到了19世紀，這家咖啡館的所有權轉移到歌劇男高音吉歐西培·托瑪塞利(Giuseppe Tomaselli)的家族手中，他的兒子在1852年接手經營後，即將店名改成托瑪塞利咖啡館。即使到了20世紀，這家咖啡館仍然由托瑪塞利後代卡爾(Karl)和他的妹妹莉絲(Lisl Aigner)經營。

這家咖啡館有著濃濃的奧地利風格，店裡供應糕餅和咖啡時，還會同時送上一杯水。它也一直遵循傳統，提供國際性的報紙給店裡的客人閱讀。曲線造型的窗戶和柳條椅背的椅子，讓客人沉浸在幾世紀前的氣氛裡。夏天時，這家咖啡館會在店外和二樓陽台裡擺上座椅，使客人可以融入舊市場的溫暖氣氛中。寒冷的季節裡，客人則可以把脫下來的外套掛在店內柱子上的衣架。

就是托瑪塞利咖啡館的二樓，吸引來薩爾斯堡最著名的咖啡館文學作家湯馬斯·伯納德(Thomas Bernhard)。他是多產作家，一共創作了18本劇本、22本散文集、5本詩集和250篇文章；他的作品大多充滿諷刺意味，並且嚴厲批評奧地利過去和現在的納粹主義。他的遺囑規定，不准在奧地利演出或出版他的作品（這就是為什麼有那麼多人以為他是德國人或瑞士人）。在他的作品《維根斯坦的叔叔》（*Wittgenstein's Uncle*，1986年）中，伯納德對咖啡館發出如下的抱怨：

「我一直患有維也納咖啡館病。我這種病比任何其他人更嚴重。我必須坦白承認，我現在還有這種病，而且還已經證明是最難治的病。事實上，我一直很痛恨維也納的咖啡館，因為，在這些咖啡館裡，我一直在面對像我自己這樣的人……但我越是深深痛恨維也納的文學咖啡館，我卻越想要前去這些咖啡館。」

前頁圖　在夏天的月份裡，托瑪塞利咖啡館的一、二樓外面都會擺上咖啡桌。

下圖　牆嵌板、擦得雪亮的橡木地板、柳條椅背的椅子，以及掛在柱子衣鉤上的外套，使這家咖啡館呈現出溫馨、舒適的典型維也納式咖啡館氣氛。

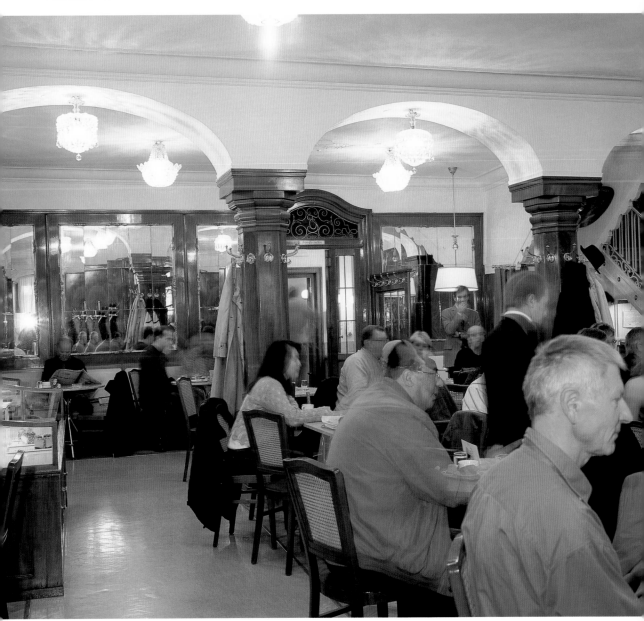

上圖　多產作家湯馬斯‧伯納德更喜歡托瑪塞利咖啡館二樓，這兒掛著創辦人和一些知名顧客的畫像，而且還可以到陽台呼吸早晨的新鮮空氣。

地利報紙是「大量發行、無法使用的廁紙」）。伯納德常去的可能是舊城區史瓦茲特拉斯(Schwarzstrasse)的市集咖啡館(Café Bazar)，這是另一家典型的老式咖啡館，因為它靠近薩爾斯河，店門口的露天咖啡座正好可以享受到從河上吹來的涼風吹拂。冬天時，托瑪塞利咖啡館店內優雅的內部裝潢和挑高的天花板，吸引了許多學生、名流與知識分子。詩人亞特曼(H. C. Artmann)偶而也會上門。薩爾斯堡的Residenz Verlag出版社就在附近，這家咖啡館目前仍然是藝術家和附近莫札特音樂學院(Mozarteum Academy of Music)的教授們最愛光顧的。

伯納德於1989年去世時，年僅58歲。他是薩爾斯堡和維也納各家咖啡館每天必到的客人，他總是選擇咖啡館內空氣最好的座位（他是肺結核患者），並且希望不受到打擾。同時，他也必須每天閱讀英國和法國的報紙（奧

維也納咖啡館傳統

其他城市可能會宣傳它的咖啡館是歷史最悠久的，但沒有人會懷疑，維也納的咖啡館是最具特色的──在奧地利，咖啡館傳統最悠久，改變卻最少，也是歐洲各地咖啡館最想要模仿的對象。

第一家維也納咖啡館在1672年或1675年開幕，店老闆可能是曾經住過土耳其的柯爾吉茲基(Franz Georg Kolschitzky)。據說，他是第一個採用咖啡精泡法的人，就是把咖啡過渣濾掉，再加入糖和牛奶。另外一種說法是，維也納的第一家咖啡館是佛勞恩胡伯咖啡館(Frauenhuber)，莫札特曾經在這兒演奏。最古老的

音樂咖啡館則是杜梅爾音樂咖啡館(Konzertcafé Dommayer)，被稱華爾滋之王的史特勞斯父子，都曾在這家咖啡館舞廳裡表演。

維也納咖啡館的傳統與第一家咖啡攤位的誕生，經常都被認為與奧匈帝國在第二次土耳其戰役中獲勝有關，不過，早在此之前，咖啡就已經在維也納大為流行。城裡這些鍍金裝潢的咖啡館，夾雜在城裡光輝壯麗的巴洛克建築和廣闊的公園之間，正好提醒人們回憶那場勝利的過往榮耀。這些優雅有如皇宮的咖啡館，都有寬闊的露天陽台面對著街道，就像奧地利咖啡上面那層特有的奶油一般。

中央咖啡館

維也納，奧地利

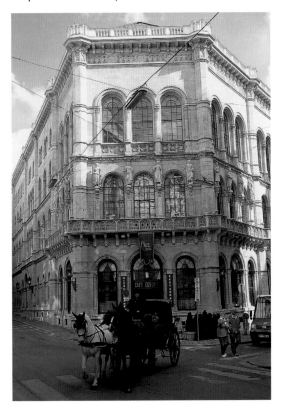

Café Central

PALAIS FERSTEL
HERRENGASSE 14
VIENNA, AUSTRIA

詩人亞弗列・波爾加 (Alfred Polgár)說：「人們有時想要自己一個人在某個地方獨處，但又需要有一堆人陪他這樣做，中央咖啡館就是這樣的地方。」維也納的中央咖啡館和其他文學咖啡館最大的不同，就是它那宏偉的拱頂天花板，使它有種像是教會的奇異氣氛。店裡的香菸繚繞，濃得有如大教堂裡焚香升起的煙霧，而那些特意保持沉默的讀者，更像是早期隱身於地下墓穴的基督徒。依照一天的時間而定，這家咖啡館也有可能熱鬧得像是吉普賽人的帳篷，或像是中產階級的餐廳，甚至像是某座皇宮的大廳。

這也難怪曾經「住過」中央咖啡館的好幾代作家們，都會在作品中寫到它。幾位作家將它看成是有咖啡供應的圖書館。一位作家曾描述店裡客人的蒼白臉孔，某位激動的閱報人偶而會突然地喃喃自語，以及某些服務生靠著柱子站立，像極了不耐煩的監獄獄卒。還有一位作家形容掛在木架子上的報紙，好像一串串風乾水果。詩人約瑟夫・羅斯 (Joseph Roth)在一篇文章中，生動地描述這家咖啡館在煤油燈映照下的吵雜光景：

「煤油變少時，燈光減弱，並且閃爍搖曳，在四周投射出鋸齒狀的陰影。這時，就會有一位女服務生站到椅子上，添入新煤油，讓燈光再度明亮。整個屋內也跟著恢復了生氣，蒼蠅嗡嗡作響，紙牌發出劈啪聲，骨牌也跟著傳出嗶剝聲，還有報紙翻閱聲，棋子倒在棋盤上發出的聲音，

撞球在覆著毛氈的球檯上無聲無息地滾動，杯盤相碰的叮噹聲，湯匙轉動的輕脆聲，鞋子踩在地板上吱吱叫，客人相互輕聲細語，遠方水龍頭傳來感性的滴答聲，這個夢幻似的水龍頭從來沒有完全關掉過；而煤油燈之歌則主宰著這所有一切。」

中央咖啡館創立於1906年，緊鄰奧地利股票交易所，距皇宮霍夫堡(Hofburg)、聖史蒂芬大教堂(St Stephen's Cathedral)、國家歌劇院都不遠。

右圖　中央咖啡館位於維也納正中心，一度是托洛斯基常去的地方。咖啡館所在的這幢建築，被稱為費爾斯特宮(Ferstel Palace)，在第二次世界大戰期間遭到破壞，後來在1978到1986年之間修復。

上圖　彼得・艾騰貝格是中央咖啡館最受愛戴的客人（目前店內還擺著他的雕像），曾經寫道，「不管是談到個人的野心、抱負、願景或是裝腔作勢，這樣的交談都不應該超過三小時。否則，違反這項規定者，都應該超過他請客一瓶法國香檳！」

次頁圖　就在這處裝飾華麗的拱形哥德式天花板下面，佛洛德經常和他的同事們在這兒見面。

年輕的建築師費爾斯特(Heinrich von Ferstel)，結束了在義大利的長途旅行後，於1856年到1860年之間興建這棟建築，他使用威尼斯和佛羅倫斯常見的「三百」(trecento)建築風格〔咖啡館歷史學家勒梅爾(Georges Lemaire)形容這是一種介於哥德式與摩爾式之間的建築風格〕。用玻璃遮蓋的內部中庭，讓訪客有同時置身於室內與室外的感覺。這座建築也被人稱作費爾斯特宮(Ferstel Palace)，裡面有股票交易所和國家圖書館──後來，又加入這家豪華大咖啡館。

一開幕，這家咖啡館馬上成為歐洲知識分子菁英的注目焦點。此後，它一直是作家、知識分子和革命分子的集會地點，持續至20世紀中葉，並被稱為「作家咖啡館」。經常上門的知名客人有赫曼・布羅克(Hermann Broch)、伊剛・佛瑞代(Egon Freidell)、佛洛依德（他來這兒下棋）、卡爾・克勞斯(Karl Kraus)、歐斯卡・柯柯斯茲卡(Oskar Kokoschka)、安東・庫斯(Anton Kuhs)、亞道夫・魯斯(Adolf Loos)、羅伯・穆索(Robert Musil)、亞弗列・波爾加、托洛斯基（他也在這兒下棋）、法蘭克・韋德凱(Frank

Wedekind)、史帝芬・茨威格，以及共黨國際(Communist International)的代表，他們會瞪著坐在房間對面、與他們唱反調的「社會民主工人運動」的成員。

值得紀念也經常被提及的咖啡館事件，是1917年發生在中央咖啡館的棋室裡。當時奧地利外交部長卡澤寧(Cazernin)的祕書衝了進來，對著部長大叫：「部長大人，俄國爆發革命了！」但這位帝國外交部長卻表現得毫不在意，並且輕蔑地回答，「當然，當然，但有誰會想要在俄國發動革命呢？可能就是中央咖啡館的這位托洛斯基先生吧！」

跟這家咖啡館有關聯的最知名作家，就是彼得・艾騰貝格(Peter Altenberg，1859-1919)，如今，一尊與他真人同大小的彩繪雕像，就坐在他以前常坐的座位上，在咖啡館進門後的右邊。艾騰貝格有「維也納的蘇格拉底」的稱號，把中央咖啡館當成是他的會客室。他是「無家」的詩人（名片上的地址正是中央咖啡館的地址），他腳穿拖鞋，是作風放蕩不羈的波希米亞作家的具體化身。

第一次世界大戰後，「摩卡座談會」(Mocha Symposium)每週一在這兒集會，主持人為法蘭茲・布列(Franz Blei)和厄哈德・布茲貝克(Erhard Buschbeck)──不過，據傳摩卡並不是這個團體主要的飲料。1943年，這家咖啡館關門。直到43年後，1978年才開始重新整修，經過很長時間的整修和裝潢，中央咖啡館最後方於1980年代重新開幕。丹尼爾・席爾瓦(Daniel da Silva)於2004年出版的小說《維也納之死》(A Death in Vienna)的背景就是中央咖啡館。

「你寫了一首詩，但無法在街上感動朋友？到咖啡館去！」

彼得・艾騰貝格

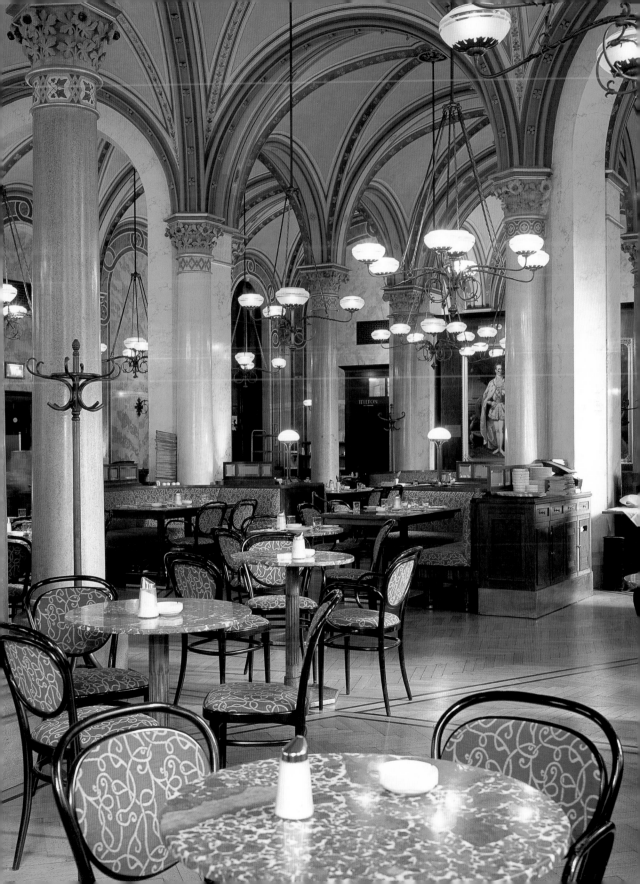

格林斯坦咖啡館

維也納，奧地利

格林斯坦咖啡館在維也納歷史上具有十分特別的地位，因為在19世紀的最後十年，它成為一個名叫「年輕維也納」(Jung Wien)團體的家，這是一個文學運動團體，專注於推翻新古典主義那些乏味的限制。亨里奇‧格林斯坦(Heinrich Griensteidl)在1844年開設他的第一家咖啡館，後來將店名改成他自己的名字。店內的木嵌板、牆鏡和拱頂天花板，是許多維也納咖啡館都有的標準裝潢。

Café Griensteidl

MICHAELERPLATZ 2
VIENNA, AUSTRIA

格林斯坦咖啡館是公認的政治煽動中心，特別是在1848至1849年革命期間——這也是維也納咖啡館的全盛期——當時一些民族主義者在此地集會，準備推翻哈普斯堡王朝(Habsburg dynasty)。房間一邊坐著「祕密的馬克斯主義革命顧問」維克多‧阿德勒(Viktor Adler)，另一邊則坐著賀曼‧巴爾(Hermann Bahr)和「年輕維也納」的團體成員。

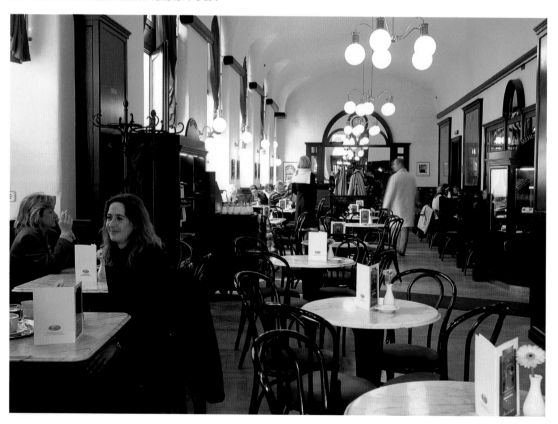

咖啡館裡的其他區域，則可看到來自城堡劇院(Burgtheater)一群快樂的演員和導演亨里奇·勞伯(Heinrich Laube)，他也是詩人海涅的朋友。這些劇院人士偶而也會嘲笑那些政治團體太過認真了。然而有一天，一位侍者被發現是政府派來臥底的間諜後，馬上爆發一場嚴重的暴動，那人被丟出店外，並被痛毆一頓。

此外，還有一些政治事件和運動也在這兒發生，包括普魯士徵募奧地利自願軍前去征服丹麥，以及後來普魯士於1870年對法國宣戰，都曾經在這兒引發動亂場面。社會主義工人報紙的擁護者古斯塔夫·斯特魯維(Gustav von Struve)和他的支持者──是一群素食者、無政府主義者，偶而還有一些反猶太者──都曾在這家咖啡館裡鬧過事。

多年以後，史帝芬·茨威格描述說，知識分子對格林斯坦咖啡館這種煙霧彌漫和震撼性的氣氛十分著迷，並且說，這地方「最適合想要找出最新事物的那些人」。

「年輕維也納」那些裝模作樣的唯美主義者──諷刺作家卡爾·克勞斯譏笑他們是「最敏感的頹廢花朵」──包括他們的領袖赫曼·巴爾、劇作家亞瑟·史尼茲勒(Arthur Schnitzler)、奧地利詩人雨果·霍夫曼斯塔爾〔(Hugo von Hofmannsthal)，薩爾斯堡夏季藝術節(Salzburg Festival)的創始人之一，也是替理查·史特勞斯(Richard Strauss)寫作歌詞的最著名作詞者〕、菲利斯·沙頓〔(Felix Salten)，著名兒童故事《小鹿斑比》(Bambi)的作者〕，以及彼得·艾騰貝格。

前頁圖　格林斯坦咖啡館曾經一度是維也納文學生活中心，目前仍然很像是一間有著拱形天花板的閱覽室。

下圖　格林斯坦咖啡館所在的這幢建築，曾經是「年輕維也納」團體的家，並且是多位政治煽動者最喜歡的地點。一度關門，並且轉變成銀行；但很幸運地，在1990年重新整修，恢復成咖啡館，重現往日光輝。

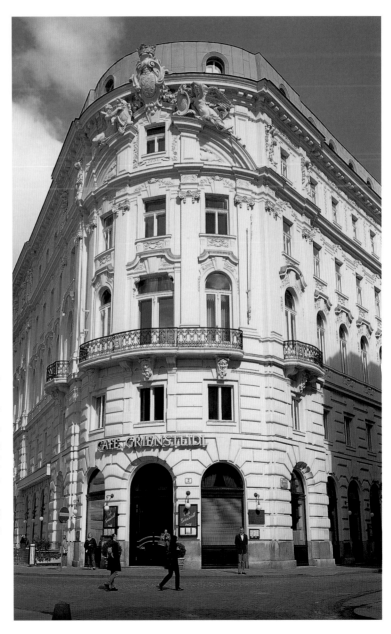

上圖 曾經在格林斯坦咖啡館喝咖啡的藝文界和政治領袖多如繁星，其中包括亞瑟·史尼茲勒、理查·史特勞斯和維克多·阿德勒。

1897年，傳出格林斯坦咖啡館必須關門的消息後，卡爾·克勞斯寫了一篇悲喜短文作為對它的頌辭，標題為〈文學毀滅〉(Literature Destroyed)。等到這家咖啡館真的關門後──隨即在當年被拆除──這些文學家們只好打包，搬往同一條街的中央咖啡館，使中央咖啡館成為接下來的藝術活動中心。

幾乎是一百年後，1990年的夏天，在原來地點（這時候是一家銀行）重建了與當年一模一樣的咖啡館，但今天的格林斯坦咖啡館已經沒有原來的文學關係和氣氛。它取代一家銀行的事實，是一種諷刺性的逆轉，因為在1950和1960年代，很多古老的維也納咖啡館都被迫關門，並被改建成完全沒有文化氣息的金融機構。如今，從格林斯坦咖啡館的窗戶望出去，霍夫堡（皇宮）的景像，仍然與從以前咖啡館所看到的同樣壯觀。

「但是，咖啡館仍然還是獲知所有最新消息的最佳地點。想要了解這一點，必須先要了解，維也納咖啡館是全世界獨一無二的。事實上，它有點像是民主俱樂部，而入會費只要一杯咖啡的價錢。」

史帝芬·茨威格《昨日世界》(THE WORLD OF YESTERDAY)

蘭特曼咖啡館

維也納，奧地利

Café Landtmann

DR KARL-LUEGER-RING 4
VIENNA, AUSTRIA

維也納，這座哈普斯堡王朝位於多瑙河畔的古老國都，宣稱擁有全歐洲第一家咖啡館，但英格蘭卻不同意。維也納最古老的咖啡館是蘭特曼咖啡館，是一位名叫法蘭茲·蘭特曼(Franz Landtmann)的咖啡製造商創立的。

從1873年開始，蘭特曼咖啡館接待藝術家、社會名流和來自隔壁城堡劇院的劇場名人。蘭特曼咖啡館座落於大街轉角處一幢十分壯觀的建築裡，和維也納大學遙遙相對，是心理分析創始人佛洛依德經常流連之處，他常在這兒和學術界友人玩他最喜歡的塔羅牌。據說，佛洛依德有時甚至在這兒替病人進行心理分析，而不是在他的辦公室。

下圖 蘭特曼咖啡館，維也納這家最古老的咖啡館之所以能夠保存到今天，是因為它位於市中心，距城堡劇院和市政廳都很近，並且擁有寬廣、有遮篷的戶外咖啡座。

下圖 蘭特曼咖啡館走道的圓弧拱門和優雅的室內裝潢，長久以來，吸引了從佛洛依德到前西德總理布朗德(Willy Brandt)這些藝術家和社會名流。

畫家、雕刻家和建築家，都被華美裝潢和木嵌板吸引到這家咖啡館來。這麼多年來，這兒的知名客人包括劇院製作人和導演馬克斯·萊恩哈特(Max Reinhardt)、女演員瑪琳·黛德麗(Marlene Dietrich)，以及政治家布朗德，在他成為西德總理之前和之後，都曾經來過這兒。

在溫暖的天氣，咖啡館內的房間會有點兒悶熱，所以，客人都爭相坐在門外有遮陽篷的露天咖啡座。店內前面的小房間裡，可以發現有個標示提醒客人，這兒是女士咖啡室——意思就是，這兒不准抽雪茄！入口處的四根圓木柱，是雕刻家漢斯·史克格勒(Hans Scheigner)的作品，上面刻著城堡劇院所有劇目的著名場景。對今天的客人來說，這家咖啡館的木嵌板、雅座和桌子、長長的鏡子、樹枝狀吊燈和桌上的檯燈，都會給人安詳、穩重的感覺。根據典型的奧地利咖啡館傳統，每個週三和週日下午都有音樂演奏。

如今的蘭特曼咖啡館仍然是政治家最愛流連的場所（這家咖啡館就和對街的市政廳遙遙相望），大學生和城堡劇院的演員亦是常客。除了這些充滿創意和智慧的客人，當然還有很多富裕的中產階級常客——這些人全都在舒適的蘭特曼咖啡館裡，享受這家咖啡館傳奇的美味咖啡糕點，也就是具有大理石花紋的精緻蛋糕，名字叫「大理石蛋糕」(Marmorgugelhupf)。

上圖　1800年以前，像圖中的這種撞球間，是歐洲咖啡館最常見用來吸引客人上門的設備之一，撞球檯主人還必須申請特別許可。維也納是第一個把撞球檯和撞球間引進咖啡館的城市。

左圖　穿著體面衣服的客人，在蘭特曼咖啡館迷人的吊燈、檯燈和淺浮雕作品陪襯下，享用美味晚餐。

斯拉夫咖啡館

布拉格，捷克

斯拉夫咖啡館（捷克原文Kavárna Slavia）是捷克咖啡館文化的中心，從店內可以看到弗爾塔瓦河(Vltava river)的美麗風光，它的對面則是著名的飢餓之牆(Hunger Wall)、查爾斯橋(Charles Bridge)和布拉格古堡(Prague Castle)。這家咖啡館創立於1884年，從彼時起，布拉格的民眾隔著這家咖啡館的落地大玻璃窗，親眼見到多次國葬葬禮、踢正步行進的納粹軍隊、1968年從橋上駛過的蘇聯入侵部隊的坦克，以及和平推翻共產政權的「絲絨革命」示威群眾的盛大遊行。

斯拉夫咖啡館是布拉格的德語藝術家和作家集會場所，在布拉格出生的奧地利裔德國作家里爾克(Rainer Maria Rilke)，在他的《布拉格雙故事》（Two Stories of Prague，1899年）其中一篇〈布胡許國王〉(King Bohush)裡，對這些人有十分諷刺性的描寫。雖然里爾克在文章中改變了咖啡館的名稱，但明眼人一看就知道。

下圖　從後方投射燈光的裝飾藝術風格牆壁，照亮吧台附近的一個小隔間，許多詩人、政治家和製片家都在這兒集會。以一面玻璃牆隔開了接待大廳和樓梯口。

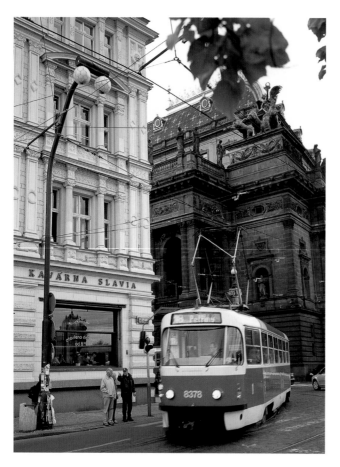

上圖 斯拉夫咖啡館就在這幢宏偉建築裡，位於維特茲納街(Vitezna Street)上，和國家劇院隔街對望。這家咖啡館吸引布拉格的德語作家上門，如里爾克和卡夫卡。

1911年秋天，卡夫卡在這兒和作家布勞德(Max Brod)進行熱烈的哲學討論，當時卡夫卡才剛開始對東歐猶太文化產生新的認識，因為東歐猶太文化一直被親德國的宗教家們詆毀得相當嚴重。布勞德是在布拉格出生的猶太作家和作曲家，深受卡夫卡信任，卡夫卡甚至將自己的作品全部留交給他，並且明確指示，要在卡夫卡死後燒掉這些文件。還好，對我們所有人來說，很幸運的是，布勞德沒有理會卡夫卡的指示，不但將卡夫卡的作品加以整理、編輯，還替卡夫卡寫了第一本傳記（1937年）。

這家咖啡館內部的裝潢是在1930年代完成的，當時流行拋棄原有的「年輕風格」(Jugendstil)裝潢，改採用光滑、漂亮的當代設計。維克多・奧利華(Viktor Oliva)的《苦艾酒飲者》(The Absinthe Drinker)取代了以前牆上的斯拉夫母親的三幅連畫。苦艾酒是從艾草植物蒸餾出來，是一種會引起幻覺、並讓人上癮的飲料，雖然很多國家禁止這種飲料，但斯拉夫仍有販售。布拉格劇作家和小說家卡佩克 (Karel Capek)也是這家咖啡館的常客，「robot」(機器人)這個名詞，是在他1921年創作的知名劇本《R.U.R.》中出現的。

斯拉夫咖啡館當時也是「固執」(Tvrdohlavi)這個捷克現代藝術前衛團體的聚會地點，1980和1990年代，他們經常一起展出作品。

捷克詩人，同時也是1984年的諾貝爾文學獎得主雅羅斯拉夫・塞佛特(Jaroslav Seifert)，寫了一首標題為〈斯拉夫咖啡館〉的詩，讚美咖啡館和巴黎對捷克知識分子的重要。在這首詩裡，他一開始就提到阿波利奈1902年到布拉格的短暫之旅，並且對苦艾酒多所讚揚；從斯拉夫咖啡館的窗戶望向外面的弗爾塔瓦河，使他彷彿見到「塞納河從碼頭下面流過」。許多畫作及小說都可看到斯拉夫咖啡館的蹤影。美國詩人詹姆斯・雷根(James Ragan)在〈走過查爾斯橋〉(Crossing the Charles Bridge，1995年)中，讚美「塞佛特坐著電車趕往斯拉夫咖啡館」，「卡夫卡和阿波利奈對飲苦艾酒」，「哈維爾手持著布魯辛維克之劍(Bruncvik，根據捷克古老傳說，布魯辛維克走遍全世界，尋找一頭獅子來當作他的盾徽)」。

斯拉夫咖啡館也是電影和戲劇圈的藝文界人士的聚會場所，如製片家米洛斯・福曼(Miloš Forman)、伊凡・帕瑟(Ivan Passer)、伊利・曼佐〔Jiři Menzel，《嚴密監視的列車》(Clošely Watched Trains)的導演〕、賈庫畢茲柯(Jurai Jakubitsko)、賈洛米拉・載爾斯(Jaromila Jireš)、維拉・奇提洛瓦(Vera Chytilova)和贊卡達爾(Jan Kadar)——他們都是1950和1960年代捷克新浪潮的菁英。

詩人政治家哈維爾(Václav Havel)和其他人也在這兒會面,共謀如何推翻共黨政權。諷刺的是,在他們1989年成功推翻共黨政權,並且實施財產私有化後,斯拉夫咖啡館卻因為產權糾紛而被迫關門。後來,它被賣給波士頓一家公司,但過了三年仍未整修,包括一個哈維爾在內的抗議團體要求讓它重新營業。捷克共和國政府於是廢除賣給美國投資者的這項合約,把這幢建築撥交給布拉格表演藝術學校(Prague School of the Performing Arts,簡稱FAMU),有一段短暫的時間,這個團體全靠捐款

上圖 從斯拉夫咖啡館一樓望出,可以看到窗外的國家劇院以及弗爾塔瓦河。20世紀捷克共和國歷史上的所有重大事件,幾乎都在窗外上演。

維持運作。

斯拉夫咖啡館最後在1997年重新開幕,再度恢復它1930年代的風華,當時已經擔任捷克總統的哈維爾稱讚這是「戰勝愚蠢的一場小小的勝利」。他在病床上祝福說,希望這家咖啡館能夠再度成為布拉格知識分子生活的重大轉折點。

蒙馬特咖啡館

布拉格，捷克

RETEZOVÁ 7
PRAGUE, CZECH REPUBLIC

布拉格如今幾乎已成了蘇聯式水泥建築的荒漠之地，還好，城裡尚留有一些光輝壯麗的哥德式建築，其中就有一間咖啡館，仍然保留著它簡樸的原有風貌，能讓人回想起往日的美好時光。這就是蒙馬特咖啡館，1911年從一家工人階級小酒館改建而成，並且很快就成為捷克語、德語和意第緒語（東歐猶太人的用語）作家的集合地點。這些作家正是創意十足的藝術家菁英，他們滋壯了布拉格堅強的知識分子生活，以及咖啡館傳統。

在一條油漆斑駁的巷子裡，有一扇深綠色的門通往蒙馬特咖啡館。它的內部裝潢由布拉格前衛

建築師伊利‧克瑞歐哈(Jiří Kreoha，1893-1974)一手包辦，是典型的早期咖啡館裝飾風格，有著木頭地板和長凳、古董椅、各種形狀的木頭桌子、一盞散發出柔和黃色燈光的吊燈，以及後面一間有雕飾衣櫃和古董家具的小房間。蒙馬特咖啡館主要供應咖啡和蘋果餡餅，驕傲地宣稱它是一家純咖啡館，沒有附設餐廳，另外有一間供應烈酒的獨立酒吧。布倫勒(Vratislav Hugo Brunner)負責彩繪它的天花板和拱頂，畫的是黃色和紅色的花朵圖案。店內並有一架漂亮的黑色鋼琴。

咖啡館中央有一座由木頭和銅器組成的長吧台，它的常客包括記者伊恭‧艾文‧奇許(Egon Erwin Kisch)、多才多藝的艾米爾‧亞瑟‧隆根（Emil Arthur Longen，同時是畫家、劇作家與劇場導演）、愛德華‧巴斯(Eduard Bass)，和布拉格的德國記者亞尼‧勞林(Arne Laurin)，他也是布拉格新聞社的創辦人。德國出生的保羅‧韋格勒(Paul Wiegler)在小說《莫爾道河上的小屋》（The House on the Moldau，1934年）中，為1910年的布拉格創造了一個紀念物，並在小說的第四章對這家咖啡館作了完整的描述。他也在咖啡館對街的辦公室裡主編德文報紙《波希米亞》(Bohemia)，後來又寫了幾本討論貝多芬、哥德和叔本華的書。

其他的常客包括卡夫卡、布勞德、雅洛斯拉夫‧哈謝克〔Jaroslav Hašek，《好兵史偉克歷險記》(The Good Soldier Schweik)作者〕、朗格爾(Frantisek Langer)、提奇(Frantisek Tichý)，以及布拉格出生的奧地利作家沃費爾〔Franz Werfel，《聖女之歌》(Song of Bernadette)作者〕。蒙馬特咖啡館將它最知名顧客的姓名都刻在大門上，其中很多人也是斯拉夫咖啡館的常客。

即使是在今天，藝術家們也仍然喜愛這間光線幽

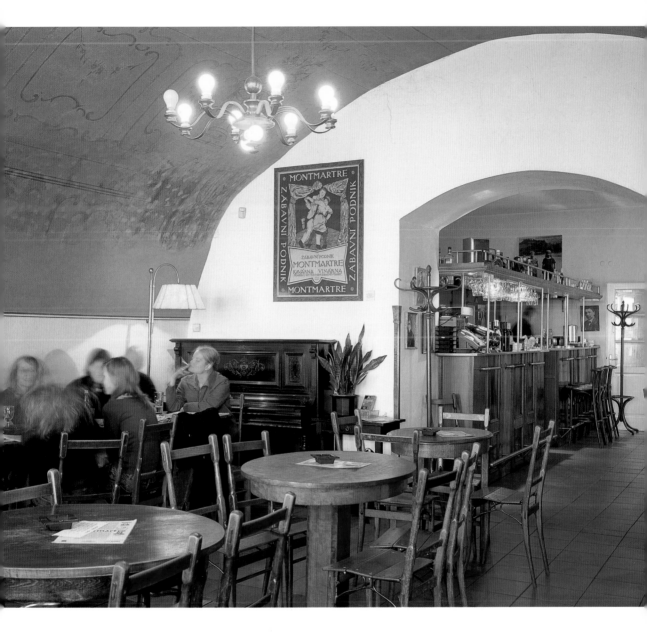

暗、貨真價實的蒙馬特咖啡館，就如同一世紀前他們那些藝術家前輩一樣。因為，這家咖啡館已經成為這個城市豐富的文化生活的重要部分。

蒙馬特經常被當作書展場地，以及下班後的文學聚會會所，也替一些文學作品舉辦宴會。咖啡館一樓有很多20世紀前半葉著名藝文界客人的照片和文件。目前的布拉格已經很時髦，在所有具歷史性的咖啡館當中，就只有蒙馬特沒有更新它的裝潢。

上圖　蒙馬特咖啡館的早上很安靜，最適合閱讀、抽菸和沉思，但當下午和晚上那一大票常客來到，就不是這般光景了。這些常客包括布拉格最有名的作家和詩人，如卡夫卡、韋格勒和哈維爾。

前頁圖　蒙馬特咖啡館位在布拉格一條狹窄的街道裡，是城裡藝術家和學生最常光顧、最輕鬆和最簡樸的場所，與它在20世紀之初同樣充滿活力。

歐羅巴咖啡館
布拉格，捷克

Café Europa

HOTEL EUROPA, VÁCLAVSKÉ NAMESTI 25
PRAGUE, CZECH REPUBLIC

與蒙馬特咖啡館完全相反的風格，歐羅巴咖啡館是一間位於布拉格溫塞斯拉斯廣場(Wenceslas Square)的旅館咖啡館，設在歐洲大旅館(Grand Hotel Europa)內，創立於1889年，是布拉格最常被拍照的地點，充滿著舊世界的高貴典雅氣息。這棟建築最初名叫「史帝芬大公」(Archduke Stephan)大樓，是建築師福蘭塔．貝爾斯基(Franta Bêlský)所設計，但到了1903至1905年，又重新設計成新藝術風格。餐廳外有個大陽台，餐廳裡則有馬勒斯．培達(Malers Peyda)的壁畫和大理石柱。下午有鋼琴與小提琴的音樂演奏，配上優雅的牆帷、棕櫚樹，和明亮寬大的天窗，使得這種咖啡館音樂會帶有淡淡的舊世界優雅氣息，這在目前觀光味道濃厚的溫塞斯拉斯廣場裡更顯珍貴。大吊燈、牆上突出的燭臺、茶室、裝飾著遠東雕像和竹子的吧台，為這家大旅館咖啡館營造出足以和巴黎和平咖啡館相抗衡的優雅氣氛。

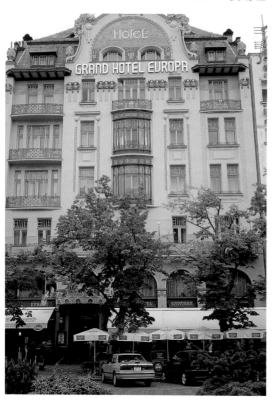

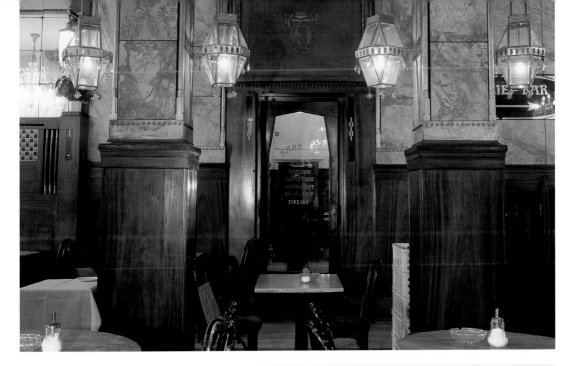

歐羅巴咖啡館沒有布拉格其他咖啡館那麼喧鬧和擁擠，上門的都是想要找張桌子靜靜寫作的作家。這家咖啡館出名的是，曾經招待過一些十分有名的客人，像是卡夫卡、布勞德、沃費爾和雅洛斯拉夫·哈謝克。最近的知名客人則有製片家米洛斯·福曼，和當紅小說家米蘭·昆德拉〔Milan Kundera，《不能承受的生命之輕》(The Unbearable Lightness of Being)作者〕，他們偶而會光顧這家咖啡館。

今天的歐羅巴咖啡館，在白天偶而是空蕩蕩的（只有屋外的露天咖啡座是例外），因為這時候客人比較常去的地方是羅浮咖啡館(Louvre Café)，那兒曾是愛因斯坦和劇作家卡佩克經常光顧的地方。位於納羅迪尼街(Narodni)20號的羅浮咖啡館，創立於1902年，和斯拉夫咖啡館一樣，都已經重新整修過。

上圖　這家美麗的新藝術（或「年輕」）風格的咖啡館，其流線造型的檯燈和優雅的鏡子，是在1903和1905年旅館大整修期間添設的。

前頁圖　1889年開幕的歐羅巴旅館，是溫塞斯拉斯廣場最漂亮的建築，即使到了今天，在白天時，它的咖啡館仍然是供作家寫作的安靜好所在。

布拉格的其他咖啡館

據說，在上一個世紀，「某些捷克法官是根據他常上哪一家咖啡館和閱讀哪一家報紙，來判斷此人的政治立場」，但布拉格的作家們似乎都光顧很多家咖啡館，並且是根據一天的某段時間以及自己的需求，而決定上哪一家咖啡館。

在布拉格那些有名的老咖啡館中，目前已經不存在的有亞柯咖啡館（常客有卡夫卡、布勞德、沃費爾、奇許）；中央咖啡館（里爾克、卡夫卡、奇許）；薩伏伊咖啡館（Café Savoy，沃費爾）；以及大陸咖啡館〔Café Continental，德國猶太知識分子是這兒的常客，包括伏契克(Julius Fucik)、奇許、威利·布萊德爾(Willi Bredel)、漢斯·貝密爾(Hans Beimier)和貝歇爾(Johannes R. Becher)〕。

倖存的咖啡館，像是歐羅巴（現在也有一些新咖啡館加入它的行列）則維持了布拉格大咖啡館的傳統。過去15年中，一些外國作家（包括本書作者）都曾經在布拉格的全球書店咖啡館(Globe Bookstore Café)裡閱讀、寫作。1994年，參加完國際筆會(International PEN)晚上的會議後，在雷杜斯特(Radost)大樓的FX素食咖啡館(FX Café)裡，哈維爾在此會晤了劇作家亞瑟·米勒(Arthur Miller)、愛德華·奧比(Edward Albee)、湯姆·史都帕(Tom Stoppard)和羅納德·哈伍德(Ronald Harwood)。

吉爾波咖啡館
布達佩斯，匈牙利

Café Gerbeaud

VÖRÖSMARTY TÉR 7
BUDAPEST, HUNGARY

被多瑙河分開的布達（Buda，也叫Obuda）和佩斯(Pest)兩座城市，擁有歷史悠久的咖啡館傳統。這兒曾一度有500多家咖啡館，全都模仿維也納和巴黎的咖啡館。今天，咖啡館則大多分布在佩斯城裡的多瑙河岸邊。

匈牙利的咖啡受到土耳其傳統影響：煮沸、不過濾、濃冽、不加奶精但加許多糖。最近，應該感謝受到西歐國家的影響，匈牙利人已經開始飲用和調理比較溫和、細緻的咖啡，以迎合其他人們的口味。

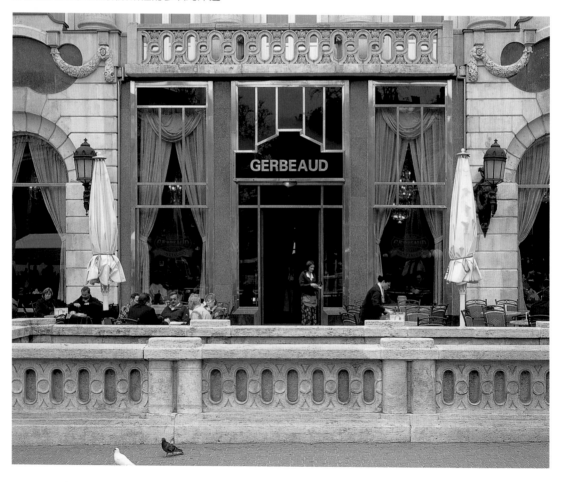

1884年，日內瓦資本家伊邁爾
·吉爾波(Émile Gerbeaud)於此地
開了這家咖啡館，在他的經營下，
成為歐洲最有名的社交聚會場所之
一。他也使自己成了匈牙利糕點業
的皇帝，據說他還發明將巧克力包
覆在櫻桃上，自此吉爾波就成了匈
牙利巧克力的代名詞。這家咖啡館
到現在仍有極佳的糕點可供選擇，
它的招牌糕點是吉爾波薄片，由好
幾層甜麵團組成，添上幾層果醬和
堅果，再包覆糖衣巧克力。

有人把吉爾波咖啡館稱作「布達
佩斯咖啡館之后」，因為它的美，
也因為它是舊匈牙利藝文人士最重
要的聚會地點，當時布達佩斯的咖
啡館是奧匈帝國裡最好的。從象
徵主義到現代主義，每一項藝術
運動都在這兒，以及紐約咖啡館
(Kávéház New York)和中央咖啡館
(Central Kávéház)留下紀錄。

咖啡館內的房間，都以大吊燈和
天花板水晶燈照明，呈現出一種含
蓄的優雅，並散發出和平寧靜的氣
氛。咖啡館裡最醒目的是那座10
公尺長、雕刻裝飾的大理石面櫃
檯，造形雅緻的糕點就擺在裡面的
玻璃架上，如此大方地展示這麼多
的傳統咖啡糕點，很能吸引客人。店裡
供應各式各樣的咖啡，完全保有當年奧
匈帝國優秀的咖啡傳統。

在納粹占領和共黨統治期間，由於吉
爾波咖啡館是一位瑞士資本家所開設
的，所以就將店名改為伏洛斯馬蒂糕點
店(Vörösmarty Cukrászda)，以紀念匈牙
利人最愛戴的19世紀民族主義詩人伏洛
斯馬蒂〔他的名句是「永遠效忠你的祖
國，哦，馬札爾人（匈牙利人）」〕。但咖
啡館的許多常客都因納粹而逃離出國，
包括莫爾納爾(Ferenc Molnár)，他是
匈牙利20世紀最偉大的劇作家和小說家
之一。在匈牙利共黨政權垮台後，布達

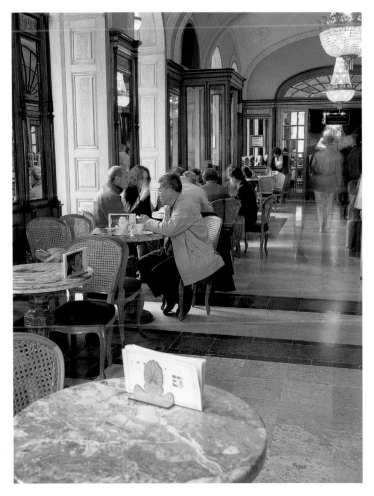

佩斯城裡許多紀念性建築和地標很快地
重新整修，清除掉史達林主義的殘餘污
染，但由於吉爾波咖啡館仍屬國營，所
以花了更長的時間才修復完成。目前，
吉爾波咖啡館終於擺脫它1990年代的破
舊色彩，再度恢復往日那種由優雅的大
理石和擦得雪亮的銅器襯托出的大商場
氣派——一邊是時髦的購物廣場，另一邊
則將咖啡桌和一個冰淇淋攤位（它的冰
淇淋甜筒是手工捲的）一路擺到街上。
在暖和的夜晚，咖啡館的客人最喜歡坐
在店外的露天座位，因為這兒就座落在
寧靜、樹木圍繞的廣場裡，靠近多瑙河
與中央市場(Central Market)。

上圖　咖啡館有圓形
的大理石桌和柳條椅
背的椅子，這兒的客
人，曾經參與匈牙利
的每一場新藝術與革
命運動。

前頁圖　吉爾波咖啡
館在前蘇聯統治期間
曾改名為伏洛斯馬蒂
糕餅店，但仍然保留
其19世紀新藝術風格
的門面。

中央咖啡館

布達佩斯，匈牙利

Central Kávéház

V. KÁROLYI MIHÁLY Ú.9
BUDAPEST, HUNGARY

中央咖啡館創立於1887
年。在史達林時代，於
1948年關門，50年後再度開
張營業。匈牙利詩人史薩伯(Lórinc Szabo)在1947
年自傳式長詩《Grillemusik》中，將這家咖啡館描
述成是自1920年代到第二次世界大戰前夕，文學界
一個重要的工作場所。它和紐約咖啡館成了舊匈牙
利知識分子最重要的聚會地點。19世紀末和20世紀
初，亦即奧匈帝國的末期，正是它的黃金時代。

一位老主顧回憶，中
央咖啡館「很政治，煙
霧瀰漫，人聲鼎沸，大
家都在熱烈討論」。如
果他的父親沒有回家吃
晚餐，他的母親「就會
到紐約咖啡館和中央咖啡館找人」。

今天，中央咖啡館則散發出寧靜的光輝，以及豪
華莊嚴的氣氛。最近剛造訪過的一位客人宣稱，
「如果你坐在那兒，但沒有帶上書本和報紙，也
沒有戴上金邊眼鏡，你會覺得自己與那地方格格不
入。」

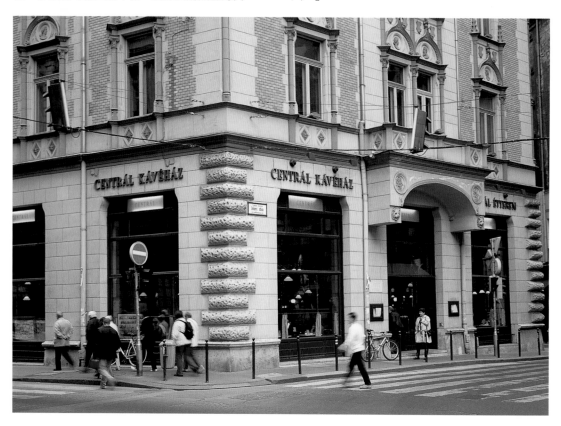

很多作家在他們的作品中提到中央咖啡館，其中寫得最好的是佐譚・塞克(Zoltan Zelk)，他特別提及這座他從小生長的城市的咖啡館傳統。他在一篇諷刺文章中哀悼第二次世界大戰期間，以及在史達林的文化政策下，布達佩斯的咖啡館景象被破壞殆盡（「波希米亞的高牆倒了」）。塞克在文章中說，他看到很多舊日的鬼魂，走出中央咖啡館的大門，又從其他咖啡館的旋轉門走了進去。這些鬼魂包括詩人索姆里歐(Zoltan Somlyo)、莫爾納爾和艾迪(Endre Ady)，以及《一週刊》（A Het, 1890～1924年）的編輯和讀者，這家週刊就是在中央咖啡館裡寫作、編輯、閱讀和討論。在兩次世界大戰之間，這家咖啡館還庇護了《西方》(Nyugat)期刊的編輯和工作人員。共有三個世代的作家在文章裡介紹布達佩斯的文學咖啡館，尤其是卡林泰〔Frigyes (Friedricn) Karinthy〕，他的作品就是在咖啡館裡完成。

　　共黨垮台後，許多逃離祖國的匈牙利藝術家紛紛回到布達佩斯。「鳥兒回家了，」布達佩斯本地人士喬治・蘭格(George Lang)如此說道，他目前是美國籍的餐廳老板，和商人羅納・勞德(Ronald Lauder)在布達佩斯擁有一家再現昔日光彩的餐廳。如今，許多歷史書籍都讚頌著匈牙利的咖啡館傳統，一些老舊建築也在翻修後，重新開設咖啡館。

　　經過50年的「冬眠」，中央咖啡館在1999年秋天「甦醒」，目前已經整修得十分漂亮。這家咖啡館是活生生的博物館，可以很輕鬆接待來自附近行人徒步區的觀光客，以及到附近市場購物的當地人（這處市場是裝飾華麗的1897年建築）。

前頁圖　這家匈牙利歷史悠久的老咖啡館，名符其實地正好位於布達佩斯市中心，目前已經整修得十分美麗。

右上圖　中央咖啡館是知識分子和作家的「家」，包括劇作家和小說家莫爾納爾。

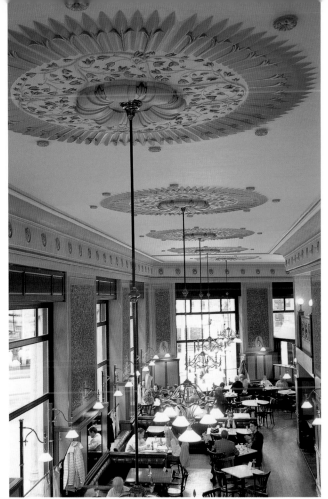

皮爾華斯咖啡館

　　匈牙利布達佩斯的咖啡館傳統，一直與它的鄰居——奧地利的哈普斯堡有十分緊密的關係。然而，在19世紀中葉的匈牙利有一股反奧地利的情緒，這一點，在布達佩斯的皮爾華斯咖啡館（Café Pilvax，1912年拆除）表現得尤其明顯。那些年輕的匈牙利知識分子，都在這家咖啡館裡被他們稱之為「低語室」(whispering room)的房間定期進行圓桌會議。1848年，這群年輕革命家在這兒公然舉行政治會議，主要的領導人是浪漫主義詩人裴多菲(Sándor Petöfi)，他成立「10社團」(Society of Ten)，成員全是激進分子。當維也納革命勝利的消息傳到時，這些激進分子就在這兒熱烈慶祝。裴多菲認為，他的匈牙利共和國的夢想即將實現，因此宣布這家咖啡館就是他們的「自由廳」(Hall of Freedom)。皮爾華斯咖啡館成了他的家，直到1849年，他以解放軍少校的身分出發前往戰場，一去不返。

卡普莎咖啡館

布加勒斯特，羅馬尼亞

Café Capsa

CALEA VICTORIEI 36
BUCHAREST, ROMANIA

「卡普莎咖啡館是這座城市的地理與良心的靈魂，」保羅‧莫杭(Paul Morand)如此寫道。這位法國小說家曾經在1930年訪問羅馬尼亞，在他的作品《布加勒斯特》(Bucarest)中有一整章介紹卡普莎咖啡館：「想想看，在這間看來很素樸的房子裡，同時結合了歐洲昔日的四項榮耀：福尤特餐廳(Foyot restaurant)、蘭彼梅爾咖啡館(Rumpelmeyer Café)、威尼斯的佛羅里安咖啡館(Florian Café)和維也納的薩赫飯店(Sacher Hotel)……卡普莎咖啡館，就是這個偉大耳朵（也就是布加勒斯特）的定音鼓。」

卡普莎咖啡館位於布加勒斯特的國旗廣場(Plata Tricolorului)，1852年，這家咖啡館創立於目前這個地點，恰好位在這個城市的正中心。卡普莎兄弟，康士坦丁(Constantin)和格里哥(Grigore)，將整棟大樓買下來，於1886年開設卡普莎旅館。他們苦心經營，慢慢使這家咖啡館和旅館名聲高漲。

勝利大道(Calea Vctoriei)是布加勒斯特的主要大道（大約相當於巴黎的香榭麗舍大道），也是城裡第一條鋪上水泥的大馬路〔布加勒斯特是在16世紀成為羅馬尼亞首都，但是羅馬尼亞的歷史人物「穿心者弗拉德」(Vlad the Impaler)早在一個世紀前，就已提到布加勒斯特〕。因為皇家圖書館、國家劇院、交響樂團，以及一些重要的教堂和旅館，都位在這條大街上，所以卡普莎咖啡館就成了社會各界領袖的聚會中心。事實上，這個國家的每一項社會、政治與文化事件，幾乎都或多或少與卡普莎咖啡館有關係。歐洲絕大部分的皇室成員都曾經在這家旅館住過，也光顧過這家咖啡館，因為，這家咖啡館曾經舉辦過多位皇帝、國王和王子的晚宴、婚禮與舞會，並且將法國美食引進羅馬尼亞。

有關國會和憲法的辯論與談判，都在卡普莎咖啡館進行；在經過無休無止的衝突後，政客們都會在此握手言歡。這兒成為所有作家、詩人、演員和音樂家集會的特殊場所，到羅馬尼亞進行表演的外國藝術家也會光顧，像是知名演員莎拉‧貝恩哈特(Sarah Bernhardt)、比利時小提琴家易沙意(Eugène Ysaÿe)，和歌手賀珍妮(Réjane)。

左圖與次頁圖　這幢建築裡優雅具貴族氣派的旅館、咖啡館，和新古典風味的餐廳，都曾經出現在許多小說中，並被國外名人作為會客地點，像是名演員莎拉‧貝恩哈特。羅馬尼亞本國作家也是如此，如埃米內斯庫(Mihai Eminescu)。

上圖　棕櫚樹和精美家具、餐廳裡的大理石柱和鍍金鏡子，在在顯示出前一個世代的富裕與豪華，當時，每一位來訪的國王都住在卡普莎飯店。這家咖啡館的華麗璀璨與金碧輝煌，也是客人之一的作家彼特雷斯庫，在小說裡亦有詳細描述。

這家咖啡館的全盛時期，是從19世紀末20世紀初的巴黎「美麗年代」開始，持續到第一次世界大戰之後。羅馬尼亞劇作家和散文作家，且1912年之前一直擔任國家劇院院長的卡拉迦列(Ion Luca Caragiale)，常在作品中特別提到這家咖啡館。知名小說家彼特雷斯庫(Cezar Petrescu)的作品《勝利大道》(Calea Victoriei，1929年)中，即生動地描繪出這個城市騷亂、充滿壓力的生活。彼特雷斯庫也是「思考者」(The Thinker)運動的創始人，這是一種傳統主義運動，盛行於1930年代。英國小說家奧麗薇亞‧曼寧(Olivia Manning)在她的巴爾幹三部曲（1960～1966年）中，如實描寫出卡普莎咖啡館在第二次世界大戰期間的情景。

經常造訪卡普莎咖啡館的常客，有詩人埃米內斯庫，他被認為是歐洲最後一位浪漫派詩人，此外還有阿格齊(Tudor Arghezi)，以及全世界知名的作曲家安奈斯可(George Enescu)。

畫家安曼(Amman)、格里哥瑞斯可(Nicolae Grigorescu)和杜古列斯古(Ion Tuculescu)，以及知名文學批評家麥歐列斯古(Titu Maiorescu)和喬治‧卡林列斯古(George Calinescu)也都是常客。是否參與卡普莎咖啡館的文學辯論，即等於是思考是否要獲得這個國家知識分子的認同。

歷經了共黨期間多年的衰退沒落時期，卡普莎咖啡館和擁有61間優雅客房的旅館，終於在2003年重新開幕，恢復它往日的光輝燦爛。這些日子以來，卡普莎咖啡館一直是一間裝飾華麗且收費不貴的咖啡館，雖然偶而門庭清冷，但它卻仍擁有豐富的布加勒斯特文化與文學歷史傳統。一位當地居民說，在今天，「這個布加勒斯特的定音鼓已經向北轉移到幾條街外的雅典娜宮旅館(Athene Palace Hotel)，這家旅館常被稱為「希爾頓」(The Hilton)」。不過，另一位居民則堅稱，卡普莎仍然是城裡最舒適、最雅致的咖啡館。

中央作家之屋

莫斯科，俄羅斯

將咖啡自中東交易到俄羅斯的行業，最早可溯及17世紀，但咖啡館本身的傳統卻出現得較晚，大約始自1835年。直到布爾什維克革命時期，咖啡館也受到共黨政權的迫害。在蘇聯時代之前，中央作家之屋這家咖啡館一直很驕傲地挺立著。托爾斯泰在他的史詩式小說《戰爭與和平》（*War and Peace*，1865～1869年）中，對這家咖啡館有很深刻的描述。這位俄國最重要的作家與莫斯科的關係深遠（勝過他和聖彼得堡的關係），他也是這家咖啡館的常客。

1917年十月革命期間，在莫斯科和聖彼得堡幾十間小小的咖啡館裡，許多男子掛著紅色臂章，拿著步槍，一邊喝著咖啡暖身。

下圖　中央作家之屋咖啡館就在大馬路旁的這幢新古典風格建築裡，來自世界各地的作家都不忘造訪。

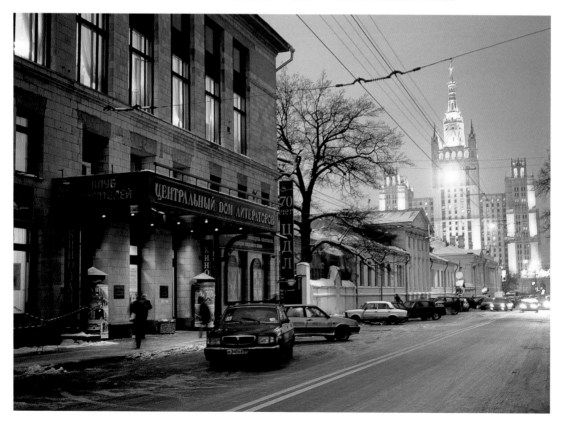

上圖　莫斯科的中央作家之屋經常接待外國小型代表團，另外還有較大的餐廳，可以用來從事官方和私人飲宴。

在莫斯科，較大規模的咖啡館通常設有賭博室，人們就在那裡下注──在柏林和維也納的革命分子也是如此──賭新成立的共黨政府可以維持多久。

蘇聯政權成立後，就將這家大咖啡館變成在政治立場上可以被國家接受的作家們的集會場所。中央作家之屋成為蘇聯政府的公家機構，也就無可避免地背棄了咖啡館是自由思想庇護所的傳統。如今重新開幕後，也不忘向早年的咖啡館傳統表達敬意，在它的一間小房間內採用咖啡館的古老傳統：聘請藝術家在

牆上作畫。這項傳統原來具體表現在彼多瑞斯奎咖啡館（Café Pittoresque，1918年創立，目前已經不存在）。共有十幾名藝術家參與第中央作家之屋的首次設計，當時的目的是要讓這個場所能夠反映出所有的藝術：文學、戲劇、繪畫和建築。但他們的努力卻被政治事件所破壞，最明顯的是店名在1917年被改成「紅公雞」(Red Cockerel)；接著，在布爾什維克政權統治下，又再改名為「革命城市」(Revolutionary City)。

在蘇聯時代之前，莫斯科城裡仍然有很多藝術家咖啡館。西歐的未來派畫家來到莫斯科，總會光顧城裡的多家前衛咖啡館，包括詩人咖啡館(Poets' Café)、骨牌咖啡館(Café Domino)和飛馬廄(Café Pegasus Stall)，以及接著將介紹的聖彼得堡的流浪狗咖啡館(Stray Dog Café)。在詩人咖啡館裡，革命詩人馬雅可夫斯基〔Vladimir Mayakovsky，代表作是《臭蟲》(The Bedbug)，1928年作品〕將這些未來派畫家全部聚集在他身邊，「好像羅賓漢和他那一幫土匪兄弟」。歷史學家海斯形容這些俄國咖啡館其實只供應很少的咖啡，甚至也不供應餐飲：只是一間很簡單的房間，擺上幾張桌椅，和一些基本設備。後來搬到巴黎的俄國作家愛倫堡(Ilya Ehrenburg，代表作《解凍》（The Thaw，1954年）形容詩人咖啡館的牆上「畫滿古怪的畫，和寫上同樣古怪的文字」。

和這些20世紀初最貧窮的藝術咖啡館正好形成強烈對比，中央作家之屋是豪華咖啡館，它座落於一棟19世紀的大廈裡，是俄羅斯作家最優雅的聚會場所。它的內部裝潢十分豪華：大吊燈、東方地毯，以及大型會議廳和餐廳，讓來訪的外國藝術家和國家貴賓留下深刻印象。咖啡館裡有一間蘇聯作家聯盟的俱樂部，在前蘇聯時代，只限政治立場被國家接受的作家參加。一樓房間的天花板都是用大木樑支撐。

在蘇聯瓦解後，中央作家之屋對所有人開放（所有人，也就是只要能負擔得起），同時也繼續歡迎外國作家和在這兒舉行官方活動。據說，這棟富麗堂皇的大樓是仿造格里鮑耶杜夫賓館(Griboyedov House)建造的，在布爾加科夫(Mikhail Bulgakov)的作品《大師與瑪格麗塔》（*The Master and Margarita*，1967年）中有詳細描述。這棟別墅的進門大廳仍保有金碧輝煌的大吊燈，以及莫斯科一些最漂亮的餐廳、一間人像畫廊、一間大餐廳和咖啡館。中央作家之屋還會舉行活動，經常吸引許多名人與會；較私密性質的小房間用來舉行文學界的社交聚會；一些外國旅客團體則會租下小餐廳來用餐。法國小說家紀德，以及最知名的國際作家組織「筆會」的成員，都曾經在這兒聚會。

俄國本土詩人葉夫圖申科(Yevgeny Yevtushenko)和沃茲涅先斯基(Andrei Voznesensky)，都曾經在這兒和來自西歐的詩人同伴們一起朗誦詩作。葉夫圖申科半自傳式的後蘇聯作品《不要在死前死去》(*Don't Die Before You're Dead*)，即是記述1991年俄羅斯總統葉爾欽的勝利事件（自1988到1991年，葉夫圖申科是國會議員）。

左圖　革命詩人馬雅可夫斯基在1909年被捕及下獄。1912年獲釋後，他搬到聖彼得堡，並且和同伴創立了俄國未來派，在大街上朗誦詩歌，攻擊資產主義藝術團體。馬雅可夫斯基一度是1917年布爾什維克革命和蘇聯早期的詩人領袖。目前，在莫斯科有一間馬雅可夫斯基博物館。

左圖　咖啡館幾個較低樓層的牆上都有繪畫作品，主要是要響應目前已經不存在的詩人咖啡館的傳統：當時，一些未來派藝術家在這家咖啡館的每一面牆上，都畫滿畫作和寫上詩歌。

文學咖啡館

聖彼得堡，俄羅斯

聖彼得堡〔St Petersburg，在蘇聯時代，名為列寧格勒(Leningrad)〕的名聲如今已是永垂不朽，這都要感謝俄國大文豪普希金、果戈里、杜斯妥也夫斯基、屠格涅夫和別雷(Andrey Biely)等人，在小說中的大力介紹。這座大城市是沙皇彼得大帝於1703年下令興建，很快地成為俄國的政治與行政首都，及文化與知識分子的中心，後來才被莫斯科篡奪了這些功能。

聖彼得堡的建築物可以看出受到義大利和法國的強烈影響，包括這家咖啡館在內，它是在1835年創立，起初是名為Wolff et Berange的糕點店，後來改名為文學咖啡館，此後150多年來，它一直在涅夫斯基大街上主宰著聖彼得堡所有的文學活動。

涅夫斯基大街長約三哩，位居聖彼得堡市中心，果戈里在他的著名小說《涅夫斯基大街》(*Nevsky Prospect*)中對它讚譽有加，形容它「充滿歡樂」和「多采多姿」——但他也寫道，「當我走在這條大街上時，我總是用斗蓬把自己包得緊緊的。」別雷在他的作品《彼得斯堡》(*Petersburg*，1916年)中也說，「秋天，在聖彼得堡的這條大街上，寒風刺骨，冷到骨髓裡，讓你全身發癢。」杜斯妥也夫斯基的《地下室手記》(*Notes from the Underground*)裡的解說員，漫步在街上，「心裡充滿無限痛苦、輕蔑、怨恨，同時爆發」，同時還要避開「禁衛軍騎兵隊軍官和輕騎兵，或是女士們」。相反地，法國大文豪大仲馬在他的《俄國遊記》(*Travels across Russia*)裡，則稱讚它是「宗教寬容大街」，因為這條街上有許多不同宗教的教堂。

文學咖啡館是普希金最愛逗留的地方，他是俄國第一位民族詩人，最著名的作品是長篇的詩體小說《青年貴族》(*Eugene Onegin*，1825～1831年)。1837年初，他在這兒和助手度過生命中的最後一個小時，然後動身去和丹特斯(d'Anthes)進行致命決鬥。丹特斯是流亡俄國的法國貴族，普希金指控他勾引他那位年輕、輕浮的妻子。在這場被過度誇張的爭風吃醋的決鬥中，這位一手創建俄國現代文學語言的詩人，使自己走到生命的終點。

左圖　門口牌子上刻著一個多世紀來，曾經走進文學咖啡館大門的多位俄國作家的姓名，第一位是普希金。普希金在他生命最後一次致命決鬥前，是在這兒（那時的店名還叫Wolff et Berange）度過生命中的最後一個小時。

次頁圖　文學咖啡館靠近運河（冬天時運河會結冰），位於聖彼得堡市中心的涅夫斯基大街上。

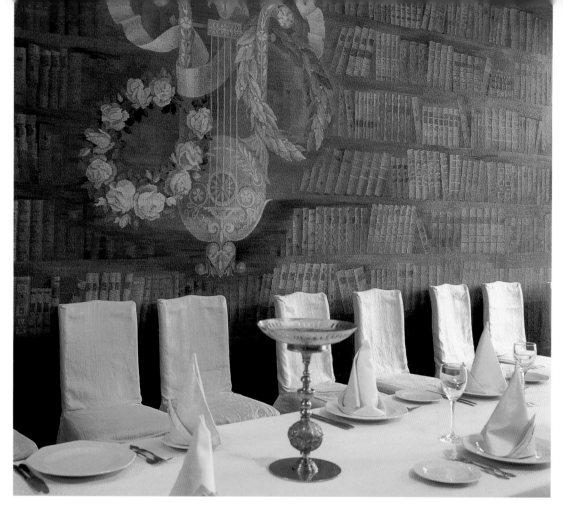

上圖 文學咖啡館的用餐區最近剛整修完畢，壁紙的圖案看起來像是圖書館的藏書，用以紀念杜斯妥也夫斯基和曾經出入這家咖啡館的作家們。

這家咖啡館的另一位知名客人是作家和批評家貝林斯基（Vissarion Belinsky），他是杜斯妥也夫斯基和現實主義作家果戈里的早期擁護者），他在1848年因為貧病交加而死，享年僅37歲。杜斯妥也夫斯基後來成了世界文學的傑出人物，他最初是到聖彼得堡研習軍事工程，不久即放棄，轉而從事文學創作，第一篇作品於1846年出版。因為從事革命活動而被判刑，在西伯利亞度過一段痛苦的流亡歲月後，杜斯妥也夫斯基回到聖彼得堡（以及文學咖啡館）時，已經變成了另一個人，並且開始大量寫作，先後發表了《地下室手記》（1864年）、《罪與罰》（1866年）、《白痴》（1868年）、《群魔》（1872年）和《卡拉馬佐夫兄弟》（1880年），他於1881年去世，也葬在這個城市。如今，在聖彼得堡有一間為了紀念他而設立的小地下咖啡館和酒吧，店名就叫「白痴」（The Idiot），並且宣稱店裡保有他使用過的打字機。

歷史書籍和19世紀中葉的旅遊手冊都曾提到文學咖啡館，或是把這家咖啡館裡的一間房間稱作「Wolff et Berange糕點店」以及「中國人咖啡館」（Café Chinois）。19世紀末期，二樓交誼廳用來舉行文學晚會，牆上並有著名作家的素描作為裝飾。文學咖啡館白天是咖啡館，晚上則比較像是餐廳，令人惋惜的是，最近的整修，卻也除去了大半那種原來令人緬懷昔日世界的魅力。

流浪狗咖啡館

聖彼得堡，俄羅斯

The Stray Dog

ISSKUSTV SQUARE 5
ST PETERSBURG, RUSSIA

這家咖啡館的俄文名為Brodiachaia Sobaka，英文則為The Stray Dog（流浪狗），這個名字顯示出流亡者的同志之愛，是聖彼得堡白銀時代（黃金時代指的是普希金時代）前衛知識階層的傳奇之家。從1911年到1915年，這些人都在此集會，雖然時間不長，但他們的聚會卻很頻繁。當時這地方還只是個半私人性質的俱樂部或是藝術酒店，可能只是一位名叫波里斯·普洛寧(Boris Pronin)、主張改革的貴族的自家地下酒窖。普洛寧在他那個年代裡，也過著充滿想法的知識分子生活。革命前光顧這家咖啡館的藝術家和作家，包括詩人與劇作家馬雅可夫斯基、象徵主義詩人布洛克(Alexander Blok)，以及葉賽寧〔Sergey Esenin，〈小酒館的莫斯科〉(Moscow of the Taverns，1924年)作者〕。作曲家如亞瑟·羅利(Arthur Lourie)，也在這兒演奏他們最新的前衛作品。

下圖　流浪狗咖啡館是「地下」咖啡館，在20世紀初，一些顛覆性的藝術和政治思想都在此地醞釀。

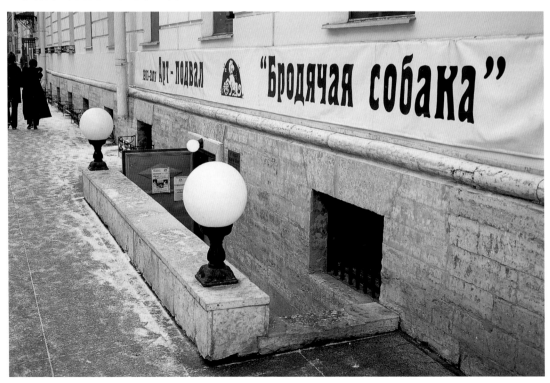

上圖　流浪狗咖啡館和酒館內的兩個場景。如今，演員和藝術家都在這兒紀念俄國早期藝術家，尤其是馬雅可夫斯基、詩人布洛克，以及阿克梅派詩人。

阿克梅派(Acmeist)詩人，包括尼可萊‧古米勒夫(Nikolai Gumilev)和歐希普‧曼德什塔姆(Osip Mandelstam)，都是流浪狗咖啡館這個小團體中的主要人物。阿克梅派詩句的特色是清楚易懂、逐字推敲，和陰鬱的頹廢派象徵主義詩作正好相反。被他們尊稱為「偉大的夫人」(grande dame)，同時也是這家咖啡館最著名的客人──安娜‧阿赫瑪托娃(Anna Akhmatova，1889-1966)，她的名言是：「我們這兒全都是罪人。」她的第二本詩集《玫瑰園》(The Rosary，1914年)為她帶來受人尊崇的名聲地位。她和作曲家亞瑟‧羅利有過一段情，羅利還將她的詩譜作成曲(他後來先逃亡到柏林，接著再到巴黎)。安娜‧阿赫瑪托娃後來又和另一位作曲家蕭士塔高維契(Dmitry Shostakovich)陷入戀愛，同樣也激出兩人在藝術上的共同火花。她接著又與當時35歲的英國哲學家及外交家伯林(Isaiah Berlin)傳出戀情(阿赫瑪托娃當時已經55歲)，以及她的那些阿克梅派的反動詩歌，終於引來史達林的譴責(「俄國……被踐踏在黑暗馬里亞斯的

鐵輪下，」她如此寫道)。她影響了往後好幾個世代的年輕詩人，最近的一位是約瑟夫‧布羅茨基(Joseph Brodsky)，他在1987年獲得諾貝爾文學獎。

文學咖啡館在1915年被政府當局下令關門，但目前已經重新開幕。在它後面那間大房間裡，人們可以發現座上有一些演員正在熱烈爭辯，或是正在預演某些戲劇，其中有柯洛斯尼可夫(Sergei Kolesnikov)，他也是這家咖啡館的熱誠歷史學家。20世紀初的文學與戲劇傳奇人物的老照片，就掛在磚牆上。最近由塞蓋‧舒茲(Sergei Shults)編輯的《流浪狗咖啡館》(The Stray Dog，2003年)，鉅細靡遺地敘述了這家咖啡館的傳奇事蹟。

不管是在精神上或具體的室內裝潢，流浪狗咖啡館今天仍是那些決心奉獻給藝術、文學與地下運動精神的人們，最喜愛聚集的一個未裝飾的樸實場所。得助於目前俄羅斯享有的新自由，這兒的藝術家已經承繼了近百年前首度點燃的燦爛光輝。

右圖 流浪狗咖啡館後面的房間，詩人在這兒朗誦詩作，演員在這兒排戲。這裡的家具都很簡單，天花板低矮，但藝術家客人的情緒卻很高昂。

格蘭咖啡館

奧斯陸，挪威

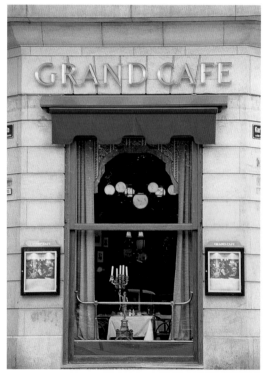

HOTEL GRAND
KARL JOHANS GATE 31
OSLO, NORWAY

格蘭飯店(Grand Hotel)在1874年開幕後，格蘭咖啡館就成了奧斯陸最主要的餐廳，這個地位維持數年不墜。1890年代，這家餐廳重新整修並擴大規模，更成了藝術家和知識分子最喜愛光顧的地方。偉大的劇作家易卜生(Henrik Ibsen)每天坐在他固定的位置上。〔當時，這座城市名叫克里斯提亞納(Kristiana)：奧斯陸曾經改名Christiana，接著又改成Kristiana，在1925年改回奧斯陸。〕這家飯店和它的咖啡館，位於奧斯陸重要的大街卡爾約翰斯大道(Karl Johans Gate)上，地點相當好。

易卜生在義大利和德國流亡27年後，於1891年回到挪威。他很快地和國內的知識分子發生衝突，不過，這些衝突並不是在格蘭咖啡館裡發生。〔挪威最著名的散文作家哈姆森(Knut Hamsun)曾經在一次公開演講中攻擊易卜生，當時易卜生正在現場。〕但易卜生仍然是格蘭咖啡館最受尊敬的常客，他的妻子說，他「維持在南歐養成的習慣——每天都要到最喜歡的咖啡館坐坐。在羅馬時，常去的咖啡館是三全音咖啡館(Café Tritone)，在慕尼黑則是馬克西米連咖啡館(Café Maximilian)，在克里斯提亞納（奧斯陸）則是格蘭咖啡館。」他都在每天下午2點準時到達咖啡館，因

此有人說，可以靠著他抵達的時間調整時鐘。美國、英國、德國和法國觀光客，經常到咖啡館裡看一眼這位著名的劇作家，關於易卜生在這家咖啡館內的故事和軼聞，可說不勝枚舉。這位著有《玩偶之家》(A Doll's House，1879年)、《野雁》(The Wild Duck，1884年)、《海達嘉布樂》(Hedda Gabler，1890年)和《建築大師》(The Master Builder，1892年)等劇本的劇作家，成了是20世紀極有影響力的劇作家。

將格蘭咖啡館當作聚會地點的畫家很多，孟克(Edvard Munch，1863-1944)是其中之一。他畫了一幅有關格蘭咖啡館的作品：《易卜生在格蘭咖啡館》(Henrik Ibsen at the Grand Café, 1898)。孟克是挪威視覺藝術的巨人，20世紀初，他領導歐洲進入德國表現主義的全新世界。1909年，他從德國回到祖國，在這家咖啡館裡找到暫時逃避焦慮世界的避風港。在他最著名的油畫作品《吶喊》(The Scream)中，這位畫家扭曲了現實影像，創造出個人痛苦與恐懼的視覺。孟克博物館位於奧斯陸的杜源加塔街53號(Toyengata)。

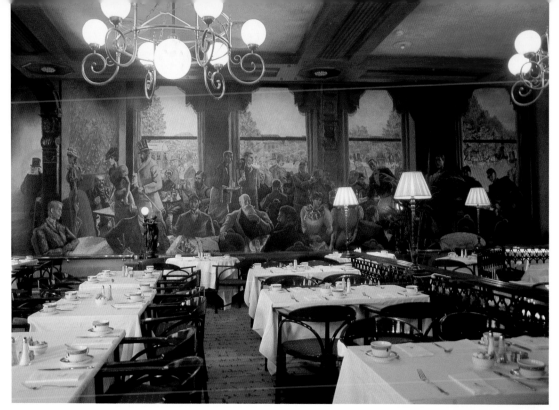

上圖　這處晚餐用餐區裡的家具十分雅緻，充分凸顯出這家於1874年開幕的咖啡館的高尚格調。

右圖　挪威最著名的畫家孟克。他和劇作家易卜生，都是格蘭咖啡館最著名的客人。

前頁圖　格蘭咖啡館位於奧斯陸的主要大街上，絕佳的地理位置，使它得以一直保有備受尊敬的地位。

經常光顧格蘭咖啡館的藝術家和知識分子，包括作家耶格爾(Hans Jæger)、雕刻家維格蘭(Gustav Vigeland)，以及畫家歐達(Oda)和克里斯蒂安‧克羅格(Christian Krohg)。咖啡館一頭的大壁畫是由畫家克羅格夫婦的兒子伯爾‧克羅格(Per Krohg)於1928所繪，在1932年裝上，描繪1890年代這家咖啡館和它的客人，包括易卜生和孟克。雖然易卜生的桌椅早已被搬到某家博物館裡，但在格蘭咖啡館的角落裡還留有一張牌子，說明他在這兒坐了好幾年。

在藝術家紛紛從歐洲大陸南方回到挪威後，格蘭咖啡館就成了新思潮和自由浪漫生活型態的文化交流場所。這些回國人士思想開放、自由，具有世界觀，並充滿活力，企圖改革挪威的藝術生命。他們想要以一種全新的方式來描繪挪威的大自然和社會，讓挪威人大開眼界。

格蘭咖啡館一度是奧斯陸藝術菁英的社交中心，如今則又回到資產階級手中。在這條三線道的卡爾約翰斯大道上，已經冒出多家新咖啡館。

Café à Porta

KONGENS NYTORV 17
COPENHAGEN, DENMARK

波塔咖啡館

哥本哈根,丹麥

波塔咖啡館是瑞士移民史蒂芬‧波塔(Stephan à Porta)於1857年創立,目前仍座落原址,且繼續以它優雅的室內裝潢聞名於世。波塔是接手一家創於1788年的舊咖啡館和糕點店,將原建築拆掉,改建成今天見的五樓建築,由建築師史提林(Tivoli, H. C. Stilling)設計。咖啡館上面有一家餐廳。因為這家咖啡館面對著一度是哥本哈根市中心廣場的皇家劇院,所以長久以來一直是劇作家和演員的聚會場所,包括每天都到這兒用餐的歐樂夫‧波爾辛(Olaf Poulsen)。

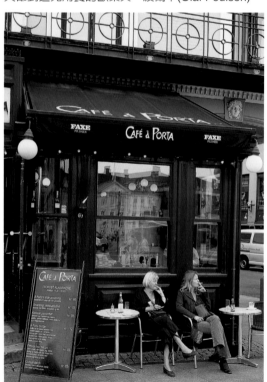

哥本哈根有千年歷史,是斯堪的那維亞半島的最大城市。波塔咖啡館最著名的客人是大作家安徒生(Hans Christian Andersen,1805~1875),著有許多膾炙人口的童話作品,如《小美人魚》、《國王的新衣》和《醜小鴨》。從1866到1869年,安徒生一直住在咖啡館上面兩層樓的地方,並在咖啡館的第三交誼廳裡保有自己專用的座位。

1880和1890年代,哥本哈根的咖啡館聲望達到最高峰,是作家和社會中堅分子的聚會場所。各式各樣的作家、批評家、新聞記者、演員、藝術家和好奇的旁觀者,經常聚集在這家咖啡館裡。作家和批評家布蘭迪斯(Georg Brandes)於1870年結束在歐洲大陸各地的旅行後,也成了這家咖啡館的常客。凱倫‧布里克森(Karen Blixen,1885-1962),筆名艾薩克‧蒂尼森(Isak Dinesen),她是《芭比的盛宴》(Babette's Feast)和《遠離非洲》(Out of Africa)的作者,也是這家咖啡館和伯利納咖啡館(Café Bernina,目前已不存在)的常客。

在兩次世界大戰之間,這兒的常客還包括了三位著名劇作家:卡吉‧蒙克(Kaj Munk),他是丹麥日德蘭半島(Jutland)的教區牧師,作品以闡釋道德為目的,並振興了1930年代的丹麥戲劇;著名的反法西斯主義劇作家阿貝兒(Kjeld Abell);以及早期存在主義劇作家索亞(Carl Erik Soya)。1936年,喬伊斯和丹麥當時的名作家湯姆‧克里斯登森(Tom Kristensen)也來到波塔咖啡館。

左圖 波塔咖啡館有好幾層樓,包括咖啡館和餐廳。雖然內部裝潢極為雅緻,但門面卻十分樸素,這兒是童話大師安徒生最喜歡的地方。

次頁圖 餐廳位於二樓,正好可以俯視丹麥的皇家劇院,因此也吸引了很多看完戲後上門用餐的觀眾和演員。

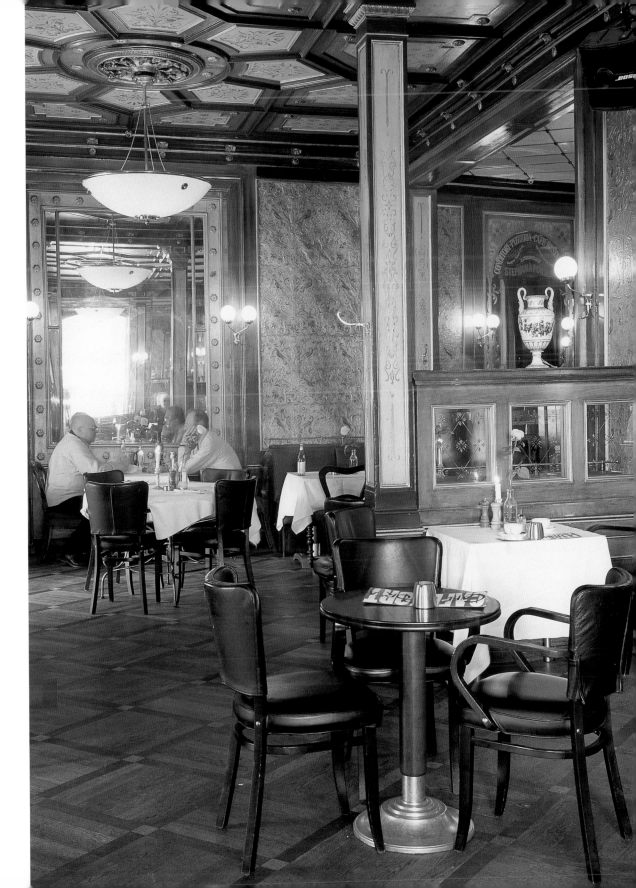

伯利納咖啡館

哥本哈根的伯利納咖啡館(Café Bernina)創立於1881年，一直營業到1928年，全盛時期從1880年代到1910年代。它的風格屬波希米亞式，因此吸引了在「現代突破運動」（Modern Breakthrough Movement，1870～1900年）期間，湧進哥本哈根的挪威和瑞典作家上門，成了他們的聚會地點——其中包括瑞典出生的作家瑟德爾貝里(Hjalmar Söderberg)，後來定居哥本哈根，主要作品有《葛拉斯醫師》（Doktor Glas，1905年）。另外，左傾的學生和學者則在附近的學生會聚會，後者以丹麥自由派批評家布蘭迪斯為首，此人被視為是自戴納(Taine)以來最偉大的歐洲批評家，也對北歐文學的寫實主義和喬伊斯的莎士比亞理論有重大影響。布蘭迪斯的眾多作品中包括六大冊的《19世紀文學主流》（Main Currents of Nineteenth-Century Literature，1872～1891年）。

伯利納咖啡館的其他愛護者是1890年代的象徵主義作家，領導人是天主教詩人約恩森(Johannes Jorgensen)，以及丹麥第一位性別平等主義小說家愛格尼森‧海寧森(Agnes Henningsen)。她的兒子保羅‧海寧森(Paul Henningsen)是丹麥著名的自由派批評家和詩人，但他的名聲主要是來自他設計的吊燈在1925年巴黎世界博覽會中獲得首獎。第一次世界大戰期間，以筆名艾薩克‧蒂尼斯發表作品的女作家凱倫布里克森，也是這兒的常客。另外，丹麥第一代的電影界人士也常在這兒聚會，他們全都圍繞在當時的默片大亨奧爾森(Ole Olsen)身邊。約恩森在他的回憶錄《我的生活傳奇》(The Legend of My Life)中，描述他在這兒與挪威作家哈姆森一起喝酒，他說他是和「酒神巴克斯共遊」，後面還跟著「一群半人半羊的農牧神、好色之徒的塞特神，以及年輕的女神」。

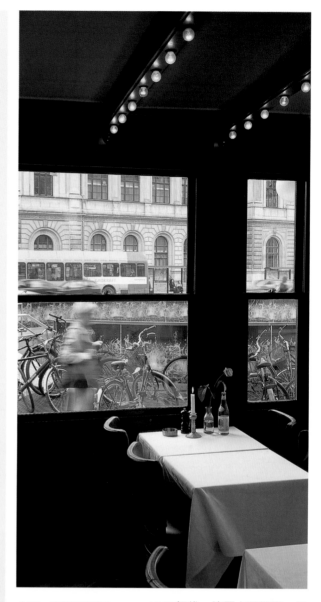

上圖　波塔咖啡館的一樓，可以看到停放在廣場上的腳踏車，這處廣場一度是哥本哈根的市中心。這家咖啡館的中心位置，吸引了學生和觀光客，以及劇作家、演員和作家。

1940年代，德國占領期間，儘管咖啡和茶葉的供應大為減少，但這家咖啡館仍然開門營業。後來，這家咖啡館一度改成義大利餐廳，但為時很短。1961年，在一位古蹟保護者的監督下，重新整修和恢復為咖啡館營業，店內則增加了地毯和木頭牆板。

冬之花園咖啡館

柏林，德國

柏林一度是咖啡館傳統的中心，但到了20世紀初，卻喪失了大部分的著名老咖啡館，如浪漫咖啡館(Romanisches Café)和史特赫立咖啡館(Café Stehely)。如今仍存在的只有冬之花園咖啡館，位於文學會館(Literaturhaus)內。文學會館是市議會資助、專供藝術家聚會的會場，這是一幢19世紀的別莊建築，靠近著名的庫達姆大街(Kurfürstendamm)，並且就在柯維茲博物館(Kollwitz Museum)旁邊。在這棟建築內有一家餐廳、一間圖書館、一間溫室（有著鐵架和玻璃組成的天花板），地下室則有一家相當不錯的文學書店。這家咖啡館內有著長吧台、赭色石牆、挑高的鍍金粉飾天花板，另外還有一座花園，在氣候暖和時才會開放。

下圖　要進入冬之花園咖啡館，必須走上一處台階，並穿過一座花園。每個星期天早上，作家們可以在這兒享受咖啡和閱讀報紙。

柏林的其他咖啡館

柏林另一家值得一提的咖啡館，就是位於庫達姆大街58號古老的愛因斯坦咖啡館(Café Einstein Stammhaus)，1920年代曾是作家的聚會所。這家咖啡館座落於一幢1898年的別莊內，是一家有音樂演奏的維也納風格咖啡館（它的老闆之一是維也納人），今天的愛因斯坦咖啡館供應義大利咖啡，內部裝潢極其典雅。在柏林圍牆拆除後，這家店的老闆們在前東柏林的菩提樹下大街(Unter den Linden)又開了一家愛因斯坦咖啡館。

今天的作家、藝術家和政治人物，都將巴黎咖啡吧〔Paris Bar，位於坎茲街(Kantstrasse)152號〕當作補充水分的水塘。柏林影展期間，來自全球各地的演員總是將這家咖啡館擠得水洩不通。巴黎咖啡吧並不供應免費報紙，牆上則掛滿現代藝術作品。插畫家伍泰爾(Michel Würthle)習慣在這兒作畫，他到維也納學畫，在全球各地旅行，過著有如波希米亞人的生活，並且接手主編《流亡人士》(Exiles)雜誌。這家咖啡吧似乎是一位軍人創立的，目的是想要在柏林複製一間巴黎的圓頂咖啡館。

浪漫咖啡館，柏林

已成為歷史的柏林最偉大的文學咖啡館，就是浪漫咖啡館(Romanisches Café)。

這家咖啡館的結構像是一座大穀倉，可以容納近千位客人。表現派畫家格羅斯(George Grosz)在這兒出現時，經常打扮成美國牛仔的模樣，腳上穿的是裝有馬刺的牛仔靴。偉大的世界棋王拉斯克(Emmanuel Lasker)就在陽台的桌子前下棋。它的全盛期正好是德國1920年代的黃金時代。德國著名左派戲劇家與詩人布雷希特(Bertolt Brecht)從慕尼黑搬回柏林後，經常在這兒出入；諾貝爾文學獎得主托瑪斯·曼(Thomas Mann)也在這兒寫作；這家咖啡館也常見到一些著名的外國移民，包括卡夫卡、茨威格，以及英國詩人伊許伍德(Christopher Isherwood)。當波蘭詩人史登可(A. N. Stencl)發現他所有朋友都跑到浪漫咖啡館來了，高興得當場喝上一大杯，他習慣在咖啡裡加進一顆半熟的蛋，這也是浪漫咖啡館的招牌咖啡之一。「柏林史無先例地激發出各種才能和人類精力」，名劇作家楚克麥耶(Carl Zuckmayer)如此寫道。「在浪漫咖啡館裡產生的許多小說，現在都已被視為經典作品；在這兒創作出的許多劇本，現在仍在演出；許多電影劇本至今仍讓我們感動；雜誌裡還可看到許多討論這家咖啡館的文章。」史學家艾克特(Von Eckardt)和吉爾曼(Gilman)如此說。

1920年代，西方世界的知名作家，幾乎每位都會在柏林住過一陣子。這些短期過客主要都是意第緒語文學作家，由於戰爭和大屠殺的關係，迫使他們逃離奧德薩、基輔、華沙和維爾拿（Vilna，立陶宛首都）。

德國的文學會館有網路連結(www.literaturhaus.net)。許多德國城市均設有文學會館，按照設立的時間先後，分別是巴塞爾(Basel)、柏林、科隆、法蘭克福、漢堡、慕尼黑、薩爾斯堡和斯圖圖加(Stuttgart)。這些會館經常舉行文學獎和作家讀書會，並且設有小形書店，同時舉辦詩作發表會和演講。

第二次世界大戰後那些年，「47社」(Gruppe 47)在冬之花園咖啡館集會數次，閱讀和討論他們正在進行中的作品。雖然這個團體的會員有形形色色的人物，在德國的集會場所也很多，最主要的會員有小說家葛拉斯(Günter Grass)、馬丁·瓦瑟(Martin Walser)和波爾(Heinrich Böll)，以及左傾詩人安森柏格(Hans Magnus Enzensberger)和劇作家彼得·漢克(Peter Handke)。「47社」在1960年代解散。

今天的年輕作家經常在冬之花園咖啡館享用早餐，並在那兒閱讀各種報紙。

上圖　這處咖啡吧比較不適合客人閱讀，但很受柏林年輕人的喜愛。這兒的裝潢看起來很時髦，但其傳統式的玻璃展示櫃和咖啡機則歷史悠久。

次頁圖　冬之花園咖啡館二樓有較大的空間，十分舒適，通常都很安靜，適合閱讀。同一棟大樓的文學會館經常舉辦朗誦會和讀書會。

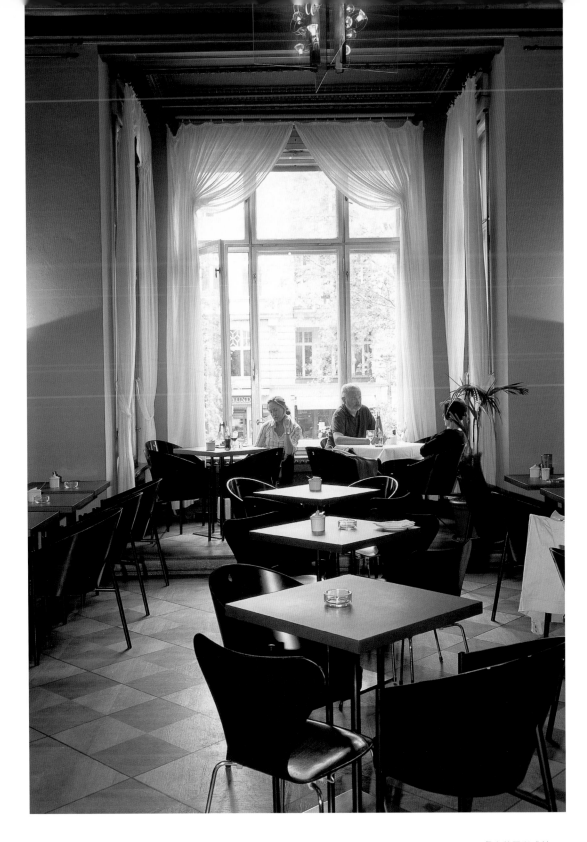

咖啡樹咖啡館
萊比錫，德國

$$Kaffeebaum$$

KLEINE FLEISCHERGASSE 4
LEIPZIG, GERMANY

咖啡樹咖啡館的全名是「阿拉伯咖啡樹」（Zum Arabischen Coffebaum，咖啡館的大門上就刻著這幾個字），它可能是萊比錫的第一家咖啡館。萊比錫，是音樂家巴哈、孟德爾頌(Felix Mendelssohn)，以及現代指揮家庫特·馬舒(Kurt Masur)的故鄉，也是德國啓蒙運動的基地，且一直是德國書展中心。因此，這座城市成了咖啡館文化蓬勃發展的沃土，而德國作家和出版商早就在這兒的咖啡樹咖啡館出入。

這家咖啡館的特色是入口大門的巴洛克式中楣上，刻著一位坐在咖啡樹下的土耳其人，將一碗咖啡交到一位小天使手中。這扇大門可能興建於1500年，因此有人聲稱，這家咖啡館可能是全世界最古老的咖啡館，或者，至少是阿拉伯世界以外、同時也是現在仍繼續營業的最古老咖啡館。有人說，早在1695年，這個地點就有一家咖啡館，但當時尚未取名為「阿拉伯咖啡樹」。但所有人都同意，到了1700年時，萊比錫已經是咖啡磨坊和咖啡包裝的中心。

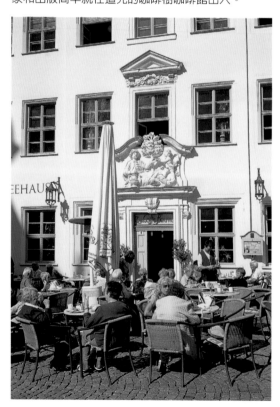

進出咖啡樹咖啡館大門的著名客人很多，包括教授與文學批評家戈特舍德(Christoph Gottsched)，他是18世紀德國文學的重要影響人物之一，另外還有詩人與倫理學者蓋勒特（Christian Gellert，他在這兒教授萊辛(Gotthold Lessing)和哥德的文學作品）。知名客人也包括萊辛、哥德，還有拿破崙。從1765到1768年，哥德一直住在萊比錫，並且將「奧雅巴哈的地窖」(Auerbach's Cellar)作為《浮士德》(Faust)中的重要一幕的背景，這使得咖啡樹咖啡館的地窖變得十分出名。戈特舍德是雜誌《老實人》（Der Biedermann，是萊比錫啟蒙運動早期的反對派雜誌）的編輯和作者，他在1728年3月1日的第一篇文章中署名，並且寫上咖啡樹咖啡館的地址〔當時寫的是雷曼尼斯奇咖啡館(Lehmannische Coffee-house)，雷曼尼斯奇是當時老闆的名字〕。

1745到1748年，德國第一個記者俱樂部在此地集會，並且出版《Bremer Beiträge》雜誌。俱樂部的十位會員（這個團體較傾向於文學，而非愛國團體），包括席雷格爾兄弟(Schlegel)〔《雅典娜神廟》(Athenaeum)雜誌的創辦人和發起人〕，以及德國浪漫主義的幾位理論家，定期在一家咖啡館集會。雖然沒有文字紀錄可以正確指出他們集會的咖啡館是哪一家，但歷史學家深信，應該就是咖啡樹咖啡館。

上圖　一樓是一間大咖啡室，裡面有圓桌，可供交談和會議之用。

前頁左圖　在大門巴洛克風格的中楣下面，曾經進出的有萊辛、哥德、李斯特(Franz Liszt)和華格納(Richard Wagner)。店外的露天咖啡座，在夏天時很受歡迎。

前頁右圖　樓上有間博物館，裡面的壁畫和蠟像說明了音樂在這家咖啡館歷史中占有重要的地位。

上圖 咖啡樹咖啡館裡幾間小咖啡室中的一間，從18世紀以來，這兒一直是萊比錫音樂、文學和新聞先驅的家。

聚會場所，而舒曼最早在1833年召集這些人在咖啡樹咖啡館集會。他在1837年寫了一系列鋼琴作品，取名為〈大衛同盟舞曲〉(Davidsbündlertänze)。這個同盟成立後即發行《音樂新時報》(Neue Zeitschrift für Musik)，奠定了德國音樂評論的基石。

關於德國咖啡館傳統的重要性，1901年，《萊比錫日報》(Leipziger Tageblatt)曾經大加頌揚：「德國之子坐在咖啡館裡喝咖啡，文學也在那兒獲得拯救，並且得以倡導。在咖啡館裡，這些作家和文學評論家，還有新聞記者們，全都坐在那兒，彼此眉目傳情。」

所以，咖啡樹咖啡館理所當然地在館內設立了一間博物館，可能是德國唯一一間咖啡專門博物館。這間博物館的館長史丁格(Hannelore Stingl)在2003年出版了一本關於咖啡樹咖啡館的圖畫歷史。有一陣子，咖啡樹咖啡館還設有一間撞球間，因為在18世紀時，萊比錫的每一家咖啡館都領有撞球執照。咖啡館的樓上有三間小餐廳，供應三種不同風格的食物：法國、阿拉伯和維也納。

另外有一間房間，稱作「萊比錫藝術咖啡館」(Leipziger Künstlercafé)，城裡的出版商定期在這兒召開祕密會議，同時也在這兒舉行新書發表會。如此把咖啡樹咖啡館和城裡的出版商結合起來，這樣的結合，甚至比在巴黎的力普啤酒館裡所見到的，更為堅強和有組織。

這家咖啡館在1990年代進行一次大整修，目前，這棵咖啡樹再度開花茁壯。這家有著巴洛克中楣大門的傳奇性咖啡館，如今保留了它的歷史傳統，繼續服務冷戰後的新德國。

這家咖啡館有許多著名客人，包括詩人克洛卜施托克（Friedrich Klopstock，曾影響哥德）、畫家和教師克拉默(Johann Cramer)、社會學家倍倍爾（August Bebel，德國社會民主黨的創黨人），以及共產黨人卡爾・李卜克內西(Karl Liebknecht)。

這家咖啡館也在音樂史上扮演著重要角色，因為人們很可能在這兒遇見作曲家李斯特、舒曼和華格納。以舒曼為首的大衛同盟(Davidsbündler)就以此為

魯特波咖啡館

慕尼黑，德國

魯特波咖啡館創立於1888年，當時獲得巴伐利亞攝政王魯波特親王「最親切的恩准」，而以他的名字命名，並採用富麗堂皇的維特爾斯巴赫(Wittelsbach)建築風格。很多人聲稱，這是德國最美麗的咖啡館，不輸給巴黎的和平咖啡館。這家咖啡館有一座棕櫚庭院，裡面有著玻璃圓頂天花板、從天花板上懸吊下的植物，和園裡的棕櫚，深深吸引了易卜生、小約翰·史特勞斯，以及巴伐利亞的皇室成員。今天，由於它座落於一處購物中心裡，也吸引了衣冠楚楚的慕尼黑市民和觀光客。

與維也納的中央咖啡館一樣，魯特波咖啡館同時吸引年輕貴族和藝文界人士。1911年，藝術史在這家咖啡館裡寫下一頁：「藍騎士」(Blaue Reiter)藝術學派在這兒成立。

下圖　1888年創立的魯特波咖啡館，代表慕尼黑企圖建造一間足以和巴黎及維也納咖啡館匹敵的咖啡館。這家咖啡館十分寬敞，中央有一間法式糕點店，咖啡桌直排到中庭。上門的名人很多，包括作曲家荀柏克、畫家保羅·克勒，以及瓦希里·康丁斯基。

這個畫派的創始人包括瓦希里‧康丁斯基〔Wassily Kandinsky，他有一幅作品名為《藍騎士》(Le cavalier bleu)，因之這個畫派就以此為名〕、法蘭茲‧馬爾克(Franz Marc)和藝術經紀人漢斯‧哥爾茲(Hans Goltz)，其他成員包括艾佛瑞‧庫賓(Alfred Kubin)、奧古斯特‧麥克(August Macke)、保羅‧克利(Paul Klee)和阿諾‧荀柏克(Arnold Schöenberg)──荀柏克雖然也是畫家，但他主要還是以作曲家身分聞名於世。這個團體也同時推動了表現派運動，並使得表現派成為第一次世界大戰之前的歐洲藝術界主流。「藍騎士」最後在1914年解散，馬爾克和麥克則在衝突中死亡。

知名的奧地利表現主義畫家席勒(Egon Schiele)，1918年逝世時，年方28歲，他就是在魯特波咖啡館舉行他的第一次德國畫展。著名的諷刺雜誌《極簡》(Simplicissimus，1896～1944年)的幾位創辦人也經常在魯特波咖啡館聚會，不過有幾位則表示，他們有時候倒是比較喜歡在土耳其街(Türkenstrasse)那一間較樸素的老辛波(Alter Simpl)咖啡館聚會。這家雜誌的第一任主編是艾伯特‧朗根(Albert Langen)。

第二次世界大戰，盟軍對奧地利進行毀滅性大轟炸期間，魯特波咖啡館面臨了最大的挑戰，但總算是辛苦撐過來了，在2003年重新裝潢後再度開幕。目前它是一家更精緻的咖啡館，有一家附屬畫廊──這是一間小房間，開幕畫展的主題即是紀念原始的魯特波咖啡館。

上圖　著名的藍騎士畫派是在魯特波咖啡館成立的，創始人之一就是圖中這位在俄國出生的瓦希里‧康丁斯基，他是抽象派畫家和理論家，擅長用鮮豔的色彩作畫。他在30歲時搬到慕尼黑。

戰後德國文學重生的呼聲

如同西班牙在1898年西班牙－美國恥辱戰爭後出現的「98世代」，第二次世界大戰結束後的1947年，德國詩人呼籲振興德國的文學與社會。安森柏格(Hans Magnus Enzensberger)和安德希(Alfred Andersch)從慕尼黑發出邀請，召開後來成為「47社」的第一次會議，這項邀請就刊登在他們的雜誌《呼叫》(Der Ruf)：「我們是沒有首都城市的文學的『中央咖啡館』，」安森柏格說。「47社」偶而也在慕尼黑及其他大城市的文學會館裡集會。今天的慕尼黑文學會館〔位於薩爾瓦多廣場(Salvatorplatz)1號〕裡面有一家杜卡茲咖啡館(Café Dukatz)，這是城裡文學界舉辦讀書會、活動和展覽的主要場地。「47社」最重要的年代在1958到1963年間，接著，這個團體就分裂成幾個小團體，最後在1967年宣告解散。

慕尼黑的其他咖啡館

　　慕尼黑擁有豐富的文學傳承。「鱷魚學會」(The Crocodile Society)是文學組織，最早由巴伐利亞國王馬克西米連二世(Maximilian II)於1856年發起成立，他將獲選的作家召到慕尼黑，並且供應生活費用。這些作家則連續在三家咖啡館裡開會：首先是在慕尼黑市咖啡館（Café Stadt München，1856～1857年），接著在達伯格咖啡館(Café Daburger)，然後，從1883年起，就在達爾阿米咖啡館(Café Dall' Armi)。這個團體的成員包括詩人伊曼努爾·蓋貝爾(Emanuel Geibel)，他是文學教授和皇家講師；法學史教授費利克斯·達恩(Felix Dahn)，他也是萊比錫「地道」(Tunnel)團體的成員；亞道夫·史夏克(Adolf F. von Schack)，他是作家、翻譯家和外交官；保羅·海澤(Paul Heyse)，是1910年諾貝爾文學獎得主和短篇小說大師。

　　第一次世界大戰前，年輕的藝術家和左傾放浪派作家都在史蒂芬妮咖啡館(Café Stefanie)聚會，向盤據在魯特波咖啡館的表現主義派大老們挑戰。史蒂芬·喬治(Stefan George)、法蘭克·韋德凱(Frank Wedekind)和艾利克·穆山(Erich Muehsam)則在史蒂芬妮咖啡館聚會，而這家咖啡館也因此有個綽號，叫「自大狂咖啡館」。在特別版咖啡館（Café Extrablatt，1997年結束營業），小說家徐四金〔Patrick Suskind，《香水》作者〕，和詩人伍爾夫·翁得拉契夫(Wolf Wondratschef)是常客。今天，媒體人和作家都在舒曼咖啡吧(Schumanns Bar)咖啡館聚會（這家咖啡館幾乎和柏林的「巴黎咖啡吧」齊名）。

亞美利加咖啡館

阿姆斯特丹，荷蘭

世界知名的亞美利加飯店 (Hotel American)──它的外觀是1882年建造的新藝術荷蘭版風格──是威廉·克洛霍特(Willem Kromhout)所設計的。開設在飯店內的亞美利加咖啡館，長久以來一直是流亡人士的聚會場所，也是藝術家經常流連的地方。它內部的裝飾藝術風格如今也被保留下來，如拱形天花板、大型彩色玻璃窗和燈光，壁畫已經有80多年歷史，畫的是莎士比亞《仲夏夜之夢》(A Midsummer Night's Dream)的幾個場景。亞美利加飯店位於市中心的一條運河上，旁邊就是市立劇院(Stadsschouwburg Theatre)，因此很方便去觀賞歌劇和芭蕾舞。

Café Américain

HOTEL AMERICAN
LEIDSEKADE 97
AMSTERDAM, THE NETHERLANDS

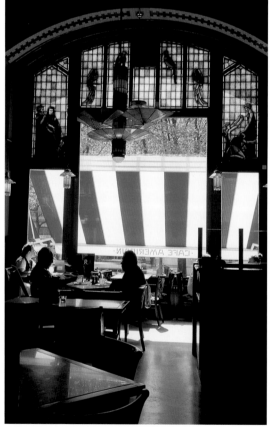

前頁圖 咖啡館和飯店都在19世紀初重建，建築師是威廉‧克洛霍特，呈現出新藝術風格，有著很大的鉛條窗、雕刻和裝飾性的拱形天花板和裝潢。

右圖 咖啡館裡的吊燈和壁畫都是1920年代裝飾藝術作品，中間的櫃台擺著咖啡機、鮮花和糕點，讓這家大咖啡館散發出親切感。飯店和咖啡館最近作過整修。

阿姆斯特丹的
其他咖啡館

朱瓦特咖啡館(Café de Zwart)與盧森堡咖啡館(Café Luxembourg)只相隔兩間房子，位於擁有知名的雅典娜書店(Athenaeum)和新聞中心的廣場上，如今已經篡奪了亞美利加咖啡館曾扮演的角色，目前稱作「作家咖啡館」。

位於碼頭區的新咖啡館是VOC咖啡館。VOC是「荷蘭最重要的咖啡進口公司」(荷蘭東印度公司的縮寫)──荷蘭是最早以資助咖啡貿易公司向海外擴展國土和貿易的歐洲國家之一(僅次於葡萄牙和西班牙)。這家咖啡館在北美人士中尤為出名，因為探測紐約哈德遜河的亨利克‧哈德遜(Henrik Hudson)，就是從這附近展開他的歷史性冒險航程。

霍普咖啡館(Café Hoppe)，是荷蘭最古老的咖啡館之一(創立於1670年)，一直是藝術家聚集的地點。類似的咖啡館還有韋林咖啡館(Café Welling)、丹吉格咖啡－餐廳(Café-Restaurant Dantzig，在第二次世界大戰期間十分出名，距歌劇院只有50公尺)、布霍華斯特咖啡館(J. W. Brouwersstraat，距音樂廳很近)，另外還有兩間時髦的咖啡館，分別是嘉倫咖啡館(De Jaren)和伊格布華德文學咖啡館(De Engelbewaarder Literary Café)。

在自由、開放的阿姆斯特丹，咖啡館傳統已經出現重大改變，因為這個城市已經准許開設「大麻咖啡館」。有些觀光客可能會驚訝地發現，「咖啡館」的菜單上除了各種咖啡之外(事實上，有些咖啡館根本不供應咖啡)，還列出各式各樣的大麻。這樣的改變，使得老式咖啡館裡的那些儀態優雅的客人，和今天這些衣著隨便、拿著大麻吞雲吐霧的客人，形成極強烈的對比。

上圖　裝飾圖案的瓷磚地板，正好可以配上拱形天花板。棕櫚樹和間接照明的燈光，使得店裡的桌子和牆上的畫顯得十分溫馨。

克勞斯‧曼(Klaus Mann)──諾貝爾文學獎得主托瑪斯‧曼的兒子──在1933年離開德國，到阿姆斯特丹定居，主編反納粹雜誌《雜談》(Sammlung)。在這家咖啡館裡，克勞斯‧曼遇到布拉克(Mennoter Braak，1902-1940)，後者在流亡文學的辯論中扮演重要角色，並且全力對抗所有形式的法西斯主義和國家社會主義。布拉克是知名的荷蘭社會哲學家，他創立一個文學討論月會，後來又成立「警覺委員會」(Comite van Waakzaamheid)，擁有「荷蘭文學的良心」美譽。1940年德國入侵荷蘭時，他結束了自己的生命，當時才38歲。

亞美利加咖啡館是阿姆斯特丹聲望最高的咖啡館，進行過大整修。不過，從1980年起，它便不再是文人經常造訪的地點。

皇家咖啡館

倫敦，英國

Café Royal

68 REGENT STREET
LONDON, ENGLAND

「英國人天性不喜歡在公共場合表現友善，」英國象徵主義詩人亞瑟·西蒙斯(Arthur Symons)如此說。在「世紀末」文學的眾多人物中，西蒙斯最熱衷於向他的同胞們解釋法國文化和文學。他的朋友和詩人同伴厄尼斯特·道生(Ernest Dowson)接著說：「在倫敦，我們不能向別人朗誦自己的詩，在巴黎則可以。」而最能夠讓英國人拋棄沉默寡言天性的地方，莫過於皇家咖啡館了。「如果你想要看到最像英國人的英國人，」演員及劇院經理赫伯特·畢爾波特里爵士(Sir Herbert Beerbohm Tree)說，「那就到皇家咖啡館去，因為他們在那兒拼命想要表現得像個法國人。」皇家咖啡館比一些學者更前衛，吸引了許多王公貴族和文學界的領袖人物，它的全盛時期在1880年代到1939年第二次世界大戰開始前。

皇家咖啡館在1863年開幕，本來只是位於玻璃屋街(Glasshouse Street)

上一家有供應餐點的小咖啡館，當時名尼可斯咖啡餐廳(Café Restaurant Nicols)，兩年後才搬到攝政街(Regent Street)目前這處較為豪華的現址。後來，攝政街改建，皇家咖啡館所在的那幢大樓也跟著改建，成為有好幾層樓的大廈，裡面有一間供應法國美食的小餐廳、一間撞球間，還有幾間豪華的宴會廳〔這兒曾經舉辦多次豪華的慶祝宴，包括替雕刻大師羅丹(Auguste Rodin)舉行的豪華宴會〕。國家運動俱樂部仍然還在這兒聚會，「共濟會所」(Masonic Lodge)和其他團體也都租這兒的宴會廳舉行年會。

右圖　19世紀下半葉一些最偉大的作家，都曾經進出皇家咖啡館位於攝政街的這個門口大廳。

咖啡館一樓大門上的「N」字皇家徽章，指的並不是拿破崙，而是「尼可斯」，也就是這家咖啡館的原老闆——丹尼爾·尼可斯·泰維農(Daniel Nicols Thevenon)。客人穿過這扇優雅的大門後，就會進入到華麗有如皇宮的咖啡館，有著蝕刻玻璃、斜面鏡子和雕花木牆板。裡面的餐廳被描述成是愛德華頹廢時代的一顆明珠，天花板有手繪圖畫，繪的是神話場景。

皇家咖啡館的常客名單，讀起來就像是歐洲文學的名人錄，包括1890年代的唯美主義者和詩人：法國抒情詩人魏倫和蘭波曾經在這兒爭吵；亞瑟·西蒙斯回憶起，在骨牌廳裡「那些狂熱的夜晚，和火熱的中午」；法蘭克·哈里斯(Frank Harris)、喬治·摩爾(George Moore)，以及奧伯利·比亞茲萊（Aubrey Beardsley，在這兒演奏鋼琴），則為這兒增添了一些淫穢的氣息。其他的名人顧客包括阿諾·班尼特(Arnold Bennett)、柯南·道爾(Arthur Conan Doyle)、卻斯特頓(G. K. Chesterton)、奧古斯都·約翰(Augustus John)、蕭伯納、惠斯勒、葉慈(W. B. Yeats)。維吉妮亞·尼柯森(Virginia Nicholson)回憶說，「如果奧古斯都·約翰在那兒（他通常都會在那兒），他一定會替大家付帳。」皇家咖啡館是藝術家的社交俱樂部，是文學論壇，更是作家的工作室。一些手稿和合約，經常在這兒的大理石桌面交易或簽字。

關於這家咖啡館的故事很多，其中最著名的，可能是憤怒的昆士伯利侯爵(Marquess of Queensberry)在他的兒子「波西」·道格拉斯和王爾德在這兒會面之後，怒氣沖沖地衝進來質問。被侯爵這麼鬧過幾次之後，王爾德忍不住寫信給他這位年輕的女性化朋友說，「你的父親又來鬧事了——在我們見過面後，他衝進皇家咖啡館大聲質問。」由於王爾德遭到控告和被審訊，使得媒體把這家咖啡館描繪成是雞姦者的巢穴。有一天，法蘭克·哈里斯和蕭伯納在皇家咖啡館用餐，王爾德突然走進他們的私人包廂，坦誠地和他們討論他的官司。哈里斯告訴他，他控告昆士伯利侯爵破壞名譽的官司會落敗。如果王爾德按照哈里斯當天給他的建議，在他的毀謗官司失敗，且因再被反告傷風敗俗行為而被警方開始調查前，就趕快離開倫敦，逃往巴黎，那麼，他的下半生將會完全不一樣。

上圖 皇家咖啡館是英國最值得尊敬的文學聚會場所之一，樓上有多間私人小餐廳，這是其中之一。

左圖 王爾德和他的愛人艾弗萊德（波西）·道格拉斯〔Lord Alfred ('Bosie') Douglas，1870-1945〕。他們曾經鬧出醜聞，被道格拉斯的父親昆士伯利侯爵指控雞姦，王爾德於是控告道格拉斯的父親。

結果，王爾德後來被判入獄服刑兩年，最後流亡法國。在這段期間，皇家咖啡館的感受最深，但這項醜聞並沒有嚇走咖啡館的那些文學家常客。大戰爆發前，著名文藝團體「布倫斯伯利文藝圈」(Bloomsbury Group)的成員是這兒的常客，包括維吉妮亞‧吳爾芙(Virginia Woolf)、佛斯特(E. M. Forster)和凱恩斯(John Maynard Keynes)，另外，還有席特維爾斯姐弟(Sitwells)、馬利內提(Marinetti)和他的義大利未來派畫家們，以及他的英國仰慕者路易斯(Wyndham Lewis)和漩渦派畫家。

詩人狄倫‧托馬斯(Dylan Thomas)坦承，他曾經到皇家咖啡館裡「偷偷瞧一眼」，看看能不能看到那位「文學巨人」。美學家、文學評論家和詩人休姆(T. E. Hulme)可能會和評論家杜克斯(Ashley Dukes)一起坐在咖啡館裡。其他人的批評可能更具殺傷力：勞倫斯(D.H. Lawrence)在他的《戀愛中的女人》(*Women in Love*，1921年)中，將它

形容為「龐芭都咖啡館」(Pompadour，龐芭都夫人是法王路易十四的情婦)。第二次世界大戰後，詩人貝傑曼(John Betjeman)看見年老的亞瑟‧西蒙斯坐在皇家咖啡館裡，「很老，很是神氣活現。」後來，一位新聞記者報導，他在皇家咖啡館用餐時，看到人群中有史帝芬‧史賓德(Stephen Spender)、伊許伍德(Christopher Isherwood)，亨利‧摩爾(Henry Moore)、哈洛德‧尼柯森爵士(Sir Harold Nicolson)和肯尼斯‧克拉克爵士(Sir Kenneth Clark)。

皇家咖啡館的豐富歷史被記載在許多書籍、繪畫與回憶錄裡。1954年，旅館鉅子查爾斯‧福特(Charles Forte)接手這家咖啡館，把它改變成他的美食帝國的展示櫥窗。有幾本著作在1965年提到這家咖啡館的百年生日。皇家咖啡館現在隸屬於法國美麗殿飯店集團(Le Meridien)，倫敦的美麗殿飯店則位於皇家咖啡館附近的皮卡利(Piccadilly)。

上圖　皇家咖啡館的巴洛克式烤肉餐廳，是城裡最迷人和壯麗的餐廳。英國時尚攝影大師塞席爾‧畢頓(Cecil Beaton)，形容這是倫敦最美麗的房間。它那維多利亞式的莊嚴、華麗，全都表現在鍍金的鏡子和手繪天花板上。

凱特勒斯餐廳

倫敦，英國

Kettners

29 ROMILLY STREET
SOHO
LONDON, ENGLAND

除了豪華的皇家咖啡館之外，其他的倫敦老牌咖啡館都沒有生存下來。今天，作家們坐在家裡的電腦前寫作，或是到酒館及俱樂部和朋友見面。然而，在以往那些咖啡館裡，凱特勒斯（Kettners）還是能夠生存到今天，因為它本身已經有所改變，能夠迎合現代顧客的需求。這家咖啡館是1867年（在皇家咖啡館開幕後不久）由拿破崙三世的廚師奧古斯特・凱特勒（Auguste Kettner）創立，和攝政街上的其他咖啡館一起分享那些最著名的客人，包括愛爾蘭劇作家王爾德。但它的顧客名單還包括很多其他名人，包括花花公子國王愛德華七世。

前頁圖　三層樓的凱特勒斯餐廳，創立於1867年，地點在倫敦蘇活區羅密利街(Romilly)和希臘街(Greek)的轉角處，這兒是倫敦的藝術家區，離劇院區很近。

右圖　這是主餐廳，它的鏡子、彩繪牆壁和天花板，全都很小心地保存下來，面向兩邊街道，都開著窗子。進門後左手邊舒適的小吧台和絨布扶手椅，當年深深吸引了王爾德。

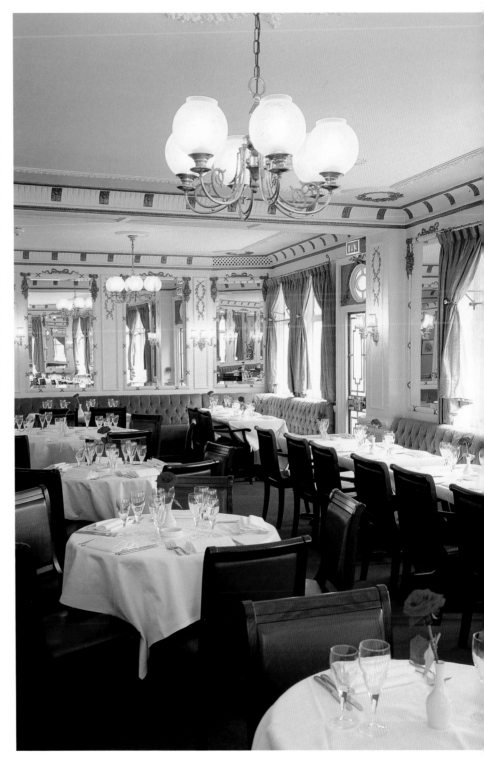

經過幾次易手，凱特勒斯咖啡館最近被彼得‧波若特(Peter Boizot)買下，他是知名的歐洲連鎖餐飲業者Pizza Express集團的創辦人，整間咖啡館也重新粉刷和整修，但保留了三層樓的室內裝潢(有人將它稱為「優雅頹廢的三層樓」)。人們仍然可以從目前已經整修過的建築物和室內裝潢裡，看出它原先是一處多麼豪華的場所，即使它周遭原來的老式咖啡館都已經改成酒館和酒吧。

今天，凱特勒斯咖啡館裡有一個香檳吧、一個葡萄酒吧、一間鋼琴室，和八間私人小餐室。客人可以在吧台前喝酒，坐下來吃披薩、喝香檳，或者週日和家人來這兒用餐。

次頁圖　這是凱特勒斯餐廳八間私人小餐室中的一間，目前提供給私人舉行餐會，原來的窗戶和木板牆都保存得相當完整。

左圖　凱特勒斯餐廳的酒窖有豐富的藏酒，已經有一個半世紀的歷史。

英國咖啡館的全盛時期

英國咖啡館時代自17和18世紀起，一共持續了一百多年——這段時期也同時見證了英國文學成就開花繁榮的盛況。歷史學家宣稱，咖啡館幫助滋潤了這些文學天才的出現。每天下午三點，英國桂冠詩人德萊頓固定在大羅素街(Great Russell Street)1號的威爾咖啡館

詩人艾迪生在巴登斯咖啡館內，時間大約在1720年。

(Will's Coffee-House)發表批評性評論，他在那兒定下的標準，影響與提升了往後一個世紀的文學。德萊頓於1700年去世，在他死後十幾年，巴登斯咖啡館(Button's Coffee-House)成為《旁觀者》(The Spectator)、《衛報》(The Guardian)和《閒談者》(Tatler)這些雜誌的總部，同時也是它們的撰稿人和讀者聚集的場所，包括詩人艾迪生、斯蒂爾、斯威夫特和波普。約翰生(Samuel Johnson)和他的文學俱樂部(Literary Club)在包頭結(Turk's Head)咖啡館聚會，斯威夫特則在聖詹姆斯咖啡館(St James's Coffee-House)出入。個別團體在特定場所聚會：法國人固定聚集在吉

艾斯(Giles)咖啡館，蘇格蘭人則群集在森林(Forest)咖啡館；律師在南杜(Nando)或希臘人(Grecian)，保險經紀人集中在賈拉威(Garraway)咖啡館，學術界人士則在楚比(Truby)或兒童(Child)咖啡館；維新黨員在聖詹姆斯聚會，保皇黨則在可可樹(Cocoa Tree)；賭徒聚集在懷特(White)咖啡館，軍人在老人(Old Man)，商人和銀行家則全聚集在洛伊德(Lloyd)咖啡館。

另外，據《旁觀者》報導，有幾家咖啡館是由「婦女會成員經營」。像這樣的名單，意味著這些咖啡館的客人都是大城市的各社會階層人士，同時也預告了18世紀末期純男性俱樂部的出現，更進一步確定了英國人在生活上的階級化。到了19世紀中葉，成為英國全國家庭飲料的並不是咖啡，而是茶，位於海灘街的湯馬士‧唐寧咖啡館(Thomas Twining)開始完全只供應茶，是為目前舉世聞名的茶公司的基礎。

Café A Brasileira

RUA GARRETT 120–122
LISBON, PORTUGAL

巴西女人咖啡館

里斯本，葡萄牙

巴西女人咖啡館（也稱作 Brasileira do Chiado），是這座海邊首都城市最著名與最多客人的作家咖啡館。偉大的詩人費南多‧貝索亞(Fernando Pessoa，1888-1935)真人大小的雕像，就坐在這家咖啡館的露天咖啡座區，看著來來往往的客人。這家咖啡館有著綠色與金色裝飾的新藝術風格門面、木頭椅、銅扶手、鏡牆，和長長的橡木吧台，看來像是來自另一個時代。大吊燈照亮了雕刻精美的天花板。咖啡館外面，咖啡桌擺在黃色的太陽傘下，無論白天或晚上，都有客人坐在那兒望著路過行人。從1920年代開始，巴西女人咖啡館就一直供應分量少而味道濃烈的咖啡，以及糕點。雖然1988年的一場大火燒毀了本地區許多建築，但這家咖啡館仍如原來的模樣。

它的位置就在一個地鐵站上，靠近一所大學，這使它的咖啡館和露天咖啡座永遠都空不下來，觀光客和學生互爭座位。里斯本大學文學院的1,300名學生，幾乎每天都會步行或搭電車經過這兒，為這個地區增添活力。咖啡館內供應國際性的報紙和雜誌。

葡萄牙文學界將巴西女人咖啡館當作是主要的聚會場所。貝索亞，這位葡萄牙最偉大的20世紀詩人，也是這家咖啡館的常客，他在這兒享用苦艾酒和濃咖啡。他喜歡喝分量少、又濃又甜的咖啡，而且菸不離手。貝索亞通曉多國語言，且了解多國文化，同時用葡萄牙文和英文寫作。他是現代葡萄牙文化的巨人，和朋友一起發行了文學評論《奧費斯》(Orpheus)。

貝索亞的銅像就坐在咖啡館的大門前，表情相當生動。這座銅雕像坐在一張咖啡桌前，旁邊有一張空的銅椅子，好像是在等人——等誰？每位帶著相機的觀光客都回答了這個問題。一位年輕的葡萄牙作家說：「如果我們能夠讓咖啡桌前的貝索亞銅像變回他本人，他會再要一杯白蘭地，再點一杯咖啡，並點上他今天的也許是第七根香菸。如果他心情很愉快，他會用他的聰明智慧批評這個世界，並且用他的精明頭腦使我們讚歎不已。有人說，他為人十分風趣。」

另外有個地方也紀念貝索亞，那是在傑洛尼莫斯(Jerónimos)修道院的迴廊，有一根大理石柱，刻著他用四個假名寫的詩句。1985年，他的遺體埋葬在這處迴廊的石柱下。貝索亞有一幅醒目的畫像則懸掛在現代美術中心(Centre of Modern Art)。在巴西女人咖啡館和里斯本的其他咖啡館裡，也可以看到他的畫像和照片，但巴西女人咖啡館為他這位客人製作的雕像，似乎是對他最好的紀念。

貝索亞希望全世界都知道，里斯本是一座多麼偉大的城市。他在預言式的偉大詩篇裡，悲歡葡萄牙的命運，同時重建里斯本神話式的地位：「一切消散無蹤，片骨無存，哦，葡萄牙，你已成雲霧。」跟愛爾蘭詩人葉慈一樣，他譜出自己的神話，並且受到異教魔法師艾利斯特‧克勞利(Aleister Crowley)的影響。他死時只有47歲，但他的完整手稿一直到1980年代才出版。他的所有作品都可以在FNAC書店找到，從巴西女人咖啡館往下走幾步，就會來到這家書店。

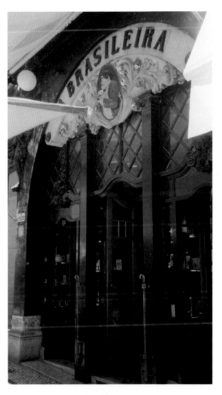

左圖　在暖和的天氣裡，巴西女人咖啡館大門上的木雕作品，會被露天咖啡座上方的黃色遮陽篷擋到。

前頁圖　詩人費南多‧貝索亞，葡萄牙文學與這家咖啡館的守護聖徒，坐在這兒看著來來往往的街頭過客，也歡迎著葡萄牙的作家、附近大學的大學生，以及帶著相機的好奇觀光客，這些觀光客都會坐上他雕像旁的椅子，與他合影留念。

葡萄牙的其他咖啡館

里斯本的咖啡館風潮，可以回溯到18世紀。受到義大利的影響，全盛時期在1900到1930年之間。拉席亞迪歐(Conté de Laxiadio)說過，他的國家是從咖啡館治理的。目前尚存的歷史最悠久的咖啡館是馬丁諾 (Martinho da Arcada)，創立於1782年，原名是中央咖啡館(Café Central)，是貝索亞上門的第一家咖啡館。這家咖啡館現在名叫馬丁諾咖啡餐廳(Café Restaurant Martinho da Arcada)，它的宣傳明信片便是貝索亞坐在這家咖啡館裡的照片，牆上掛著貝索亞1928年護照的放大影本、詩作，以及一幅尼蓋洛斯(José de Almorda Negeiros)1913年的畫作，畫的是貝索亞坐在咖啡桌前。今天，在這家咖啡餐廳裡，還繼續進行著文學辯論和討論，雖然它所在的廣場還有巴士和電車經過，但已經不再是里斯本的市中心。

莊嚴咖啡館(Majestic Café)，是葡萄牙第二大城奧波多(Oporto)的國家紀念性建築，同時也是葡萄牙最重要的文學咖啡館，因為詩人費洛(Antonio Ferro)在1922年（也就是這家咖啡館成立後的第二年）對它的讚頌而聞名。這座城市裡的一位重要人物是航海家亨利(Henry the Navigator)，他似乎是這座城市的形象代表人物，甚至也影響到語言：他為了養活他麾下的所有水手，將城裡生產的全部東西都作為出口，除了牛胃之外，因此城裡的居民甚至自稱為「吃牛胃的人」(the tripe-eaters)。莊嚴咖啡館的地址是聖卡塔利納路(Rua Santa Catarina)112號，十分雄偉，在它的大鋼琴後方還有個後院天井，同時，在人行道上還有一個露天咖啡座區。但吸引人們流連忘返的，則是它那新藝術風格的室內裝潢：鏡子、金色裝潢、大理石桌面、拱形的雕花天花板，微笑的天使從上俯視著下面坐在電腦前寫作的作家。

葡萄牙的每個村莊似乎都有咖啡館，其中大部分都鋪著傳統的藍色裝飾地磚。

商業咖啡館

馬德里，西班牙

商業咖啡館創立於1870年12月26日，是馬德里持續營業的最古老咖啡館。在20世紀大部分的時間裡，都由康垂亞斯(Contreras)家族經營。在漫長的佛朗哥(Franco)時代，此地爆發西班牙第一波反對佛朗哥統治的示威活動後，商業咖啡館就成了知識分子的避難所。即使在那之前，商業咖啡館就已經很受那些貧苦作家們的歡迎，甚至到了今天，這家咖啡館也仍瀰漫著自由浪漫的氣息。當年，這家咖啡館吸引許多前衛人士、飛行員和藝術家，今天它則吸引著外國年輕人，不管是藝術家或學生。

商業咖啡館位於一條繁忙的迴旋道上，交通流量很大，幸好在附近的畢爾包(Bilbao)地鐵站有一座很高的噴泉，增添了幾許優雅氣息。路口和咖啡館四周都是書報攤。咖啡館內部裝潢十分宏偉，但現在已經有點頹敗，包括大理石樓梯、地板瓷磚、柱子和大鏡子。方形木桌的造型樸素，目前咖啡館內的客人，和一個世紀前並沒有什麼不同，都是來這兒喝咖啡和閱讀書報。商業咖啡館一直驕傲地抗拒著時代潮流，一百多年來並沒有太大改變。

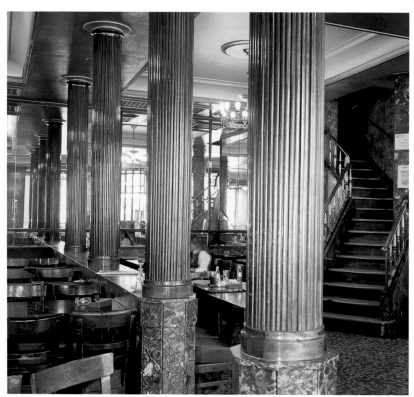

左圖　許多小說裡都這樣描述它，這家美麗、珍貴的咖啡館，一樓大廳是挑高的天花板，上面垂掛著吊燈，厚重的木桌、柱子、鏡牆等，散發出舉世聞名的知識分子氣息。

次頁圖　從1903年起，這家咖啡館都由同一個家族經營。進門入口的曲線型吧台通常都有很多客人，是這家典型都會咖啡館的最佳迎賓畫面。在這兒可以喝咖啡，配上油炸圈餅；或是點杯雪利酒，然後來點tapas（西班牙小菜）。

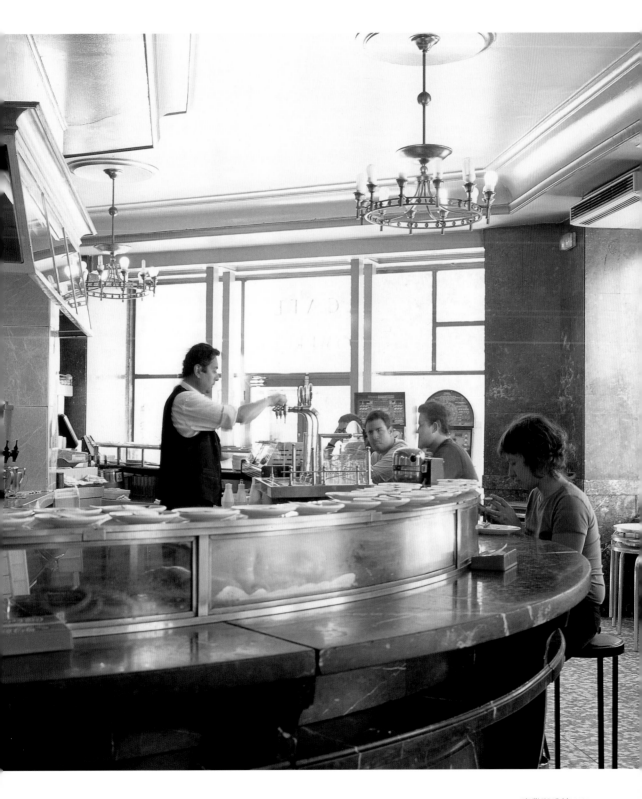

上圖 從這條繁忙的街上，可以俯瞰畢爾包花園(Glorieta de Bilbao)，大多數客人則較喜歡坐在咖啡館室內。坐在欄杆後面的一樓座位的都是常客，他們就在那兒下棋和玩西洋雙陸棋。

在現代世界中作出調整的最佳例子。前面的房間比較大，從窗戶望向外面的廣場，視野開闊。老年人會坐在這兒下西洋棋，或玩西洋雙陸棋，頭上的電風扇則轉個不停。牆上貼有一張布告說明，任何人只要坐下來下棋，就一定要馬上點一杯飲料。

商業咖啡館的客人包括電影導演路易·貝爾蘭加(Luis Berlanga)，以及1960和1970年代的多位作家，其中有阿爾德科亞(Ignacio Aldecoa)、阿爾卡塔(Manuel Alcáctar)和普里亞諾(César González-Priano)。最近的常客則有建築師與畫家穆諾茲(Rafael Escobedo Munoz)，以及迪亞戈(Gerardo Diego)。這兒的菜單上列出十幾位知名客人，包括電影導演、演員約翰·麥可維奇(John Malkovich)、表演藝術家賈梅茲(Celia Gámez)、音樂家穆諾茲·羅曼(Munoz Román)、鬥牛士、政治家和大學教授──這是貨真價實的馬德里知識分子和藝術家的名人錄。

對這家咖啡館的絕佳描述，出現在裴瑞茲·加爾多斯的小說《福都納塔和賈辛塔》（Fortunata y Jacinta，1887年）中所描述的一個社交場面：「房間裡滿滿都是人，空氣濃得幾乎令人窒息，濃得好像你可以咀嚼它，周遭像蜂窩一樣發出極喧鬧、震耳欲聾的聲音……璜·巴布羅·魯文(Juan Pablo Ruvin)覺得一點精神神也沒有，除非他花上半天或將近一天待在咖啡館裡。」西班牙的諾貝爾文學獎得主卡米洛·何西·塞拉(Camilo José Cela)在中篇小說《藝術家咖啡館》（Café de Artistas，1953年）中，描述進入這家咖啡館的一扇旋轉門後，就彷彿進入一齣小型人生戲劇的舞台。今天，人們必須經由大而熱鬧的吧台進入咖啡館內，映入眼簾的是一架咖啡機和架上的報紙，向左邊望去，則是很大的接待區和會議區，客人可以獨自一人在這兒喝咖啡和閱讀，或是和朋友見個面，聊聊天。

「西班牙人是地球上最喜歡說話的民族。在我們的咖啡館裡，太陽底下的任何事情都是談話的好題材，」小說家裴瑞茲·加爾多斯(Pérez Galdós)如此說，他是第一位描述這家咖啡館的作家。樓下的房間仍然會舉辦傳統研討會，即將在咖啡館內舉行的會議清單，都會張貼在大門裡面左邊，研討會的內容則可以在網際網路上瀏覽，網址是www.margencero.com。

走上大理石台階，看到的是一些較小的房間。最後面的一間房間提供連接網路的網路世代服務──這是古老咖啡館

東方咖啡館

馬德里，西班牙

Café de Oriente

PLAZA DE ORIENTE 2
MADRID, SPAIN

東方咖啡館與商業咖啡館一樣優雅和老舊，最初本是聖芳濟修會一座Descalzos（意思是赤腳）教派的修道院，由菲利普三世(Felipe III)在1613年所興建。目前的建築則是一棟美麗新穎（1982年所建）、但外表老式的咖啡館與餐廳。咖啡館面對著皇宮(Palacio Real)，而從咖啡館外面的露天咖啡座向左邊往下走，就到了阿穆德娜聖母大教堂(Almudena Cathedral)；右邊鄰居是灰色的皇家劇院(Royal Theatre)和歌劇院，觀眾在表演前和表演後，都會被這家咖啡館的明亮燈光及歡迎氣氛吸引上門。整體來說，這家咖啡館和歌劇院在新月形的廣場上相當醒目，並且隔著青綠的公園與皇宮遙遙相對。

右圖　東方咖啡館所在的這幢造型優美的長廊商場，也包括了它隔壁的歌劇院，使得這家咖啡館成為歐洲最豪華的咖啡館之一。綠色廣場的中央是一尊菲立普四世國王騎馬的雕像，設計者是名畫家維拉斯奎茲(Velazquez，1599-1660)。

跟巴黎的和平咖啡館一樣，今天的東方咖啡館深深吸引著高收入客群。西班牙新維多利亞時代風格的設計裝潢，讓人聯想到東方特快車車廂與歷史性的豪華郵輪。裝飾華麗、燈光強烈的大吊燈、高級木材、寬敞的露天咖啡座，以及供應各種咖啡的藝術風格菜單，使得東方咖啡館成為馬德里最讓人印象深刻的咖啡館。

前頁圖　玻璃地板下是地窖，安置著1613年在這處地點興建聖芳濟修會修道院時所挖出的陶器和手工藝品。

上圖　東方咖啡館底下第二間拱形天花板的地窖，目前被改裝成餐廳和博物館。

過去，作家們通常在咖啡館底下的私人沙龍裡聚會，這是一間小房間，有著高挑的磚造天花板和拱門，這使得他們的討論更增添幾許私密性與戲劇性。今天，這間雅致的地窖已經化身為評價很高的餐廳。而原來的文學討論會則變成氣氛友好的聚會，比較隨興，不再那麼正式，夏天時在戶外露天咖啡區進行，如果是冬天午後，則在室內進行，並有鋼琴演奏。

1924年，畫家達利在東方咖啡館利用墨汁畫了一幅西班牙最偉大的詩人羅卡(Federíco García Lorca)的畫像。完成後，他在畫上簽名並寫上日期，註明畫中人物的身分。東方咖啡館的另一位客人是很受愛戴的鬥牛士，在他的哀悼會上，羅卡寫下他最著名的一首詩：〈哀悼桑契士‧梅希亞〉(The Lament of Ignacio Sánchez Mejías)。

占據大樓裡最靠近歌劇院角落的，就是咖啡館的酒吧，以供應酒類為主。地下室的宴會廳，也可以從東方咖啡館樓下的餐廳進入，是十分華麗的大廳，餐桌擺在玻璃地板上。這裡實際上是一間博物館，既是考古博物館，也是藝術博物館。玻璃地板下，可以清楚看見古代廢墟以及積滿灰塵的藝術品，例如花瓶、陶器等，這些都是1613年興建的聖芳濟修道院時保存下來的遺蹟。牆上則可以看到許多紀念物，是那些極具創造力的客人們公開或私下留下來的：過去和現在的作家、演員和畫家的畫作與簽名，他們曾經在這兒以及隔壁房間裡聚會。這兒是一座貨真價實的寶庫。

想要獲得與這兒類似的地下洞穴和豐富的文學歷史氣氛，應該也要去拜訪馬德里最著名的文學餐廳（海明威十分讚賞它的烤乳豬）：創立於1725年，位於庫齊里埃洛斯路(Cuchilleros)17號的波亭餐廳(Restaurante Botin)。

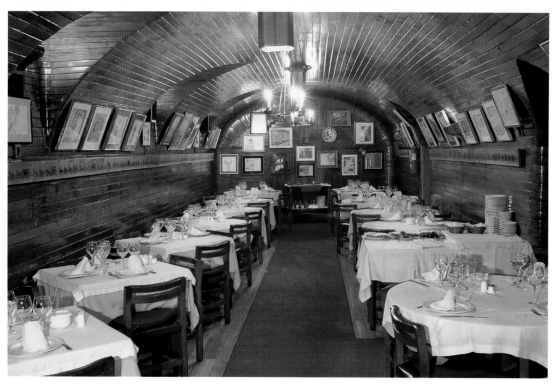

希洪咖啡館

馬德里，西班牙

Café de Gijón

PASEO DE RECOLETOS 21
MADRID, SPAIN

馬德里最原始的文學咖啡館就是希洪咖啡館，以扮演知識分子聚會場所的角色而聞名。這家咖啡館保存了18世紀「特圖利亞」(tertulia)的傳統，「特圖利亞」即是「文學圈」，意指一種歡樂、隨興的文學討論團體。馬德里的夏天很漫長，因此有很多露天咖啡座：希洪咖啡館的露天咖啡座，甚至擴大到兩條街道中間的行人徒步區，這是馬德里這座首都城市的傳統，也是因應天氣而形成。

走進咖啡館大門，就會看到一位當地人，艾豐索先生(Señor Alfonso)，他在店裡販賣香菸、國際性雜誌和報紙（以及咖啡館的歷史簡介）。一旦進入店內，將會看到有灼燒痕跡的座椅，透露出它們已經使用超過一世紀。充滿古老歷史和文化，以及濃濃的菸味，這家咖啡館如此樸實的風味，確實讓初次造訪者深深著迷。「培培」布里托先生(Don 'Pepe' José Lopez de Brito)，被尊稱為馬德里咖啡館的「伯爵」，好幾年來都站在吧台後方和客人聊天，並且指揮希洪咖啡館的整體營運。他和妹妹瑪莉莎(Marissa)是這家咖啡館經營者的第三代，緊緊守護著馬德里這處大咖啡館傳統的最後據點。

　　希洪咖啡館位於馬德里市中心的雷克列托斯街(Paseo de Recoletos)，這是政府部會與銀行林立的上流社區。這家咖啡館是1888年由一位名叫哥梅茲(Don Gumersindo Gomez)的奧地利人所創立，1913年，咖啡館易主，條件是必須繼續以咖啡館的型態營業，且必須沿用原來的店名，而這個店名也為希洪這個城市（以及馬德里市）帶來榮耀。某些歷史學家把它的創立年代定為1916年，因為這一年是希洪咖啡館在新店東的主持下重新營業。

　　希洪咖啡館第一波的光榮年代，是從19世紀末直到1930年代初——這段時期稱為「馬德里波希米亞」(Madrilenian Bohemian)時期。在這段時期內，兩個世代的作家在此地聚會，也有一些「文學圈」的團體在這兒進行文學討論會。

　　第一個文學團體是「世紀末」團體，這些人包括魯本‧達里歐(Rubén Darío)，他是20世紀拉丁美洲現代主義詩人，還有巴布羅‧聶魯達(Pablo Neruda)，他是拉丁美洲最知名的20世紀詩人與散文家。第二個文學團體是「98世代」(Generation of '98)，它的成員包括阿索林〔Azorín，小說家魯伊茲(José Martínez Ruiz)的筆名〕、小說家皮歐‧巴洛加(Pío Barója)和詩人安東尼歐‧馬查杜(Antonio Machado)。同樣出名的人物還有因克蘭(Ramón del Valle Inclán)，他是著名的劇劇家，文字技巧嫻熟且具強烈的社會諷刺性。因克蘭可能是希洪咖啡館最具代表性的文學人物，因為他是確確實實的咖啡館作家。

希洪咖啡館的其他著名顧客，包括小說家加多斯(Benito Pérez Galdós)和塞拉(Camilo José Cela，以粗獷的現實主義寫作風格聞名)。塞拉於1951年完成的小說《蜂房》(La Colmena)中，故事情節都是圍繞著一間咖啡館進行，並且將這家咖啡館描寫成是馬德里社會的縮影。另一位常客是屬於「27世代」團體的羅卡，他是二十世紀西班牙最偉大的詩人和劇作家〔《血婚禮》(Blood Wedding)作者〕，在西班牙內戰初期遭到處決。

希洪咖啡館的知名客人還包括劇作家阿拉巴爾(Fernando Arrabál)和電影製片人布紐爾(Luis Buñuel)，另外還有達利和海明威。海明威當時和很多作家在西班牙，另外還有很多軍人，以及跑來採訪內戰新聞的記者。當時海明威還覺得店裡的客人很勢利眼，如果是在今天，店裡那些壞脾氣的暴躁作家，可能更會讓他火冒三丈。

上圖　博物館裡珍藏許多美酒，等待顧客挑選。

次頁圖　西班牙超現實主義畫家達利是這家咖啡館的常客，他常在咖啡館裡素描，還在咖啡館牆上留下他的自畫像。

希洪咖啡館在1940和1960年之間再度出名。當時，在佛朗哥的統治下，其他傳統咖啡館不是關門，就是改變經營型態，因為經營咖啡館很難獲利（太多人只點一杯咖啡，就坐上好幾個小時）。內戰結束後，知識分子開始到希洪咖啡館進行社交聚會，主要是討論藝文活動，而不是政治。新劇開演、其他文化活動，以及晚宴，替這家咖啡館以及附近的美術劇院(Teatro de Bellas Artes)咖啡館，帶來了各式各樣的客人。

曾經一度謠傳，希洪咖啡館可能會被迫關門，但幸運的是，在度過一段不穩定的時期後，這家咖啡館還是活了下來，且一直撐到今天。在創立100多年後，它依舊繼續開門營業。樓下的希洪大咖啡館博物館(El Museo del Gran Café Gijón)，擁有可供團體舉行討論會的長桌子，拱形木頭天花板和牆板上則掛滿各種紀念物。不像一般咖啡館都是懸掛知名藝文人士家的簽名照，這兒可是知名客人的自畫像、詩作和稱讚這間咖啡館的個人留言。一位作家一開頭就則引用葡萄牙詩人貝索亞的詩句，並在結尾建議：「且讓我們用愛情來取代味覺吧。」

「時間已經很晚，所有人都離開了（馬德里）咖啡館，只有一位老人坐在電燈投射出的樹葉陰影中。白天時，街上灰塵很多，但在晚上，露水讓灰塵固定在地面，老人喜歡坐到很晚。因為他耳聾，現在很晚了，周遭很寂靜，讓他可以有不同的感受。」

海明威
〈清靜光明之地〉(A Clean, Well-Lighted Place)

馬德里的旁波咖啡館

20世紀初，西班牙一間很重要的咖啡館就是馬德里的旁波咖啡館（Café Pombo，1912至1925年），它和希洪咖啡館擁有許多共同的客人，這兩家咖啡館都舉行有百年傳統的「特圖利亞」文學或哲學討論會。一位歷史學家形容這些早期的咖啡館是謀反者的文化洞穴，就好像古雅典當年的情景：這些洞穴提供給藝術、知識分子、公共政策和文化界（包括鬥牛士）領袖使用。馬里亞諾·拉臘(Mariano José de Larra)是西班牙新聞先驅，同時也是咖啡館文化圈的英雄。在這兒聚會的最重要的團體，是以作家戈梅斯·塞爾納(Ramón Gómez de la Serna，1888-1963)為首，他是因克蘭的學生。塞爾納就在這家咖啡館的地下室〔名叫「旁波地窖」(Cripta de Pombo)〕創作了所謂的「哄亂」(Greguería)風格的短詩，並且成為西班牙抒情詩寫作不可缺少的部分，同時混合了諺語、幽默和散文詩。他在1918年完成兩冊作品集《旁波》(Pombo)，另外還寫了許多關於西班牙咖啡館的其他著作。他宣稱，旁波咖啡館是「如此獨一無二，就好像耶穌的『墓地』。」

四隻貓咖啡館

巴塞隆納，西班牙

Café Els Quatre Gats

MONTSIÓ 3 BIS
BARCELONA, SPAIN

1900年，畢卡索在這兒首次將他的藝術作品介紹給世人。這位天才屬於一個由加泰隆尼亞（Catalan，西班牙境內東北角的一個自治區）的畫家組成的團體，這個團體經常在這家咖啡館聚會，是當時「巴黎派」（École de Paris）美術運動在伊比利半島的重要分會。這些畫家與巴黎畫派之間的相互交流，共同創造出現代主義（Modernism）。事實上，在西班牙美術史上，這個世代的加泰隆尼亞畫家，全都被稱為「四隻貓團體」（Els Quatre Gats group），因為這家咖啡館和這些畫家的出現，正當巴塞隆納轉變為一個現代工業與商業中心時。

四隻貓咖啡館創立於1897年6月12日，在歡欣鼓舞的熱鬧氣氛中開幕。這家咖啡館的老闆是佩雷‧羅梅烏(Père Romeu)，他曾經在巴黎的黑貓酒店(Chat Noir)擔任服務生。他在這一行的合夥人是巴塞隆納商會會長馬奴耶‧吉羅那(Manuel Girona)，以及拉蒙‧卡薩斯(Ramon Casas)，其他幾位生意人也提供資金支援。第一張宣傳海報出自西班牙畫家魯西諾爾(Santiago Russiñyol)之手，海報上寫著，四隻貓咖啡館專門接待「高品味人士，這些人不僅需要世俗的滋養，精神上也同樣需要滋養」。

左圖　狹窄的巷弄通往這家磚造的哥德復古式咖啡館。這家咖啡館已經是歐洲咖啡館的地標，也是歐洲最特出和最有活力的咖啡館。西班牙美術史上幾位最著名的畫家，都是這兒的常客。

次頁圖　四隻貓咖啡館內有著傳統的加泰隆尼亞拱門、地磚，牆上掛滿畫作，讓訪客一眼就能看出這家咖啡館的背景：進入20世紀以來，這兒即是巴塞隆納的藝術中心。客人有時還會聚集在天井裡唱歌。

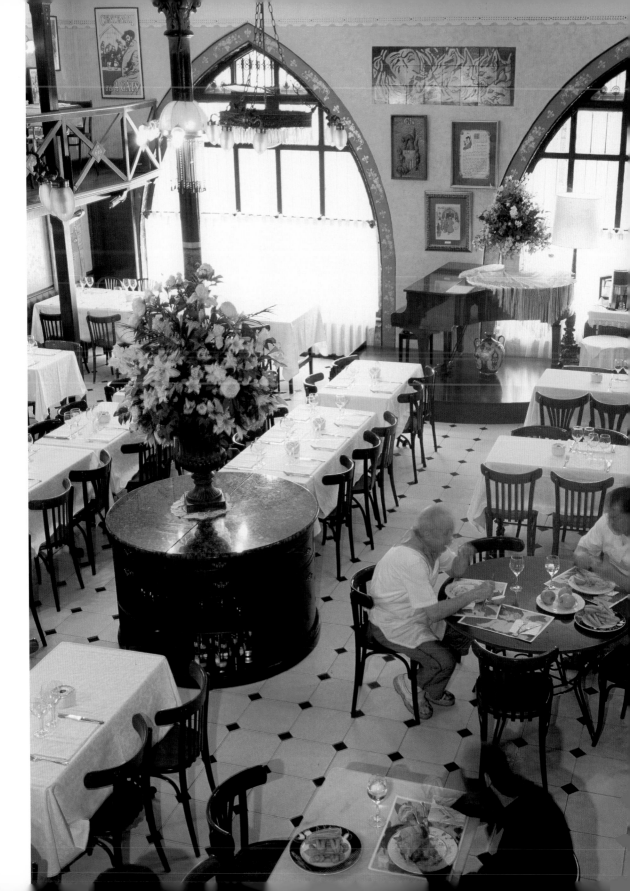

上圖　在四隻貓咖啡館五彩繽紛的前廳裡，牆上掛著它的創辦人和藝術家客人的照片（畢卡索、米羅、尤特里羅、高第），以及拉蒙・卡薩斯畫的腳踏車海報（已經被當作這家咖啡館的商標）。

「對於那些已經失去食慾的人來說，這兒是一家客棧；對那些無法回家的人來說，這兒是一個溫暖的角落；對那些想要尋求品味靈魂精萃的人來說，這兒是一處博物館；對那些喜歡葡萄棚架陰影以及葡萄汁的人來說，這兒是酒館和葡萄架；對於喜歡西班牙北部風情的人來說，這兒是哥德式啤酒店；對於熱愛南部的人來說，這兒是安達魯天井；對於厭倦我們這個世紀的人來說，這兒是長老教會、教堂；對於想要在它門內休息的人來說，這兒是友誼與和諧的中心。」

這家咖啡館建在一幢新哥德式的房子裡，座落在一處小廣場的角落。長形的咖啡館尾端被改建為展覽廳。這家咖啡館之所以取名為「四隻貓」(Els Quatre Gats)，當然是有意呼應巴黎蒙馬特那家著名的黑貓酒店，或是為了向黑貓酒店致敬，因為它的創辦人羅梅烏企圖要在巴塞隆納重新創造出蒙馬特的氣氛。店內的牆上掛滿各種畫作。1899年之前，畢卡索一直都是這兒的常客，在1900年，也就是他在這兒首次公開舉辦畫展的那一年，他又畫了現在已十分出名的

另一幅《四隻貓》的畫作和海報。

四隻貓咖啡館在1903年7月19日關門，雖然仍有一個團體繼續在這兒聚會，且一直持續到1936年，但這棟大樓最終還是因為年久失修而荒廢。1970年代，這家咖啡館以「四隻貓」的店名再度開門營業，報紙曾經大幅報導（這些報導現在被裝框掛在牆上），還特別提到畢卡索和他深感驕傲的加泰隆尼亞的畫家同伴。1989年，這棟龐大的深色建築全部整修完畢，一樓仍然是咖啡館，樓上則是餐廳區，四邊牆壁則被當作畫廊，客人可以在這兒喝酒和用餐，現場還有鋼琴演奏，客人常跟著一起唱歌。

咖啡館的前廳保留作為酒吧區，貼著美麗的瓷磚，擺著一架閃亮的咖啡機，上面還有四隻貓咖啡館的商標。從1995年起，這家咖啡館就經常舉辦文學聚會，並且出版一本雜誌。1997年是這家咖啡館開幕一百周年紀念，從那一年起，在酒吧區懸掛了一幅兩名男子共乘一輛雙人腳踏車的圖畫，同時，這一區的每個角落和牆上也全都貼上或懸掛雕刻、圖板、瓶子和裝框的畫作，其中最引人注目的便是創辦人佩雷・羅梅烏的畫作。

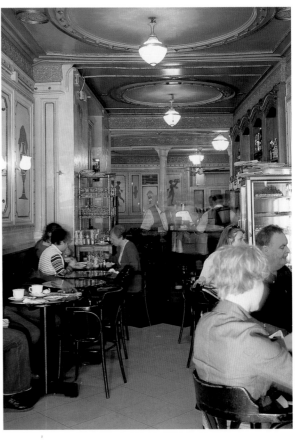

歌劇院咖啡館

巴塞隆納，西班牙

Café de l'Opera

LA RAMBLA DELS CAPUTXINS 74
BARCELONA, SPAIN

這家咖啡館在1876年開幕時，是一家專門招待巴塞隆納上流菁英的餐廳，今天則屬於每一個人，尤其是歌劇院的客人，以及在歌劇院裡表演的音樂家。男高音艾佛瑞多‧克勞斯(Alfredo Kraus)1992年在咖啡館的貴賓簿上簽名，多明哥(Placido Domingo)則於2005年2月8日造訪此地。威爾第歌劇海報掛滿樓上房間的牆壁，從樓上窗戶望出去，正好看到隔著蘭布拉大道(Rambla)的里西奧劇院(Liceu Theatre)。

這家盛名的兩層樓的咖啡館，現在名為歌劇院咖啡館，已經是國際知名的聚會地點，還享受著它往日的光彩風華。對西班牙人和加泰隆尼亞人來說都一樣，它既是國家歷史、也是地區歷史的一部分。國王阿豐索十三世(Alfonso XIII)、無政府主義者、政治家、工會領袖、作家、率性的藝術家、音樂家以及知識分子，都曾經進出這兒。三本貴賓簽名簿都簽滿了，顧客留言簿上也被客人寫下在這家咖啡館內的數百件軼事趣聞。以演出布紐爾導演的影片而聞名的西班牙演員費蘭度‧雷(Fernando Rey)，也在1993年在這家咖啡館的簽名簿上簽名。

如果說，擁有很多不朽建築物的馬德里，是西班牙的全球性大都會，那麼，靠海的巴塞隆納也有屬於自己的國際吸引力。它是繁忙的港口和工業中心，也是度假勝地，經常擠滿來此度假的人潮，在溫暖的夜晚裡，歌劇院咖啡館設在蘭布拉大道上的所有露天咖啡座全都座無虛席。個性較嚴肅的咖啡館客人會選擇坐進咖啡館內，享受店內舒適的綠色與赭色色彩，以及活潑的咖啡館氣氛。最近造訪的名人包括著名的運動員，如「惡漢」巴克利(Charles Barkley)，他於1992年7月28日在歌劇院咖啡館的貴賓簿上簽名，咖啡館的管理人員還在他的簽名下方加註「NBA」。加泰隆尼亞議會議長也於1995年在貴賓簿上簽名。

右圖　走進這間可愛的咖啡館，就可以看到點心櫃，裡面擺放的糕點曾經引誘過許多上門的畫家以及歌劇演員，像是米羅與多明哥。樓上房間的牆上則掛著歌劇女伶的海報。

巴塞隆納是西班牙加泰隆尼亞自治區的首府，當地居民很驕傲地說著加泰隆尼亞語（佛朗哥曾經禁止使用這種語言），同時也說西班牙語和法語。加泰隆尼亞最偉大的三位畫家——畢卡索、米羅、達利——都是歌劇院咖啡館的常客，而且都以身為加泰隆尼亞人為傲。巴塞隆納的咖啡館反映出加泰隆尼亞人喜愛嬉戲的生活風格和文化，像是高第設計的建築物，人行道上的密斯·凡·德羅(Mies Van der Rohe)風格座椅〔這就是著名的「巴塞隆納椅」(Barcelona chair)〕。

這家咖啡館的地點相當重要，隔著街道和對街的里西奧劇院及同名的地鐵車站遙遙相對，它們都位在蘭布拉大道上——這是巴塞隆納最著名的街道，也是歐洲最熱鬧的行人徒步區之一。蘭布拉(La Rambla)源自阿拉伯語，是「洪流」的意思，這條大馬路建在以前一條季節性的河床上（在乾季時則是道路），是城裡居民和觀光客休閒散步的馬路（在這兒，散步是一種夜間活動）。16世紀時開始在這兒種植樹木，到了18世紀，中產階級已經取代宗教團體〔包括卡普辛修道院(Caputxins Monastery)〕在這兒興建豪華家園。19世紀，蘭布拉大道上已經布滿雅緻的河岸建築和花店。今天，在蘭布拉大道寬闊的行人徒步區裡，除了露天咖啡座外，還有許多賣花的攤位。

歌劇院咖啡館位於這條大道的一個名為卡普辛蘭布拉(Rambla dels Caputxins)的區域裡，緊靠著13世紀中古時代的第二道城牆（目前已經拆除）。咖啡館的這棟建築是城裡少數殘留的早期建築之一，它最早是一家餐廳

兼旅館，專供即將離城前往馬德里的馬車旅客使用。直到歌劇院出現後（里西奧大劇院，興建於1837～1848年），這兒就改成一間優雅的巧克力店，牆上掛著皇家庭園的圖畫。1890年，它又改成一家貴族氣派的咖啡館和餐廳，名為馬羅奎納(La Mallorquina)，擁有傳統的彩繪牆壁，到了1928年再度改變裝潢，展現出現代主義風格（現代主義運動是卡泰隆尼亞當時的流行現象）。

1929年，歌劇院咖啡館正式開幕，從那時起便從來沒有關過門，即使是在動亂的西班牙內戰期間，也照樣開門營業。直到最近，這家咖啡館才在建築師安東尼·摩加斯(Antoni Moragas)的監督下再度進行整修，保留了它原有的吊燈、大理石台階和鏡子，並被指定為國家古蹟建築。店內綠色與赭色交錯的彩色牆壁和天花板，以及川流不息的客人，使得這家空間不大的咖啡館，成為擁擠、但極受歡迎的珍貴場所。

前頁圖　新藝術風格的歌劇院咖啡館和對街的里西奧大劇院遙遙相對，很受高尚的咖啡館客人歡迎。在曲線造形的大理石吧台上，擺了一本貴賓簽名簿，上面有知名運動員和歌劇演員的簽名。早期的著名客人包括畢卡索和達利。

左圖　天氣暖和的季節裡，咖啡桌會擺在蘭布拉大道上。

佩多奇咖啡館
帕多瓦，義大利

Caffe Pedrocchi

VIA VIII FEBBRAIO 15
PADUA, ITALY

佩多奇咖啡館，被很多人認為是歐洲未曾停止營業的最古老咖啡館，而且肯定也是最壯觀的一家。帕多瓦的市民早在1683年就已經開始喝咖啡，到了1756年，城裡的咖啡館已經多達206家，但沒有一家像佩多奇咖啡館這樣留存下來。最早的佩多奇咖啡館於1760年在現在這個地址開幕，現今的這家佩多奇咖啡館則是在1815和1831年間所興建（原來的佩多奇毀於一場大火）。創辦人安東尼歐·佩多奇(Antonio Pedrocchi)打算把他的咖啡館建設成歐洲最美麗的咖啡館，專門招待藝術家和「高格調人士」。事實證明，他辦到了。

佩多奇咖啡館位於城裡的市中心，距離本地的大學很近，因此店裡的學生顧客很多。但主要是因為建築師、藝術家們的熱誠，尤其是偉大的法國作家斯丹達爾(Italophile Stendhal)，才能夠把以前歐洲各地所有的偉大作家吸引上門。

右圖　這家咖啡館的左鄰是新哥德建築風格的「佩多奇之家」（Pedrocchio，它一度是糕點店），現在已經和佩多奇咖啡館的南面連結起來（二樓以上）。咖啡館一樓有一條涼廊，增添了它的優雅氣息。最頂樓目前是博物館。這是歐洲企圖心最強烈的咖啡館設計，吸引很多慕名而來的建築師，以及多位著名作家，像是斯丹達爾、喬治·桑(George Sand)、哥提耶(Théophile Gautier)和鄧南遮(Gabriele D'Annunzio)。

前頁圖　這是看穿一樓的全景，從北邊的涼廊一直到對面的咖啡吧，咖啡吧叫作「綠室」(Green Room)，供應報紙給一大早來喝咖啡的客人閱讀。客人可以從另外兩間咖啡室望向外面街道。咖啡館所有三面都是大玻璃窗，直接面向三條街道或廣場。因此，這家咖啡館被稱作「沒有門的咖啡館」。

上圖 「紅廳」(Red Room)的造型模仿長方形教堂,裡面有一道曲線造形的吧台。咖啡館上方的樓層共有十二間房間,每一間都由一位偉大的藝術家負責設計裝潢,各自闡釋帕多瓦的每一段歷史——這等於是一家偉大的博物館(它的「入場費」絕對會讓你感到物超所值)。

1831年,新的佩多奇咖啡館豪華開幕,同時紀念帕多瓦的聖安東尼(St Anthony of Padua)逝世600周年。完工後的咖啡館建築是一幢形似三角形的房子,建材包括大理石和水晶,內部有許多地區性的畫作、檯燈、優雅的桌子,牆上則有藝術家的傑作。咖啡館隔壁的新哥德建築風格的廂房在1836年開幕,店名叫「佩多奇之家」(Il Pedrocchino),後來,被當作糕點店。

斯丹達爾在偉大的小說《巴馬修道院》(The Charterhouse of Parma)中,一開頭就稱讚佩多奇是「義大利最好的咖啡館,幾乎跟巴黎的咖啡館不相上下」(l'excellent restaurateur Pedrocchi, le meilleur d'Italie et presque égal à ceux de Paris)。「就在帕多瓦這兒,」他繼續寫道,「我開始看到了威尼斯人的生活方式:婦女在咖啡館裡交際應酬,玩得十分盡興,直到凌晨兩點。」

建築師和批評家一致同意這位小說家的看法:這棟建築的目的是要重現巴黎和倫敦的光輝燦爛,因此,它的門面有著雄偉的柱子,一個寬大的陽台,以多利斯風格(Doric)的廊柱支撐,通往宏偉入口的大理石台階的底部,則蹲踞著兩頭石獅。難怪這家咖啡館會被稱為「聖殿」,許多上門造訪的國際知名大作家,像是哥提耶、龔固爾兄弟(Goncourt brothers),和俄國短篇小說作家及劇作家高爾基(Maxim Gorky)。

佩多奇咖啡館是由聲名顯赫的威尼斯建築師賈培利(Giuseppe Japelli)所設計,他也設計帕多瓦美術學校(Art School of Padua)。這家咖啡館散發出一種永垂不朽的歷史感,這樣的感覺,通常來自大教堂和博物館。它的外表是希臘式的,有許多玻璃門,如果把這些玻璃門全部打開,則會使整棟咖啡館變成「沒有門的咖啡館」。內部裝潢混合多重風格,分別規劃了撞球房、閱讀室和餐廳區。建築師認為它是義大利新古典主義的重要代表作。外交家和學者奇可納拉(Leopoldo Cicognara)稱讚它是「歐洲最成功的幻想與建築技術結合的咖啡館……十分特出,極為華麗宏偉,突發奇想之作……大師傑作……一棟絕美豪華的宮殿」。高第也有相同的感受:「再也找不到如此不朽的經典建築……整體十分宏偉壯觀」。批評家塞華提可(Pierre Selvatico)說,這棟建築雖然極為莊嚴壯觀,但「並不會喪失它的歡樂氣息」,這樣的讚美一定會讓佩多奇本人十分高興。

上圖　鄧南遮(1863-1938)，義大利著名詩人、小說家和劇作家，曾經造訪這家咖啡館和羅馬的希臘咖啡館(Caffè Greco)。

右圖　紅廳的曲線造型吧台，供應咖啡、香檳和美味的糕點給願意站著享用的客人。

二樓以上，現在是「義大利復興運動與當代博物館」(Museo del Risorgimento e dell' Età Contemporary Age)，目的在呈現出這些時代的內部裝潢歷史。踏上大理石台階的最上層，就會進入伊特魯里亞廳(Etruscan Room)，裡面有四根半橢圓柱子。接下來則是多邊形的希臘廳(Greek Room)，裡面有溼壁畫，並有門通往代表其他時期的房間：有如圓形珠寶的羅馬廳(Roman Room)，裝潢成羅馬形象；巴洛克廳(Baroque Room)；文藝復興廳(Renaissance Room)，有著雕刻天花板和藍色掛毯的牆壁；力士廳(Herculean Room)；埃及廳(Egyptian Room)；以及小小的摩爾廳(Moorish Room)，牆上裝飾著燻染過的鏡子，還有鳥類和植物。靠近後面涼廊的則是希臘廳，窗上繪著盾形紋章；以及鬥劍廳(Fencing Room)，目前則是博物館，展示威尼斯共和國崩亡後的帕多瓦歷史。最

後則是最華麗的羅西尼廳(Rossini Room)，紀念這位義大利最偉大的歌劇作曲家和生活品味的大師，很多人認為這是咖啡館裡最美麗的房間，而且這兒目前仍繼續舉辦公開活動。

在一樓，咖啡館也有許多房間，包括一間閱報廳，兩座露台，和擁有一架平臺式大鋼琴和優雅曲線造型吧台的紅廳(Red Room)。白廳(White Room)則展示1848年對抗奧地利人那段動亂歷史。這幢建築物興建期間，曾經在工地裡挖出許多古名為代遺蹟，這些遺蹟一度保存在咖啡館進口的玻璃地板下方，現在則移到一處博物館裡。

這家宏偉的咖啡館極富盛名，因此，在1845年時，帕多瓦的市民甚至親眼目睹了名為《佩多奇咖啡館》的報紙誕生。誠如法國社會歷史學家勒梅爾(Georges Lemaire)所說，由於全世界的作家都來到這兒，因而造就了這家咖啡館的神話。

佛羅里安咖啡館
威尼斯，義大利

Caffè Florian

PIAZZA SAN MARCO 56–59
VENICE, ITALY

從大眾情人卡沙諾瓦(Casanova)到詩聖拜倫，從哥德到法國小說家普魯斯特，從喬伊斯到美國作家史坦因(Gertrude Stein)，每個人似乎都經常造訪佛羅里安咖啡館，在那兒聆聽管弦樂隊演奏，以及望著威尼斯聖馬可廣場(Piazza San Marco)上的人潮。多位畫家，包括柏蒂尼(Bertini)和卡納萊托(Canaletto)，都曾經畫過「佛羅里安咖啡館」。與廣場對面的夸德里咖啡館(Caffè Quadri)一樣，佛羅里安咖啡館也以擁有很大的露天咖啡區（可以容納200張椅子）和管弦樂隊聞名。咖啡館內，牆上裝有鏡子的小房間全都裝飾得金碧輝煌。在這座擁有1,500年歷史的古老城市裡的所有咖啡館當中，佛羅里安咖啡館無疑是其中的女王。

佛羅里安咖啡館創立於1720年，最初名為「威尼斯光輝」(Venice Triumphant)，後來根據首位經營者佛羅里安‧法蘭西斯可尼(Floriano Francesconi)的名字，而改名為佛羅里安咖啡館。咖啡館內牆上的圖畫繪著威尼斯群眾聚集在佛羅里安咖啡館外的拱廊下，以及它前面的廣場上。1848年，當漫長的奧地利統治終於暫時宣告結束後，店主人希望將他的咖啡館變成令人眼花撩亂的展示場所，他聘請藝術家卡多林(Ludovico Cadorin)負責此事，十年後，咖啡館在1858年7月24日重新開幕。咖啡館內的多間房間像是一個個小小的糖果盒，牆上都是寓意的畫作，還有裝框的鏡子，這被稱為龐芭都夫人風格(Pompadour style)。

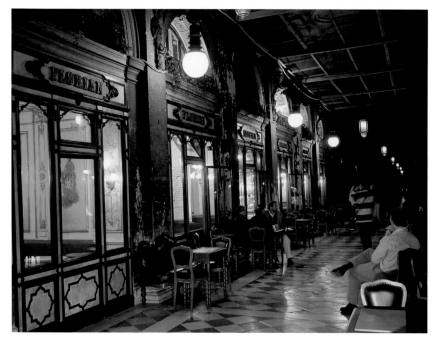

左圖　夜晚時分，坐在長廊下的咖啡座，可以看到六間優雅的咖啡間。

次頁圖　佛羅里安咖啡館位於聖馬可廣場旁，加上著名的管弦樂團，使得它成為近三百年來的威尼斯著名景點之一。這家咖啡館創立於1720年，是以首任經營者的名字命名，目前的裝潢則是在19世紀完成。在它的全盛時期，這兒是威尼斯與國際社會上流人士流連之所，它的知名客人包括高多托、卡沙諾瓦、盧梭、拜倫、哥德、繆塞和喬治‧桑。

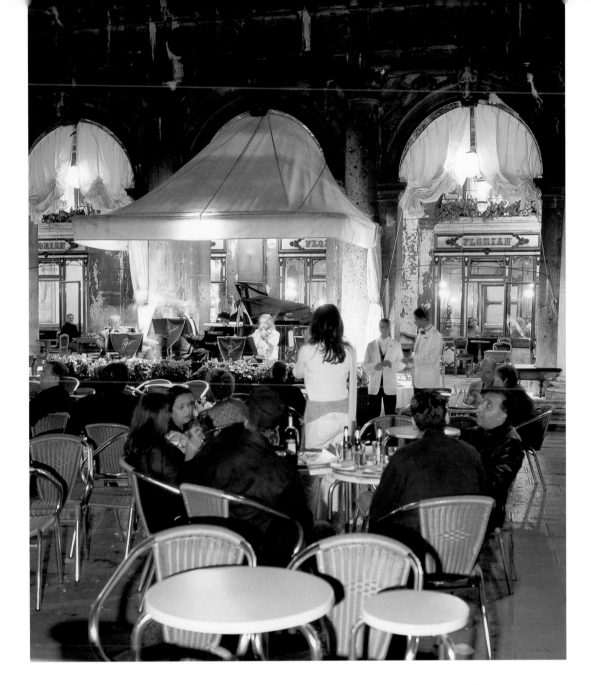

　　紅色天鵝絨沙發貼在牆邊，桌子覆上大理石桌面，甚至連胡桃木地板也裝飾得美輪美奐。這些房間中，有六間可以看到屋外的廣場。威尼斯的領袖人物都參加了盛大的開幕典禮，包括鳳凰歌劇院(La Fenice Opera House)的建築師安東尼歐·塞爾華(Antonio Selva)。佛羅里安咖啡館很快被稱作「參議院的會客室」(Il Salotto del Senato)。

　　小說家威廉·迪安·豪威爾斯(William Dean Howells)，同時也是林肯總統任命、自1861年到1865年的美國駐威尼斯領事，他觀察到，在威尼斯的奧地利人和義大利人本來都會小心翼翼地選擇各自的咖啡館，然而，佛羅里安咖啡館「似乎是城裡敵對雙方會一致選擇見面的唯一場所」。

豪威爾斯在這兒享用冰淇淋，小說《阿斯本文稿》(The Aspern Papers)中的主人翁也這麼做，亨利·詹姆斯在這本小說中如此描述這家咖啡館：「連綿無盡的桌子和小椅子，像海岬一樣延伸到廣場平坦的湖面上。這整個地方，在夏日夜晚裡，完全沐浴在星光和檯燈燈光下……就像一處露天沙龍，讓大家享用冰涼的飲料，和更精緻的品味——在白天時，客人就已經得到這樣的印象。」

過去幾個世紀以來，佛羅里安咖啡館一直是所有藝文界領袖的聚會地點。義大利劇作家高多尼(Carlo Goldoni，1707-1793)、雕刻家安東尼歐·卡諾瓦(Antonio Canova，1757-1822)都是這兒的常客。斯丹達爾在這兒獲知拿破崙在滑鐵盧大敗的消息。華格納一向選擇坐在樓上，聽樓下樂團演奏他的音樂。赫卡米埃夫人(Madame Récamier)、夏多布里昂(Chateaubriand)、詩人阿爾弗雷特·德·繆塞(Alfred de Musset)、喬治·桑和龔固爾兄弟，都從法國遠道前來；狄更斯(Charles Dickens)、羅斯金(John Ruskin)和詩人白朗寧(Robert Browning)，則來自英國。D. H. 勞倫斯則沒有那麼入迷，他把威尼斯形容成是「一個讓人痛恨、不成熟、不可靠的城市」。佛羅里安咖啡館出現在無數電影和小說中，包括亨利·詹姆斯的《羅德里克·赫德森》(Roderick Hudson，1876年)，以及《阿斯本文稿》。英國小說家安東尼·特洛普(Anthony Trollope)在《遙遠回憶》(Further Reminiscences，1889年)中，記錄他在1871年對這家咖啡館中的小房間的印象，「這些房間小得幾乎可以稱為牢房，每一個房間都面對著廣場就邊長廊裡的每一道拱門」。特洛普發現，這家咖啡館在清晨三或四點就開門營業，所以，他在這兒享用了一頓「很舒適的早餐」，還附有可以搭配麵包和咖啡的蛋。

佛羅里安咖啡館和夸德里咖啡館，都擁有一樓的咖啡房間、範圍很大的露天咖啡座，以及互相較勁的管弦樂團，同時成為

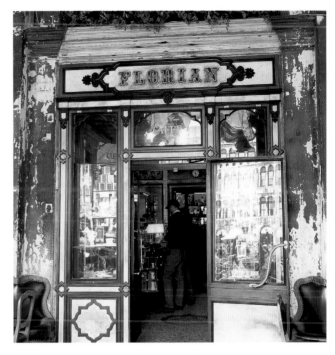

藝術家的朝聖之地。在炎熱的午後，有白色窗簾懸掛在兩道拱門之間，保護客人不被太陽晒到；在寒冷、颳著風的日子裡，除了暖氣外，晚上還會開啓強烈燈光以取暖。21世紀的音樂愛好者最近到過威尼斯後表示，這兩家咖啡館的管弦樂團有很大的進步，因為有許多東歐音樂家加入。結帳時，帳單內會列入5歐元的「音樂費」(music supplement)。

目前每年有1,400萬觀光客到威尼斯旅遊，這和過去那些富裕與菁英的咖啡館客人不可同日而語。甚至連威尼斯本身的居民人數也下降到只有1960年時的一半。作為一個自給自足的城市而言，威尼斯正持續衰退中，目前的觀光客主要聚集在聖馬可廣場。

在佛羅里安咖啡館的轉角處，絕對不可以錯過的是奇歐吉亞大咖啡館（Gran Caffè Chioggia，地址：聖馬可8號），從這兒可以看到最佳角度的道奇宮、鐘塔和運河。托馬斯·曼的《魂斷威尼斯》的男主角，最喜歡的就是這家咖啡館。

上圖　在每扇大拱門下，都有一間咖啡房，門口是珠寶展示櫃，裡面則擺著大理石桌、金框圖畫和著名的穆拉諾(Murano)玻璃藝品。圖中這一間可以通往樓上，本身則被當作商店使用。

前圖　踏進佛羅里安咖啡館的任何一間小咖啡房，就好像回到19世紀中葉，那也是這家咖啡館最後一次全面整修的時間。

夸德里咖啡館

威尼斯，義大利

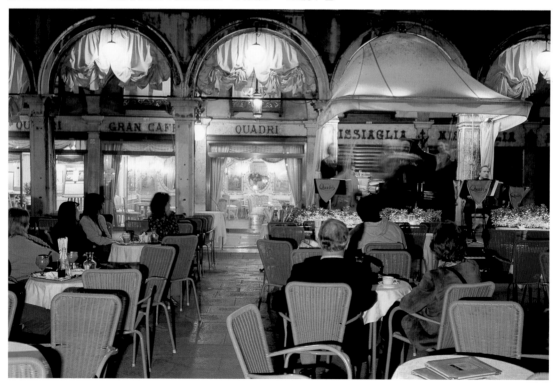

Caffe Quadri

PIAZZA SAN MARCO 120–124
VENICE, ITALY

夸德里咖啡館是佛羅里安咖啡館永遠的競爭對手，大約創立於1775年，是佛羅里安咖啡館開幕的55年後。這兩家咖啡館的管弦樂隊永遠相互競爭，也不相上下。一視同仁的鴿子在這兩家咖啡館上空振翅飛翔，它們的排泄物也同樣弄髒這兩家咖啡館露天咖啡座的走道，當鐘樓的鐘聲響起時，也同樣被驚嚇得飛上天。觀光客拿著照相機逛過一家又一家的咖啡館，對於露天咖啡座一杯咖啡的驚人高價低頭苦思。然而，只有座落於聖馬可廣場北邊的夸德里咖啡館，才能享受到早晨的陽光，以及從廣場望向潟湖的美景。

早期，來自希臘科孚島(Corfu)的喬吉歐·夸德里(Giorgio Quadri)是這家咖啡館的經營者，當時，這家及威尼斯的少數幾家咖啡館出名的是賭博、罪惡，以及出租房間給客人「從事墮落的行為」，這倒是很符合這個城市性泛濫的歷史名聲。即使是在幾百年後，當英國作家安東尼·特洛普和約翰·羅斯金光顧夸德里咖啡館時，約翰·穆瑞(John Murray)在《義大利北部旅遊者手冊》(*Handbook for Travellers in Northern Italy*)還提出警告，賣花女郎「會對客人纏擾不休」，而店方卻坐視不管。

從歷史上來看，夸德里咖啡館和佛羅里安咖啡館之間的重大對比，是出現在奧地利占領威尼斯的漫長期間。當時，奧地利人選擇夸德里作為他們的咖啡館，當然，在邏輯上，當地人就選擇到廣場的對面。

據說，德國作曲家華格納就是在這家咖啡館的桌子上完成歌劇作品《崔斯坦和伊索德》(Tristan und Isolde)。但更有可能的情況是，他應該是在腦海中完成的，因為根據他的自傳，他在1858年抵達威尼斯後，習慣是每天寫作歌劇直到下午2點，然後搭乘鳳尾船前往聖馬可廣場吃午餐。他總是坐在這家咖啡館裡聽軍樂隊演奏，有時候會被「我自己的序曲的樂聲……嚇一跳」。他注意到，沒有人鼓掌，因為演奏的軍樂隊是奧地利占領軍的樂隊，從他在自傳裡的敘述來研判，《崔斯坦和伊索德》第三幕一開始的法國號長音，可能就是他在大運河所聽到一位鳳尾船船伕略帶悲傷的呼叫回音：「一聲粗獷的悲嘆獲得迴響，這種憂愁的對話……如此深刻地影響著我，讓我可以在記憶中加進一些簡單的音樂要素。」

19世紀中葉，奧地利結束對威尼斯的統治，佛羅里安咖啡館關門整修，夸德里咖啡館的經營者不願在豪華程度上落敗，於是也決定進行整修，並聘請佛羅里安咖啡館的建築師監督全部的整修工作。不但整棟咖啡館重新裝潢，同時也在館內牆壁繪上生動的畫面。

1881年2月，亨利·詹姆斯從倫敦抵達威尼斯，這時，他的小說《仕女圖》(The Portrait of a Lady)已經接近完成〔譯註：此書也被改編成電影，由珍康萍導演，妮可基曼主演，台灣片名為《伴我一世情》〕。他每天到這家咖啡館享用午餐（早餐則在佛羅里安解決）。他先前也來過威尼斯，那時是1872年，咖啡館裡比較不那麼

擁擠；這次重返威尼斯，按照他的看法，覺得威尼斯不幸「進步」了。城裡的大教堂正在整建，大運河也引進水上巴士。詹姆斯在《義大利時光》(Italian Hours)文集中指出：「幾群野蠻的德國人露宿在廣場上……英國人和美國人來得比較晚……還有很多法國人，他們都很『謹慎』，因此在夸德里咖啡館裡用餐的時間就相當長，引人側目。」這不禁令人想到，如果讓他看到目前21世紀「成群出沒」（套用詹姆斯的用語）在廣場的觀光客，他將會怎麼說。

上圖　一樓只有兩間小房間，約翰·羅斯金和19世紀最後一代的作家們就在其中一間用餐和喝酒。

前頁圖　華格納和亨利·詹姆斯十分欣賞夸德里咖啡館的美麗夜景，以及管弦樂隊演奏的音樂。

最左圖 管弦樂隊和鴿子（在這張照片裡，鴿子並沒有被拍攝進去），這樣的畫面不僅出現在夸德里咖啡館前，也同樣出現在聖馬可廣場的佛羅里安咖啡館或奇亞吉亞(Chiaggia)咖啡館前。由於東歐音樂家的加入，使得聖馬可廣場這幾家咖啡館的管弦樂隊的水準大為提升。

左圖 英國詩人拜倫(Lord Byron，1788-1824)於1817年定居威尼斯，過著愉快和放蕩的生活。拜倫這幅畫像的作者是同一時代的英國畫家湯馬斯·菲利普斯(Thomas Phillips)。

　　顯然地，在暖和的月分裡，夸德里咖啡館似乎都被觀光客占領了。但是，「觀光客的威尼斯就是威尼斯，」美國作家瑪麗·麥卡錫(Mary McCarthy)在《威尼斯觀察》(*Venice Observed*)中堅稱，「鳳尾船、日落、變幻的燈光、佛羅里安咖啡館、夸德里咖啡館、拓爾契洛島(Torcello)、哈里斯酒吧(Harry's Bar)、穆拉諾島(Murano)、布拉諾(Burano)、鴿子、琉璃珠、水上巴士，這就是威尼斯。威尼斯本身就是一張風景明信片。」跟普魯斯特、詹姆斯和海明威一樣，麥卡錫也覺得威尼斯的魅力無法抵擋，讓人捨不得離去。

　　與2005年起全義大利所有的咖啡館一樣，夸德里咖啡館室內全面禁菸，而且從19世紀起，館內的房間數目就已經大為減少。一樓目前只剩兩間房間（其餘的房間已經全面改作商店），拜倫、大仲馬、普魯斯特以前用餐的樓上，最近作過整修，目前只留下兩間可以用餐的小房間。

紅外套咖啡館

佛羅倫斯，義大利

Giubbe Rosse

PIAZZA DELLA REPUBBLICA
13/14R
FLORENCE, ITALY

這家老式的大咖啡館，長久以來就是佛羅倫斯知識分子的聚會場所，尤其是在第一次世界大戰之前的那段時期。在義大利文學家阿爾多·帕拉采斯奇(Aldo Palazzeschi)1988年出版的小說中，將這家咖啡館形容成「很像是這個托斯卡尼省首府市中心的一家德國啤酒屋」。它最初是一家販賣古董酒的商店，位於當時的維多利歐·艾曼紐二世廣場(Piazza Vittorio Emmanuele II)，後來變成一家酒館，店名叫「芮寧豪斯」(Reninghaus)，這是兩位啤酒釀造商兄弟的姓氏，他們在19世紀中葉創立這家酒館，作為佛羅倫斯的德國人聚會場所。1881年，這家酒館變身為咖啡館，並改名為紅外套大咖啡館，服務生一律穿著紅色的緊身外套。

義大利最著名的作家全都聚集在這兒：馬里內提、伊塔洛·史韋沃(Italo Svevo)、艾伯托·莫拉維亞(Alberto Moravia)、翁貝爾托·薩巴(Umberto Saba)。法國作家維雷里·拉禾博(Valéry Larbaud)當時剛好在佛羅倫斯，也成了這兒的常客。莫拉維亞當時寫下這樣的文字：「真正的義大利文學之都就在佛羅倫斯」。許多「藝術與文學名人」的大幅裝框大頭照，就掛在店內收銀台對面的牆上，一些知名客人的畫作和素描作品則掛在另一面牆上。

1909年，馬里內提和他領導的未來主義信徒發布了極具挑釁味道的宣言，引發極大爭議。對他們攻擊最強烈的是佛羅倫斯另一個名叫「呼聲」(La Voce)的團體，這個團體的名稱來自普利佐禮尼(Prezzolini)發行的同名雜誌。馬里內提、波丘尼(Boccioni)、盧梭羅(Russolo)和卡羅·卡拉(Carlo Carra)等人，立即從米蘭趕到紅外套咖啡館，與批評他們的那篇文章的作者索菲西(Soffici)理論。雙方先是爆發毆鬥，接著，在一片怒吼尖叫聲中，桌椅齊飛。最後，未來主義派和呼聲派這兩個藝術運動團體達成協議，同意雙方的目標很相似，因此，雙方就在紅外套咖啡館的第三間房間內握手言歡。這些年輕藝術家和作家們後來還合作對抗文學當局，而這家咖啡館也就變成他們的總部。

未來主義派想要以稱頌戰爭和機器的美學來衝擊當時主流的浪漫主義。這些未來主義派領袖人士的照片，現在還占據著第一間房間靠近流線型大吧台的牆上。

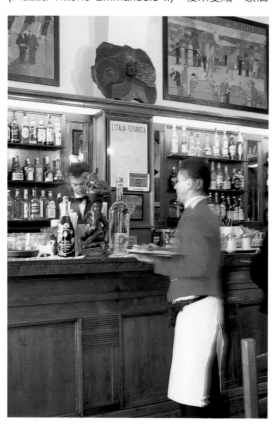

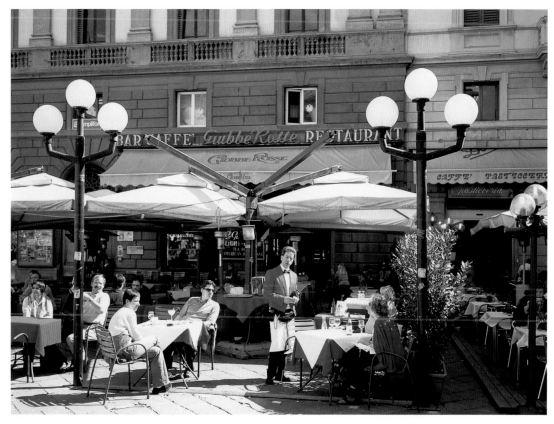

對街的巴斯柯斯基咖啡館（Café Paszkoski，1896年開幕）於1909到1913年之間恢復營業之後，佛羅倫斯的作家們就把這家咖啡館當作知識分子生活的另一個中心。（它仍然算是「音樂咖啡館」，有一架大鋼琴，牆上掛著優美的歷史性圖畫。）有幾十位作家參與兩家文學雜誌——《呼聲》和《拉色巴》(Lacerba)——的編輯和寫作工作，他們每晚就在這兩咖啡館輪流進出，持續多年。專門研究紅外套咖啡館的歷史學家艾伯托·維維亞尼(Alberto Viviani)說，義大利「最有活力的頭腦」就在這兒交換各種理論和想法，創造爭議並激發新作：普利佐禮尼、帕皮尼(Papini)、亞曼杜拉(Amendola)、史拉塔伯(Slataper)和迪羅伯提斯(De Robertis)，這些只是他一長串名單中的少數幾個。維維亞尼認為，「這兒很像（巴黎的）丁香園咖啡館，尤其是

舉行大活動時……那真是一場詩與智慧的狂歡會。」

1910年，紅外套咖啡館重新翻修，呈現出新藝術風格，店裡的服務生則仍然穿著紅外套。雖然有些歷史學家說，它的黃金時代已在1918年結束，但在1920年代，又有一個更新、更年輕的團體在這兒成立，並發行《索拉里亞》(Solaria)雜誌，在佛羅倫斯藝術史上扮演著重要的角色。這個團體拒絕政治勢力介入，他們的武器就是沉默。詩人蒙塔萊(Eugenio Montale)的「隱逸主義」(hermeticism)思想深深影響他們對歐洲文化的態度。這個時期的重要熱心運動者，都成了這家咖啡館的貴客：蒙塔萊、伊塔洛·史韋沃、翁貝爾托·薩巴、維雷里·拉禾博、紀德、哥登·克瑞格(Gordon Craig)，以及其他法國和義大利知名人士。

上圖 夏天時，這處範圍很大的露天咖啡座生意非常好，一大早就有客人來喝上一杯espresso，下午則供應各種飲料。

前頁圖 紅外套咖啡館的長吧台，後面牆上掛著許多未來主義派的紀念記事和圖片。未來主義團體就是在這兒成立和聚會。

右圖 靠近咖啡吧台的一處角落，牆上懸掛的照片和素描都是紀念這家咖啡館以前的知名客人，包括馬里內提和艾伯托·莫拉維亞。

次頁圖 這家咖啡館的三個房間都供應酒、咖啡和糕點。第一間有一座吧台，客人在那兒閱讀報紙和討論政治；第二間的光線比較明亮，到了傍晚就當作餐廳使用；第三間的氣氛則較為舒適和溫馨。

第二次世界大戰後，在美國占領期間，紅外套咖啡館一度關門，後來於1947年重新開幕。如今，這家咖啡館牆上掛滿藝術作品，露天咖啡座並擴大到廣場上。這處廣場現在名為共和廣場(Piazza della Repubblica)，這是在1895年義大利統一後改名的，當時的政府將這個被認為是「貧民區」的古老市中心徵收國有，並建造了羅馬式的凱旋門，把這處廣場包圍起來。

「紅外套咖啡館文學史學會」(The Caffè Storico Letterario Giubbe Rosse)是一個文化保護基金會，定期資助文化團體在咖啡館內舉行研討會。這個基金會最近印製的明信片上則是近期的戰爭圖片，並有這樣的句子，「戰爭從來就不是神聖的」，這也是《索拉里亞》雜誌在1920年代宣示的立場。

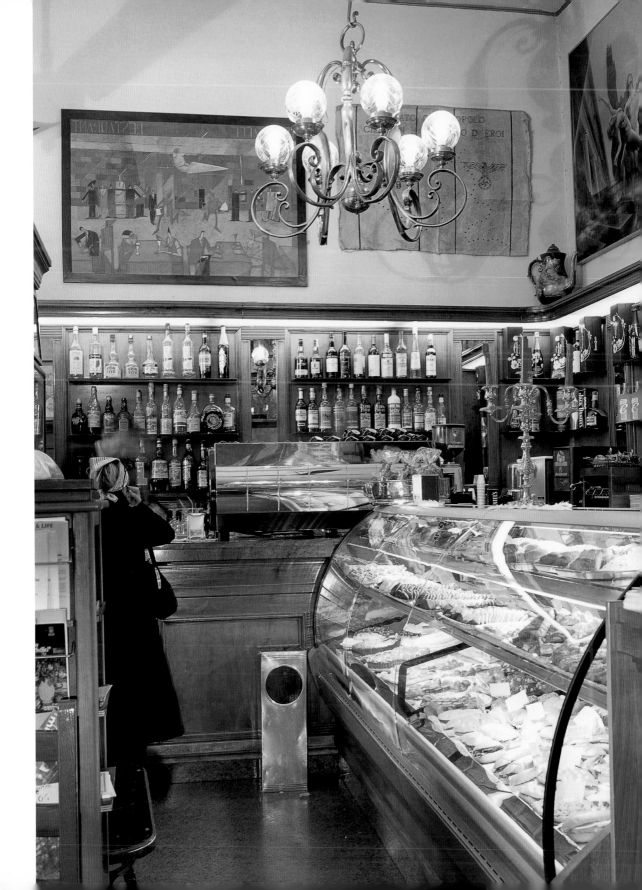

希臘咖啡館

羅馬，義大利

Caffè Greco

VIA CONDOTTI 86
ROME, ITALY

在18和19世紀，所有人到歐洲旅行時，首站總是前往羅馬——尤其是到西班牙廣場一遊，而在這個廣場裡，最有名的除了西班牙台階(Spanish Steps)之外，就是希臘咖啡館〔以前一度名為古希臘咖啡館(Antico Caffè Greco)〕。據說，大情聖卡沙諾瓦在1743年就已是這家咖啡館的首批客人之一，而且，他本來希望在那兒和某位婦人幽會，卻被另一位婦女壞了大事。雖然這個傳說很有趣，但事實上，希臘咖啡館是1760年才創立的。今天，進入這家咖啡館，就會看到牆上懸掛著李斯特、華格納、果戈里、巴伐利亞親王和其他知名人物的圓形肖像，以及馬克吐溫的小銅像，立刻讓人意會到，這是一家具有重要國際地位的咖啡館。跟佛羅倫斯的紅外套咖啡館一樣，這兒也是一處文學發源地，從後面的小房間裡，孕育了許多新思潮和藝術運動。

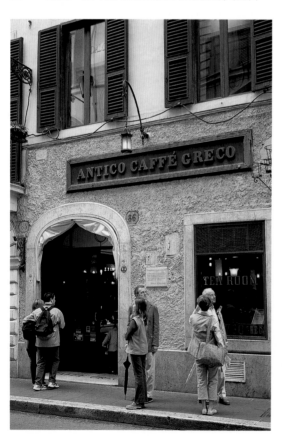

尤其是19世紀的「羅馬畫派」(École de Rome)，更把這家咖啡館當作是他們的家。在這兒出入的另一個團體是拿撒勒派(Nazarenes)，他們是一群說德語的浪漫派藝術家，約於1809年來自維也納，這些人包括柯尼勒斯(Cornelius)、里德爾(Riedel)、史溫德(Schwinde)和華格納(Joseph Wagner)。這個團體之所以取名「拿撒勒」，是因為他們全都蓄著飄逸的長髮。除了這些來自世界各地的藝術學生之外，顧客中還包括兩位知名的雕刻家：安東尼歐‧卡諾瓦和瑞典雕刻大師伯特爾‧托瓦爾森(Bertel Thorvaldsen)。1840年代，有一群來自法國、英國和義大利的攝影師聚集在這兒，並被稱為「希臘咖啡館團體」(Caffè Greco Group)。這個團體的主要人物有福瑞德里克‧弗拉奇隆(Frédéric Flachéron)、尤吉尼‧康斯坦(Eugène Constant)、艾弗瑞－尼可拉斯‧諾曼(Alfred-Nicolas Norman)、詹姆斯‧安德森(James Andersen)和吉亞柯摩‧卡諾瓦(Giacomo Canova)。

　　英國人一度最愛光顧位於西班牙廣場角落邊的英國咖啡館(English Coffee House，目前已經不存在)，不久，他們也改而光顧希臘咖啡館，最知名的客人有大詩人拜倫和雪萊。威廉‧馬克皮斯‧薩克萊(William Makepeace Thackeray)在出版小說《浮華世界》(*Vanity Fair*)後不久，前往羅馬慶祝，並且在希臘咖啡館附近住了一段時間。濟慈生命中最後三個月就在這兒度過，最後死於西班牙台階右邊一幢建築物三樓的小房間裡。「汝前去羅馬，卻立即置身天堂」，雪萊在悼祭濟慈時如此寫道。跟濟慈一樣，雪萊後來也葬在羅馬的新教墓園(Protestant Cemetery)，王爾德因此寫了一首詩〈雪萊之墓〉(The Grave of Shelley)。

前頁圖　希臘咖啡館是歐洲最古老與最受愛戴的咖啡館之一，但它的門面卻很樸素。光顧這家咖啡館的名人很多，其中最知名的有哥德、叔本華、拜倫、雪萊、華格納、斯丹達爾、薩克萊、果戈里和馬克吐溫（他的雕像就豎立在咖啡館內）。

右圖　一踏進咖啡館大門，一定會看到玻璃櫃內的糕點和三明治，有些人可能會受不了這種美食的誘惑。

當英國人不再光顧希臘咖啡館後,這兒就成為德國人的聚會場所,1860年之前,這家咖啡館占最多數的顧客就是德國人。巴伐利亞王儲路德維希親王(Crown Prince Ludwig of Bavaria)很喜歡羅馬,每年都會微服造訪此地。當他登基成為國王後,他的同胞便為他舉行一次公開的火把慶祝會。此後一段時間,希臘咖啡館仍然持續是德國人的聚會場所,吸引了哥德、

那不勒斯和巴勒摩

在那不勒斯(Naples),一直到1800年代才開始流行喝咖啡,詩人利奧帕底(Giacomo Leopardi,1798-1837)在品脫咖啡館(Caffè Pinto),一面喝著甜得讓人不敢置信的咖啡,一面寫他的詩。在巴勒摩(Palermo),1950年代中期,吉斯培‧迪‧蘭貝杜沙(Giuseppe di Lampedusa)每天早上都到位於馬格里歐柯將軍路(Via Generale Magliocco)的馬沙拉咖啡館(Caffè Mazzara),或是位於自由大道(Viale della Libertà)上的卡夫利茲咖啡館(Caffè Caflisch),撰寫他著名的小說《豹子》(The Leopard)。

叔本華和尼朵。詩人威廉‧穆勒(Wilhelm Müller)很不滿希臘咖啡館的那些常客,認為他們是「傲慢自大人士」。後來,音樂家孟德爾頌也在《義大利與瑞士來函》(Letters from Italy and Switzerland,1830年)中有所抱怨,他很生動地描述店內的情況:「黑暗的小房間,大約八碼見方」,大狗、毛茸茸的臉孔,「可怕的煙霧」,像這樣的德國人士聚會場所,實在令人不敢恭維!大約在1860年,許多德國藝術家轉移到圓柱咖啡館(Caffè Colonna),並且自稱他們的團體就是「圓柱學會」(Colonna Association)。

俄國文學大師果戈里也來到這兒,一面寫下以流浪冒險為題材的小說《死魂靈》(Dead Souls,1845年),一面在心中懷念著祖國。來訪的音樂家包括李斯特、華格納和孟德爾頌。這家咖啡館的知名美國貴客,則有霍桑和馬克吐溫。其他登門造訪的法國文學大師則有波特萊爾、法朗士(Anatole France)、哲學家及歷史家泰恩(Hippolyte Taine)、斯丹達爾,以及法國作曲家白遼士(Hector Berlioz),他在獲得「羅馬大獎」獎學金後,到羅馬留學,但他形容這間世界聞名的咖啡館,只是一間有著木頭桌椅的「可怕酒館」。不過,事實上,能夠吸引這麼多作家、藝術家和作曲家前來的原因,並不是它那簡陋的裝潢和黑色(其實是大理石)桌子,而是店內的氣氛。

美國文學和社會評論家艾德蒙‧威爾森(Edmund Wilson)在作品《導遊書以外的歐洲》(Europe without Baedeker,1947年)中,回憶他在第二次世界大戰後對希臘咖啡館的印象。當時,這家咖啡館仍然光線幽暗,甚至還有點邋遢,靠著它往日的光榮歷史賺錢:「只要你暗示會給小費,服務生就會給你看一本泛黃的老舊簿子,上面有來過這家咖啡館的知名人物的簽名。」不用說,在這幾個世紀裡,這家咖啡館的內部裝潢已經做過多次整修,但那些圓形的名人肖像仍然掛在牆上。

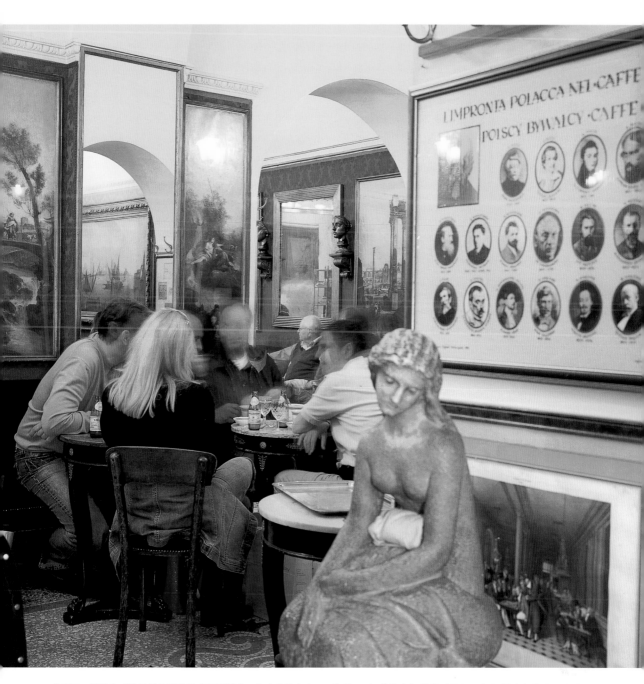

前頁圖　希臘咖啡館的牆上掛著許多圓形肖像，紀念造訪本店的知名音樂家，像是華格納、孟德爾頌、李斯特和托斯卡尼尼，而他們的光臨則吸引後來一代的作曲家和音樂家上門，包括美國音樂家伯恩斯坦(Leonard Bernstein)。

上圖　咖啡館內的幾間房間裡，都有著金框鏡子、人像油畫、天鵝絨面的椅子以及大理石桌，兩個多世紀以來，有許多知名音樂與文學才子在這兒待過。希臘咖啡館目前的面貌和裝潢是在大約1860年完成，但它則是在1740年創立的。

文學與藝術中的咖啡館
精選篇

文學

喬瑟夫・艾迪生(**Joseph Addison**)的《旁觀者》(*The Spectator*)雜誌第403和481期（1711年）、第568期（1714年），刊載著幾篇幽默地描述咖啡館的文章。他的朋友理查・斯蒂爾(**Richard Steele**)，也在雜誌《閒談》(*Tatler*)中發表文章，如法炮製，第一篇在1709年4月12日刊出。

西班牙諾貝爾文學獎得主，小說家卡米洛・何西・塞拉(**Camilo José Cela**)在1953年的小說《藝術家咖啡館》(*Café de Artistas*)中，把小說中的這家咖啡館描寫成是一個避難所，書中人物用它來逃避在佛朗哥統治下、令人幾乎要窒息的馬德里生活。他的另一本偉大小說《蜂房》(*La Colmena*)，書中情節也都是圍繞著一家咖啡館發展，而這家咖啡館幾乎就是馬德里的社會縮影。

阿根廷作家柯塔沙(**Julio Cortázar**)的小說《跳房子遊戲》(*Hopscotch*，1966年)的第132章，描述他在歐洲的咖啡館經驗。

史拉文卡・德拉庫立克(**Slavenka Drakulic**)1996年作品《歐羅巴咖啡館：共黨垮台後的生活》(*Café Europa: Life After Communism*)，是對中歐政治與社會的回憶錄。

海明威(**Ernest Hemingway**)的短篇小說〈清靜光明之地〉(A Clean Well-Lighted Place)，即以西班牙的一間咖啡館為背景；1926年的小說(*The Sun Also Rises*)《太陽依舊升起》中則提到很多巴黎咖啡館。

〈咖啡〉(Coffee)，是18世紀法蘭西學院希臘語教授勞美・馬西烏(**Guillaume Massieu**)所寫的詩，原以拉丁文寫成〔後來被翻譯成英文，出現在艾托・艾利斯(Aytoun Ellis)1956年的作品《一便士大學》(*The Penny Universities*)中〕。

卡森・麥庫勒(**Carson McCuller**)1943年小說《傷心咖啡館之歌》(*The Ballad of the Sad Café*)，後來被艾德華・艾比(Edward Albee)改編為戲劇。

安娜・塞弗爾(**Anna Segher**)1942年小說《運轉》(*Transit*)，描述第二次世界大戰爆發後，在馬賽的咖啡館生活。

史特林堡(**Johan August Strindberg**)1879年小說《紅屋》(*The Red Room*)，就是以紅屋咖啡館作為背景，諷刺瑞典社會。

《格列佛遊記》作者斯威夫特(**Jonathan Swift**)在信中經常提到咖啡。

奧地利作家史帝芬・茨威格(**Stefan Zweig**)1946年出版的巴爾札克傳記，詳細記錄了巴爾札克進口和使用咖啡的經過，以及他喝咖啡成癮的過程，這也加速了他因心臟病和咖啡因中毒的死亡。

戲劇

高多尼(**Carlo Goldoni**)1750年的劇本《波特加咖啡館》(*Bottega di Caffè*)，是以威尼斯為背景。

亨利・費德林(**Henry Fielding**)1730年劇本《咖啡館政客》(*The Coffee-House Politician*)，推出後極為賣座。

理查・福曼(**Richard Foreman**)的超現實劇《亞美尼克咖啡館》(*Café Amérique*)完成於1980年。

林德洛・費南德茲・德莫拉廷(**Leandro Fernández de Moratín**)1792年的《咖啡館悲喜劇》(*Comédia nueva o El café*)，是一部很有啓發性的劇本。

音樂

巴哈(**Johann Sebastian Bach**)的《咖啡清唱劇》(*The Coffee Cantata*)，是1732年在萊比錫完成的獨幕清唱劇，改編自亨利西・皮坎德(Henrici Picander)的諷刺作品。

1814年，貝多芬(**Ludwig van Beethoven**)在維也納的第一家音樂咖啡館初次演奏他的b小調三重奏，這也是他最後一次以鋼琴大師的身分公開露面。

普契尼(**Giacomo Puccini**)1896年的歌劇《波西米亞人》(*La Bohème*)改編自亨利・莫吉(Henri Murger)的小說《波西米亞人的生活情景》(*Scènes de la Vie de Bohème*)，以巴黎的莫姆咖啡館(Café Momus)為背景。

史特拉汶斯基(**Igor Stravinsky**)1951年歌劇《浪子生涯》(*The Rake's Progress*)，靈感來自霍加斯(Hogarth)同名的版畫作品。描述生活放蕩的浪子，白天在咖啡館鬼混，並且常在賭場裡把錢輸光。

跟咖啡有關的流行歌曲很多，包括〈你是我咖啡裡的奶精〉(You're the cream in my coffee)，原唱者是魯斯・伊亭(**Ruth Etting**)；〈再來杯咖啡吧〉(Let's have another cup of coffee)，原唱者是艾文・柏林(**Irving Berlin**)；〈咖啡再一杯〉(One more cup of coffee)，原唱者是巴布・狄倫(**Bob Dylan**)；〈我愛咖啡，我愛茶，我愛爪哇熱舞，它也愛我〉(I love coffee, I love tea, I love the Java jive and it loves me)，密爾斯兄弟(**Mills Brothers**)原唱。〈黑咖啡，愛情是即溶咖啡〉(Black coffee, love's a hand-me-down brew)，佩姬・李(**Peggy Lee**)原唱。

繪畫

《早餐》(*Le Déjeuner*)，法國洛可可派畫家**法蘭斯瓦‧布雪 (François Boucher)**1744年的作品，繪出中產階級私人聚會的喝咖啡場景，1800年之前這樣的題材很少見。

卡利拉(Rosalba Carriera)1739年作品《拿著咖啡杯的土耳其人》(*The Turk with Coffee Cup*)，這是一幅粉彩畫，畫中人物是一位穿著土耳其服裝、正在喝咖啡的男子，目前收藏在德國德勒斯登的昔日大師畫廊(Staatliche Kunstsammlugen, Gemäldegalerie Alte Meister)。

竇加(Edgar Degas)的《咖啡館音樂會》(*Café-concert*，1876～1877)和《苦艾酒飲者》(*L'Absinthe*，1876)，都是以巴黎的咖啡館為背景，目前收藏在奧塞美術館(Museé D'Orsay)。

西班牙超現實主義畫家**達利(Salvador Dalí)**，1924年在馬德里的東方咖啡館為大詩人羅卡(Federico García Lorca)畫了一幅水墨畫像。

法國著名插畫家**古斯塔夫‧多雷(Gustave Doré)**1872年木刻版畫《倫敦》(*London*)，畫的是位於白教堂工人區的一家咖啡館。

金勒(Charles Ginner)的《皇家咖啡館》(*Café Royal*，1911)，目前收藏在倫敦的泰德畫廊(Tate Gallery)。

漢斯‧葛蘭迪格(Hans Grundig)1932年的作品《飢餓大遊行》(*Hungermarsch*)，畫出共和咖啡館(Café Republik)外面的景色，目前收藏在德勒斯登的新大師畫廊(Gemäldegalerie Neue Meister)。

古托索(Renato Guttuso)1976年完成的畫作《希臘咖啡館》(*Caffè Greco*)，畫裡除了他自己，另外還有阿波奈利、畢卡索、杜象和紀德。這幅以希臘咖啡館為背景的團體畫，目前懸掛在德國阿肯市(Aachen)的路德維希美術館(Ludwig Collection)。

英國畫家**霍加斯(William Hogarth)**的銅版雕刻連環作品《浪子生涯》(*The Rake's Progress*)裡也有咖啡館的場景。在另外一部連環作品《一天四時》(*The Four Times of the Day*)中，則出現湯姆王咖啡館(Tom King's coffee-house)的場景。

伊曼杜夫(Jürg Immendorf)1977至1978年的19幅連畫，標題為《德意志咖啡館》(*Café Deutschland*)，以咖啡館內的情景代替政治與社會評論，目前收藏在阿肯市的新畫廊(Neue Galerie)。

馬奈(Edouard Manet)在多幅畫作中讚美咖啡館中的社交生活，包括《咖啡館內》(*Interior of a Café*，1880)、《咖啡館音樂會》(*Café Concert*，1879)，以及《音樂咖啡館的一角》(*Corner of the Café Concert*，1878)。

孟吉爾(Adolph Menzel)1869年作品《巴黎的平日》(*Weekday in Paris*)，將咖啡館描繪成是混亂的大都會(這兒指的是德國的杜塞道夫市)中的綠洲。

莫克(Johann Samuel Mock)的畫作《喝咖啡》(*At Coffee Drinking*)，描繪出18世紀波蘭華沙上流社會人士所喜愛的感官享受。

孟克(Edvard Munch)1898年在格蘭咖啡館替易卜生畫的畫像，目前被收藏在奧斯陸。

《咖啡館廚房》(*Coffee Kitchen*)，是麥可‧奈德(**Michael Neder**)約在1863年完成的畫作，目前收藏在維也納的美術史博物館(Kunsthistorisches Museum)。

奧斯塔德(Adriaen von Ostade)約在1650年畫了荷蘭一家咖啡館，這是目前已知最早畫出咖啡館的畫作。

從1901年起，**畢卡索(Pablo Picasso)**一連畫了十種不同版本的《咖啡館中的寂寞女人》(*Lonely Woman in Café*)。

《咖啡館內》(*In the Café*)，**雷諾瓦(Auguste Renoir)**1877年完成的畫作。

美國畫家**索伊爾(Isaac Soyer)**1930年作品《咖啡餐廳》(*Cafeteria*)，目前收藏在田納西州孟斐斯市的布魯克斯美術館(Brooks Museum of Art)。

吐魯斯－羅特列克(Henri Toulouse-Lautrec)1899年作品《星星》(*Star*)，畫中模特兒是一家法國音樂咖啡館內的英國婦女。

梵谷(Vincent van Gogh)1888年畫作《夜間咖啡館》(*Night Café*)，畫出一家咖啡館，說「人們可以到這個地點尋求毀滅，讓自己瘋狂，或是幹下某些壞事」。

塔馬斯‧詹柯(Tamas Zanco)的一幅作品裡畫出雙叟咖啡館的正面。

電影

1989年的《紅心女王》(*Queen of Hearts*)，描述一個義大利家庭在倫敦東區開設咖啡館的經過。

2003年的《咖啡與香菸》(*Coffee and Cigarettes*)，提及一群人喝著咖啡聚會，以及大家對談的內容。

英國導演很喜歡在咖啡館裡拍片：肯‧洛區(Ken Loach)的《窮人》〔*Poor Cow*，1967年作品，拍攝地點是倫敦富罕路(Fulham Road)的一家咖啡館〕；大衛‧連(David Lean)的《相見恨晚》(*Brief Encounter*，1945)；麥克‧李(Mike Leigh)的《祕密與謊言》(*Secrets and Lies*，1996)；以及彼得‧荷威特(Peter Howitt)的《雙面情人》〔*Sliding Doors*，1998年，有許多場景是在位於艾德偉路(Edgware Road)的攝政咖啡館(Regents café)拍攝〕。

很多電影都以咖啡館為背景，包括《電力咖啡館》(*Cafe Electric*，1927，奧地利默片)、《歐羅巴咖啡館》(*Café Europa*，1960，男主角是貓王艾維斯普里斯萊)，以及伍迪‧艾倫(Woody Allen)2005年作品《雙面瑪琳達》(*Melinda, Melinda*)。

《浮水印》(*Watermarks*)，2004年的以色列電影，內容是一支奧地利猶太婦女游泳隊的故事，最後在維也納的中央咖啡館重聚。

史提夫‧馬丁(Steve Martin)的《洛城故事》(*LA Story*，1991)，其中令人難忘的一幕，讓人見識到現代人即使點一杯咖啡，都可以弄得十分複雜。

咖啡館聯絡資料

巴黎

和平咖啡館(Café de la Paix)
地址：12 boulevard des Capucines place de l'Opéra
75009 Paris, France
電話：+33 (0)1 40 07 36 36

富格咖啡館(Le Fouquet's)
地址：99 avenue des Champs-Elysées
75008 Paris, France
電話：+33 (0)1 47 23 50 00

丁香園咖啡館(La Closerie des Lilas)
地址：171 boulevard du Montparnasse
75006 Paris, France
電話：+33 (0) 1 40 51 34 50

圓穹頂咖啡館(Café du Dôme)
地址：108 boulevard du Montparnasse
75014 Paris, France
電話：+33 (0)1 43 35 25 81

圓頂咖啡館(La Coupole)
地址：102 boulevard du Montparnasse
75014 Paris, France
電話：+33 (0)1 43 20 14 20

菁英咖啡館(Le Sélect)
地址：99 boulevard du Montparnasse
75006 Paris, France
電話：+33 (0)1 45 48 38 24

普洛柯普咖啡館(Le Procope)
地址：13 rue de l'Ancienne-Comédie
75006 Paris, France
電話：+33 (0)1 40 46 79 00
www.procope.com

雙叟咖啡館(Les Deux-Magots)
地址：6 place Saint-Germain-des-Prés
75006 Paris, France
電話：+33 (0)1 45 48 55 25
www.lesdeuxmagots.fr

花神咖啡館(Café de Flore)
地址：172 boulevard Saint-Germain
75006 Paris, France
電話：+33 (0)1 45 48 55 26
www.cafe-de-flore.com

力普啤酒館(Brasserie Lipp)
地址：151 boulevard Saint-Germain
75006 Paris, France
電話：+33 (0)1 45 48 72 93
www.brasserie-lipp.fr

蘇黎世

歐迪昂咖啡館(Café Odeon)
地址：Limmatquai 2
8024 Zurich, Switzerland
電話：+41 1 251 1650

薩爾斯堡

托瑪塞利咖啡館(Café Tomaselli)
地址：Alter Markt 9
5020 Salzburg, Austria
電話：+43 662 844 4880
www.tomaselli.at

維也納

中央咖啡館(Café Central)
地址：Palais Ferstel Herrengasse 14 (corner Herrengasse/ Strauchgasse)
1010 Vienna, Austria
電話：+43 1 533 37 64 24
www.palaisevents.at

格林斯坦咖啡館(Café Griensteidl)
地址：Michaelerplatz 2
1010 Vienna, Austria
電話：+43 1 535 26 92

蘭特曼咖啡館(Café Landtmann)
地址：Dr Karl Lueger-Ring 4
1010 Vienna, Austria
電話：+43 1 532 06 21
www.landtmann.at

布拉格

斯拉夫咖啡館(Café Slavia)
地址：Národní trida. 1/1012
Prague 1, Czech Republic
電話：+42 0 224 239 604
www.cafeslavia.cz

蒙馬特咖啡館(Montmartre)
地址：Retezová 7
Prague 1, Czech Republic
電話：+42 0 222 221 244

歐羅巴咖啡館(Café Europa)
地址：Hotel Europa Václavské námésti 25 (Wenceslas Square)
電話：+42 0 224 215 387
www.evropahotel.cz

布達佩斯

吉爾波咖啡館(Café Gerbeaud)
地址：Vörösmarty tér 7
1051 Budapest, Hungary
電話：+36-1 429 9000
www.gerbeaud.hu

中央咖啡館(Central Kávéház)
地址：V. Károlyi Mihály ut.9
Budapest, Hungary
電話：+36-1 266 2110
www.centralkavehaz.hu

布加勒斯特

卡普莎咖啡館(Café Capsa)
地址：Calea Victoriei 36
Bucharest, Romania
電話：+40 21 313 40 38
www.capsa.ro

莫斯科

中央作家之屋(Central House of Writers)
地址：Bolshaya Nikitskaya Ul. 53
Moscow, Russia
電話：+7 095 291 6316

聖彼得堡

文學咖啡館(Literaturnoe Kafe)
地址：Nevsky Prospect 18
St Petersburg, Russia
電話：+7 812 312 6057

流浪狗咖啡館 （Brodiachaia Sobaka，英文The Stray Dog）
地址：Isskustv Square 5
St Petersburg, Russia
電話：+7 812 303 88 21

奧斯陸
格蘭咖啡館(Grand Café)
地址：Hotel Grand
Karl Johans Gate 31
0159 Oslo, Norway
電話：+47 22 42 93 90

哥本哈根
波塔咖啡館(Café à Porta)
地址：Kongens Nytorv 17
1050 Copenhagen,
Denmark
電話：+45 33 11 05 00
www.cafeaporta.dk

柏林
冬之花園咖啡館
(Wintergarten Café)
地址：Literaturhaus
Fasanenstrasse 23
10719 Berlin, Germany
電話：+49 0 30 887286 0
www.literaturhaus-berlin.
de

萊比錫
咖啡樹咖啡館
(Kaffeebaum)
地址：Kleine
Fleischergasse 4
04109 Leipzig, Germany
電話：+49 0178/8 59 21
99

慕尼黑
魯特波咖啡館(Café
Luitpold)
地址：Briennerstrasse 11
80331 Munich, Germany
電話：+49 0 89 292 865

阿姆斯特丹
亞美利加咖啡館(Café
Américain)
地址：Hotel American
Leidsekade 97

Amsterdam,
The Netherlands
電話：+31 20 556 3000
www.amsterdamamerican.
com

倫敦
皇家咖啡館(Café Royal)
地址：68 Regent Street
London, UK
電話：+44 (0)20 7437
9090
www.caferoyal.co.uk

凱特勒斯餐廳(Kettner's)
地址：29 Romilly Street
Soho
London, UK
電話：+44 (0)20 7734
6112

里斯本
巴西女人咖啡館(Café A
Brasileira)
地址：Rua Garret 120-122
Chiado
Lisbon, Portugal
電話：+351 21 346 95 41

馬德里
商業咖啡館(Café
Comercial)
地址：Glorieta de Bilbao 7
28004 Madrid, Spain
電話：+34 91 5215655

東方咖啡館(Café de
Oriente)
地址：Plaza de Oriente 2
28013 Madrid, Spain
電話：+34 91 541 3974

希洪咖啡館(Café Gijon)
地址：Paseo de
Recoletos 21
28004 Madrid, Spain
電話：+34 91 521 5425

巴塞隆納
四隻貓咖啡館(Café Els
Quatre Gats)
地址：Montsio 3 bis
Barcelona, Spain
電話：+34 93 302 4140
www.4gats.com

歌劇院咖啡館(Café de
l'Ópera)
地址：La Rambla 74
08010 Barcelona, Spain
電話：+34 93 317 7585
網址：www.cafeoperabcn.
com

帕多瓦
佩多奇咖啡館(Caffè
Pedrocchi)
地址：Via VIII Febbraio l5
35122 Padua, Italy
電話：+39 049 8764674
www.caffepedrocchi.it

威尼斯
佛羅里安咖啡館(Caffè
Florian)
地址：Piazza San Marco
56-59
30124 Venice, Italy
電話：+39 041 5205641
www.caffeflorian.com

夸德里咖啡館(Caffè
Quadri)
地址：Piazza San Marco
120-124
30124 Venice, Italy
電話：+39 041
5289299/5222105
www.quadrivenice.com

佛羅倫斯
紅外套咖啡館(Giubbe
Rosse)
地址：Piazza della
Repubblica 13/14r
50123 Florence, Italy
電話：+39 055 212280
www.giubberosse.it

羅馬
希臘咖啡館(Caffè Greco)
地址：Via Condotti 86
Rome, Italy
電話：+39 06 679 1700

參考文獻

Angeli, Diego. *Le Cronache des Caffè Greco*. Rome: Fratelli Palombi Editore, 1987.

Boissel, Pascal. *Café de la Paix: 1862 à nos jours, 120 ans de vie parisienne*. Paris: Anwile, 1980.

Bradshaw, Steve. *Café Society: Bohemian Life from Swift to Bob Dylan*. London: Weidenfeld & Nicolson, 1978.

'Coffee: In Search of Great Grounds'. *Consumer Reports*, December 2004, 47–52.

Deghy, Guy and Keith Waterhouse. *Café Royal, 90 Years of Bohemia*. London: Hutchinson, 1955.

Dicum, Gregory and Nina Luttinger. *The Coffee Book: Anatomy of an Industry from Crop to the Last Drop*. New York: New Press, 1999.

Diwo, Jean. *Chez Lipp*. Paris: Denoël, 1981.

Eckardt, Wolf von and Sander L. Gilman. *Bertolt Brecht's Berlin: A Scrapbook of the Twenties*. New York: Doubleday, 1975.

Ellis, Aytoun. *The Penny Universities: A History of the Coffee-Houses*. London: Secker & Warburg, 1956.

Ellis, Markman. *The Coffee House: A Cultural History*. London: Weidenfeld & Nicolson, 2004.

Falqui, Enrico, ed. *Caffè letterari*. 2 vols. Rome: Canesi Editure, 1962.

Fargue, Léon-Paul. *Le Piéton de Paris*. Paris: Gallimard, 1993.

Fitch, Noel Riley. *Literary Cafes of Paris*. Montgomery, AL: River City Press, 1989. (Publ. in German as *Die literarischen Cafés von Paris*, Zurich, Arche, 1993).

—. *Walks in Hemingway's Paris: A Guide to Paris for the Literary Traveler*. New York: St Martin's, 1990.

Frewin, Leslie, ed. *The Café Royal Story: A Living Legend*. Foreword by Graham Greene. London: Hutchinson Benham, 1963.

—, ed. *Parnassus Near Piccadilly: An Anthology*. The Café Royal Centenary Book. London: Leslie Frewin, 1965.

Gómez-Santos, Marino. *Crónica del Café Gijón*. Madrid: Biblioteca Nueva, 1955.

Haine, W. Scott. *World of the Paris Café: Sociability among the French Working Class, 1789–1914*. Baltimore, MD: Johns Hopkins University Press, 1996.

Hattox, Ralph S. *Coffee and Coffeehouses: The Origins of a Social Beverage in the Medieval Near East*. Seattle: Univerity of Washington Press, 1985.

Hattox, Ralph S., intr. and ed. *Coffee: A Bibliography. A Guide to Literature on Coffee*. 2 vols. London: Hunersdorff, 2002.

Heise, Ulla. *Coffee and Coffee-Houses*. West Chester, PA: Schiffer, 1987. (publ. In German as *Kaffee und Kaffeehause: eine Kulturgeschichte*. Leipzig: Edition Leipzig, 1987).

Junger, Wolfgang. *Herr Ober, ein' Kaffee!* Munich: Wilhelm Goldmann, 1955.

Lemaire, Gérard-Georges. *Les Cafés littéraires*. Paris: Henri Veyrier, 1987.

—. *Cafés d'artistes à Paris . . . hier et aujourd'hui*. Paris: Éditions Plum, 1998.

Neumann, Petra, ed. *Wien und seine Kaffeehäuser: Ein literarischer Streifzug durch die berühmtesten Cafés der Donaumetropole*. Munich: Wilhelm Heyne, 1997.

Oldenburg, Ray. *The Great Good Place: Cafés, Coffee Shops, Bookstores, Bars, Hair Salons and Other Hangouts at the Heart of a Community*. New York: Marlowe, 1999.

Possamai, Paulo. *Café Pedrocchi*. Milan: Skira, 2000.

Pendergrast, Mark. *Uncommon Grounds: The History of Coffee and How It Transformed Our World*. New York: Basic Books, 1999.

Planiol, Françoise. *La Coupole: 60 ans de Montparnasse*. Paris: Denoel, 1986.

Reid, T. R. 'What's the Buzz?' *National Geographic*, January 2005, 2–33.

Robinson, Edward. *The Early English Coffee House: with an Account of the First Use of Coffee*. Christchurch, Surrey: Dolphin Press, 1972 (first publ. 1893).

Rossner, Michael, ed. *Literarische Kaffeehäuser: Kaffeehausliteraten*. Vienna: Bóhlau, 1999.

Schorske, Carl E. *Fin-de-Siècle Vienna: Politics and Culture*. New York: Knopf, 1980.

Seigel, Jerrold. *Bohemian Paris: Culture, Politics, and the Boundaries of Bourgeois Life, 1830–1930*. New York: Viking, 1986.

Shattuck, Roger. *The Banquet Years: Culture, Politics, and the Boundaries of Bourgeois Life, 1830–1930*. New York: Viking, 1986.

Szentes, Éva and Emil Hargittay. *Literarische Kaffhäuser in Budapest*. Kiadó: Universitas Kiadó, 1997.

Ukers, William Harrison. *All About Coffee*, 2nd edn. New York: The Tea & Coffee Trade Journal Co., 1935.

Vogel, Walter. *Das Café: Von Reichtum Europäischer Kaffeehauskultur*. Vienna: Christian Brandstatter, 2001.

索引

致 謝

我最感謝的是Albert Sonnenfeld，他很樂意地答應我的要求，將很多歐洲文件譯成英文，並且多年來和我分享他對歐洲的熱愛和了解。他陪伴我造訪書中所介紹的大部分咖啡館。這些歐洲文件雖是他翻譯的，但若有任何錯誤，我仍文責自負。

我大部分的文學研究工作，都是在大英圖書館(British Library)的愉快氣氛中完成，在此謹對它致上最誠摯的感謝。

我很感謝歐洲的無數友人，以及這些友人的友人，他們提供我很多寶貴的個人經驗和專業知識。他們之中有許多人花時間閱讀我的手稿，並且和我書信往來討論，這都是極其珍貴的協助。以下按照他們所專長的國家之英文字母順序列出大名：Kimberly Sparks和Andrew Sorokowski（奧地利）；James Ragan（捷克）；Hans Hertel、Inge Sloth Jacobsen和Thomas Kruse（丹麥）；W. Scott Haine、David Burke，Jill and Stuart Griffith、James Rentschler和Alexander Lobrano（法國）；Wolfgang Körner、Kimberly Sparks、Geoffrey Giles、Stanley Corngold和Andrea Frisch（德國）；Sandra MacDonald（英國）；Andrew Sorokowski、Elizabeth Zach和Robin Marshall（匈牙利）；Francesca Italiano、Margaret Rosenthal、David Finkbeiner和Andrew Sorokowski（義大利）；Dine van der Bank、Peter L. Geschiere 和Henk van der Liet（荷蘭）；Scott Givet、Lars Rotterud和Jorunn Hareide（挪威）；Bernard and Basia Behrens、Stoddard Martin和Anna Milewicz（波蘭）；Maria Berza（羅馬尼亞Pro Patrimonio基金會副會長）、Val Stoicescu和Leslie Hawke（羅馬尼亞）；Ellendea Proffer Teasley、Darra Goldstein、Tanya Nikolskaya和Mary Duncan（俄羅斯）；Gailyn Fitch Shube、Kathy McConnell、Harvey L. Sharrer、Suzanne Jill Levine和Peter Bush（西班牙和葡萄牙）；Robbie Wallin（瑞典）；Susan B Langenkamp和Paul Montgomery（瑞士）。

我也十分感謝曾出版與咖啡和咖啡館相關著作的歷史學家，像是Ulla Heise、Gérard-Georges Lemaire、Enrico Falqui、Ralph S. Hattox和W. Scott Haine。我從他們多年的研究成果中蒐集到許多寶貴的參考資料。

除了以上提到的這些人，我還要感謝我的經紀人：倫敦International Creative Management經紀公司的Kate Jones。更要感謝我的兩位編輯：New Holland Publishers出版公司的Kate Michell 和 Julie Delf。

照片版權來源

封面（上方，左邊第二張），第7、26、31頁 © Roger Viollet
第11頁：Wellcome Library, London
第15頁 © Getty Images News
第18頁：courtesy of Alan Marshall
第52頁 © Hulton Archive
第83頁 © akg-images / ullstein bild